沙发图书馆

现代艺术的三个幽灵

THREE GHOSTS OF MODERN ART

谢宏声 著

北京大学出版社
PEKING UNIVERSITY PRESS

图书在版编目（CIP）数据

现代艺术的三个幽灵 / 谢宏声著 . —北京：北京大学出版社，2017.12
（沙发图书馆）
ISBN 978-7-301-29045-3

Ⅰ.①现… Ⅱ.①谢… Ⅲ.①艺术史—现代 Ⅳ.①J051

中国版本图书馆CIP数据核字（2017）第314337号

书　　　名	现代艺术的三个幽灵
	XIANDAI YISHU DE SAN GE YOULING
著作责任者	谢宏声　著
责 任 编 辑	谭燕　赵维
标 准 书 号	ISBN 978-7-301-29045-3
出 版 发 行	北京大学出版社
地　　　址	北京市海淀区成府路205号　100871
网　　　址	http://www.pup.cn　　新浪微博：@北京大学出版社
电 子 信 箱	pkuwsz@126.com
电　　　话	邮购部 62752015　发行部 62750672　编辑部 62755910
印 刷 者	北京中科印刷有限公司
经 销 者	新华书店
	720毫米×1020毫米　32开本　7.5印张　168千字
	2017年12月第1版　2017年12月第1次印刷
定　　　价	56.00元

未经许可，不得以任何方式复制或抄袭本书之部分或全部内容。
版权所有，侵权必究
举报电话：010-62752024　电子信箱：fd@pup.pku.edu.cn
图书如有印装质量问题，请与出版部联系，电话：010-62756370

丁托莱托：当绘画超越观念 /1

　　光与色的搏斗 /5

　　魔幻现实主义的先行者 /20

　　同行相嫉，相煎太急 /29

　　艺术摆脱"Disegno"的入侵 /38

　　精明的威尼斯商人及其现代精神 /60

卡拉瓦乔：狂暴的自然主义 /77

　　来到罗马 /80

　　狄奥尼索斯的信徒：色情、暴力与死亡 /85

　　感奋于粗鄙的现实 /101

　　光影与动作：街头剧场 /127

　　卡拉瓦乔的幽灵 /137

　　名作传奇：兽性、人性与神性 /148

格列柯：对内心视象的写生 /161

　　受挫的克里特人 /164

　　西班牙的缩影 /175

　　剽窃惯犯 /189

　　时代的痉挛 /200

　　骨子里的异教徒 /218

目录

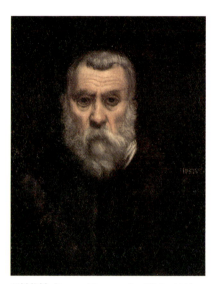

丁托莱托（Jacopo Tintoretto），1518—1594

丁托莱托：当绘画超越观念

1494年，萨伏那罗拉率领民众推翻美第奇家族的统治，在佛罗伦萨建立神权政治，厉行黜奢崇俭、禁贪节欲。这位多明我修士以伤风败俗之名，焚烧大量文学作品和精美绘画，艺术家见势不妙，纷纷逃往罗马避难，文艺复兴的心脏佛罗伦萨气数已衰；罗马借机承接文化命脉，将文艺复兴精神发扬光大，可好景不长，1523年罗马暴发瘟疫，1527年罗马被查理五世属下一支哗变军队洗劫，千年古城顿成废墟，近半人口逃离。意大利艺术之都顺势移向和平富庶的威尼斯。

依托特殊地理优势，威尼斯既行国际航贸之便，又鲜受战乱之苦。其时，整个欧洲除威尼斯外，几乎都是暴乱之地，内讧不断、政变频仍、战争延绵，权力斗争忽起忽落。

威尼斯，一座移民城市，以宗教包容、思想自由、文化繁荣、经济强盛、政治独立而著称。其既被誉为"商业共和国"，生意人闯南走北，营业来往；又被誉为"安详共和国"，政治清明，社会泰平，生活闲逸，处处洋溢着宁静而欢愉的气氛。

威尼斯手工业、制造业、金融业发达，系欧洲最大贸易中心，威尼斯货币"达克特"

（Ducat）是欧洲通用货币。这座水上城市汇集了种种优质资源，社会财富激增，国家迅速崛起，成为当时意大利最豪阔、最强大的共和国。

教宗国罗马，宗教氛围浓郁，艺术趣味受制于教皇；商业重镇威尼斯，世俗化趋向就势而上，故艺术没那么多清规戒律，对尘世欢愉的迷恋，远胜于对幸福天堂的想象。16世纪的威尼斯，类似二战后的纽约，大量移民画家麇聚其间。南上的佛罗伦萨人文气质，北下的尼德兰油画技法，西来的哥特式艺术，东临的拜占庭和阿拉伯文化，在威尼斯聚合。这座国际性商业都市迎来黄金时期，取代佛罗伦萨和罗马，荣登亚平宁半岛艺术中心，各地艺术家嗅着商机纷至沓来、施展才华，欲以才华换财业。

泻湖环绕的威尼斯，天空奇幻多变，时而阳光明媚，泛光的水面折射绚丽色彩；时而云蒸雨降，氤氲天际透出朦胧光线。威尼斯建筑物外墙美轮美奂，饰有精美雕塑和五彩斑斓的镶嵌画；一艘艘"贡多拉"划过水面，荡起涟漪，建筑物的水中倒影顿然摇曳缤纷，斑驳陆离。水都威尼斯在虚幻与现实

之间，变幻成神奇的视觉世界。

光与色的滋养下，这个水上的民族练就了高度敏锐的艺术感觉，对色彩与光线的运用比意大利其他画派更胜一筹，丹纳《艺术哲学》的地理环境决定论获致适度印证。威尼斯本身就是一幅流光溢彩的绘画，印象派画家莫奈第一次踏上水都，即被这里的迤逦风景彻底征服。

光与色的搏斗

1546年某日,年届七旬的米开朗基罗与《大艺术家传》的作者瓦萨里,一道看望旅居罗马的提香,提香正在教皇拨付给他的豪宅内赶制《达娜厄》,一幅取材古希腊神话的作品。眼光素来挑剔的米开朗基罗,对此画赞不绝口:风格优雅,色彩迷人,是难得的佳作。回程路上,米开朗基罗和瓦萨里的聊天话题自然聚焦于提香,米开朗基罗私底下不大认同威尼斯画派——过于感性,

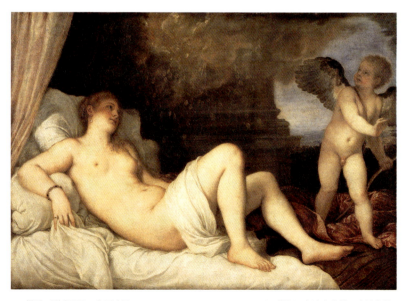

提香:《达娜厄》,布面油画,120cm×172cm,1545—1546,那不勒斯:卡波迪蒙特国家博物馆。

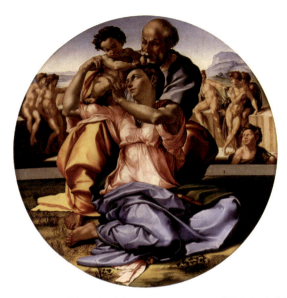

米开朗基罗:《圣家族》,木板蛋彩,直径120cm,1506—1508,佛罗伦萨:乌菲齐美术馆。

一开头就没有认真对待素描,不得绘画之道,否则可以更好;瓦萨里同声相应——提香作品美则美矣,由于怠慢了素描,亦未研习古今优秀作品,较之佛罗伦萨画派,这位威尼斯艺术家确确实实差了那么一点。

非此即彼、厚此薄彼,看似出于狭隘地域性思维的意气之争,实则涉及威尼斯画派与佛罗伦萨画派的不同艺术取向,即涂绘与线描的风格差异,相关探讨不曾中止。佛罗伦萨画派的知识型是哲学,取道古希腊古罗马艺术,引入光学、透视学、解剖学,坚守素描是绘画之本,是艺术家的理性表述;威尼斯画派没有什么特定的知识型概念,在佛罗伦萨画派基础上,摄取东方装饰艺术(如拜占庭的灿烂图画和阿拉伯的美艳图案),深信色彩是绘画之源、是艺术家才华的展现,较之素描或线条,色彩更直

观、更自然、更能愉悦眼球，也最能体现画家的内心情感与心理意识。

事关色彩研究，上至亚里士多德，下至阿恩海姆，皆有或深或浅的论述。歌德40岁时有趟意大利之旅，惊叹于威尼斯的妖娆风景，遂起撰写一部色彩著作的念头。歌德热爱绘画，自觉在绘画上并无特殊天赋，便弃艺从文，但对绘画的那份感情仍在，间隙以绘画怡情（留下两千多件作品），专攻绘画理论，在色彩学上尤为用功（前前后后长达40余年），以弥补不能专业从事绘画创作的缺憾。

饱览意大利绘画后，歌德心生困惑：明暗与色彩是什么关系？造型与色彩又是怎样一种关系？绘画中的色彩效果是否等同于自然意义上的色彩规律？歌德呕心沥血，最终撰成一册笔记式论著《色彩学》，系统阐发本人对色彩的见解，投入的精力以及书写的篇幅，堪比《浮士德》。歌德对牛顿的物理学式光学－色彩理论深表不满，而转向"化学式"或说"心理学式"的色彩探究。《色彩学》脱稿时，歌德沾沾自喜，"作为诗人，我没有什么值得夸耀的"，作为色彩的研究者则不然，"我是唯一懂得色彩真谛的人"，为此"我不但有点得意"，且心怀"超乎他人的优越感"。

《色彩学》有些闹情绪，掺杂了诸多奇谈怪论。为推倒牛顿这座"巴士底狱"，第一编第二部分对牛顿的反驳近乎谩骂，歌德的拥护者黑格尔力挺《色彩学》，对牛顿的贬损近乎人身攻击。在色彩至上者看来，越是低级的生物，对色彩愈愚钝，譬如色盲就是一种返祖现象。歌德对色彩的偏执，得出如下观点：进化阶段越低者，愈喜粗俗的色彩趣味。

歌德的色彩学说遭到物理学家的集体抵制，却受诸如浪漫主义风景画大师特纳的热情拥抱。维也纳分离派画家以歌德色彩理论为创作依据，但过于教条，机械得画味全无。

提香的绘画在托斯卡纳地区掀起一场不大不小的论争。色彩与素描孰优孰劣，今日这一话题早已过时且不再重要，这两股暗流却贯穿欧洲艺术史，涉及根本性、原则性的美学观。二者交相演绎，针锋相对，17世纪鲁本斯与普桑之争，18世纪庚斯博罗与雷诺兹之争，皆为这一话题的铺展，尤其19世纪德拉克洛瓦派与安格尔派的对峙，双方的粉丝各自列队，你一言我一语地辩驳，面红耳赤闹得不可开交。

艺术史家沃尔夫林以"线描"与"涂绘"对应文艺复兴与巴洛克风格，前者"按事物的真实性来表现它们"，后者"按事物显现于眼前的情况来表现它们"。沃尔夫林这一对风格学术语，不做价值判断，只做结构主义式的形式分析，为20世纪艺术理论研究提供经典范本，但不脱拘囿，其本质仍是色彩与素描之争的深化。

欧洲绘画史，有两次重要的技术革新：凡·艾克改良油画配方，提香开创一次性画法。一次性画法，顾名思义，用画笔饱蘸颜料直接在画布上涂抹，趁颜料未干从局部到局部一次性完成，故一次性画法亦称直接画法。之前的绘画则是一套固定程序：先用素描绘出精确的样稿，随后将样稿复制于画布上，再层层敷设颜料、罩染油彩，过程繁琐、枯燥而漫长。如此画作严谨缜密，品相端正，形体清晰、连贯，但略显拘滞，近乎"制画"，而非"绘画"。

文艺复兴的主流绘画技术（如北方的尼德兰和南方的托斯卡

纳画派），便是以素描打底，在此基础上填色。色彩附着于造型，自身并不独立，只是对素描的一种补充、追认，用于区别形体与形体之间界限，各个色块并置于画面，孤立而割裂。既然是"填色"，势必要求用笔工致、色域平滑，以保证形体边界清晰，笔触就不可避免地被尽量削弱了。

威尼斯的一次性画法，在画布上直接起稿，大幅提高作业速度，固有商业利益的考量，却带出两个重要结果：1.笔随形走，运笔痕迹不免留在画面，落笔的轻重缓急、油彩的厚薄浓淡，构成绘画的独特魅力，亦构成艺术家风格的一部分。作为纯粹技术性的笔触，其美学意义彰显。2.形随色成，色彩自成一统，色块之间不再是孤立的、割裂的，而是相互作用。其既采对比亦取协调，以色彩的冷暖、鲜灰、饱和关系，揭示素描的明暗、强弱、虚实关系，色彩浑然天成为独立体系。每一种技法都有其宿命。填色法对画材颇为考究，要求布纹紧致、颜料细腻，底子需经反复制作，上色时以柔软笔触匀刷；涂绘法对画布不做过多打磨，对颜料亦不做过多研磨，而是适度保留画布纹理和颜料颗粒的物理属性，用较硬的猪鬃笔在画布上以轻松的、活泼的、跳跃的笔致直接涂抹，产生凹凸斑驳、笔触交错、层次丰富、具有绘画味道的可触质感。

一次性画法出现之前，素描地位至高无上，这就是为什么较之其他画派，佛罗伦萨艺术家存世大量素描习作。佛罗伦萨艺术家敏于线绘，威尼斯画家敏于涂绘，两种不同艺术风格在16世纪发生分野，衍生种种流派，譬如17世纪巴洛克绘画与古典主义绘画并驾齐驱，双方互不服气，就色彩与素描话题再次展开一场论战：以德·皮勒为首的非学院派评论家持色彩至上论，以尚佩涅

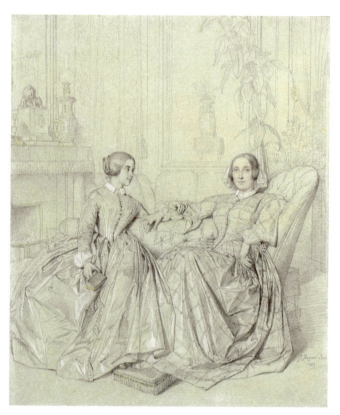

安格尔:《查尔斯伯爵夫人与她的女儿》,铅笔淡彩,48.4cm×39.6cm,1849,私人收藏。

为主的学院派评论家持素描至上论,双方撰写理论著述阐明各自观点以批驳对方,这场论战实则指涉一场更深层的议题——古今之争。即便到了 19 世纪,新古典主义大师安格尔依然不忘素描,教导学生务必勤练素描;而德拉克洛瓦则专门写就论色彩的文章纠偏安格尔。印象派画家群中画风最循规蹈矩的德加,在笔记中写道:"多画素描。哦,精彩的素描!"马奈的艺术书简则对素描只字不提,只谈色彩。

提香以笔触造型，将色彩融入造型，挖掘油画这一材质固有的涂绘性能，将绘画从纪律严明的素描造型中释放。丁托莱托接手这一新的绘画技巧，进而引申，在斜纹粗亚麻布上厚抹颜料，充分发挥笔触的表现力，不再面面俱到、巨细无遗，而是不加修饰、一气呵成，绘画的魅力尽显笔下。丁托莱托将流畅、自由而奔放的写意性融入画面，在画布上爽脆地实践真正的绘画快感。丁托莱托笔法取自提香，却更随性、更灵动，运笔流畅，画面松爽而无滞闷之感。若说提香是婉约派，则丁托莱托系豪放派，一如拉斐尔与米开朗基罗的性情差异。丁托莱托早期的金色风格亦受惠于提香。其作品中朦胧日光抛洒下来，色彩温润，格调优雅，画品直逼提香。奥地利–捷克美术史家德沃夏克称道丁托莱托的艺术"代表了自然主义色彩对感觉魅力的最丰富发展"。后期丁托莱托偏离威尼斯画派的艺术轨道，发展到沉郁的棕绿色、黑紫色风格时期，用笔焦灼、用色黯淡，形体奇异、空间迷离，"色彩或者是烟一般的团块，或者是耀眼的闪光……到处盘旋着神秘的光亮，如鬼火一样，营造出幽灵般的气氛"（德沃夏克）。丁托莱托被问及最美的颜色是什么，答曰：黑白二色。这已然说明丁托莱托的画风大幅转变，弃绝了贝里尼、乔尔乔内、提香所开创的色彩美。

丁托莱托运笔张扬，节奏急速，好像随性所至的即兴创作。对照佛罗伦萨笔法工整的绘画，丁托莱托的作品有种未完成感：逸笔草草，潦草到有些粗糙，仿佛只是信笔挥就、随手勾勒的草图，而非精耕细作的成品。瓦萨里评价道，丁托莱托"作画随心所欲，从不构思，似乎证明艺术不过是儿戏"。瓦萨里赞扬丁托莱托才思敏捷，意志坚定，敢作敢为，是绘画史上"最异乎寻常

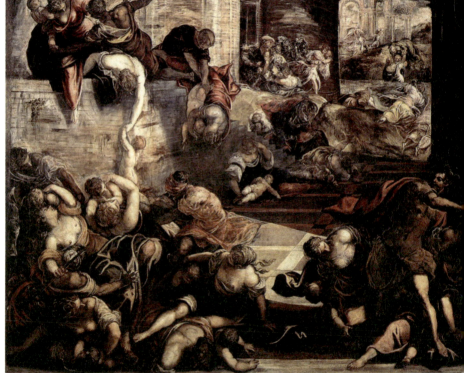

丁托莱托:《滥杀无辜》,布面油画,422cm×546cm,1582—1587,威尼斯:圣罗科大教会。(上两图为局部)

的头脑",年纪轻轻就"具备远见卓识",在艺术成就上"怪异不群,富于想象";然话头一转,委婉批评:"只要他认识造化赐予他多大的恩惠,追随前辈的美好风格,那么他一定是威尼斯最伟大的画家之一。"

绘画实践有个重要的技术性问题:何时应该停笔不画,作品怎样才算完成。这涉及尺幅之间的分寸感,倘若把握不当,会带来两个互反的缺陷,一是不及,一是过度。前者过于疏略,画面干瘪,不耐看;后者过于繁缛,画面臃肿,堵得慌。如何在"不及"与"过度"之间实现恰如其分、恰到好处,这一技术性问题困扰着每位艺术家,并考验着艺术家的感觉与判断。丁托莱托对作品的分寸感把握到位,知道适可而止,晓得何时把笔停下。

瓦萨里对丁托莱托的不满,就像19世纪法国沙龙对印象派的不悦。丁托莱托技法娴熟、挥笔如神,虽大刀阔斧、不经雕琢,但细节到位,无浮泛之感。其即兴创作的背后是深思熟虑,画面看似杂乱无章,其实井井有条,剧情的淡入淡出循序渐进,叙事元素环环相扣、层序分明,绝非粗制滥造之作。丁托莱托粗犷、生猛、泼辣地快速作业,要的不是所谓的完整性,而是画面的视觉性:沸腾的运动感、抑扬顿挫的戏剧化、怵目动心的冲击力,以雄健之美征服观众。在他看来,谨小慎微的描绘,费心劳力的雕琢,反而尽失绘画之美。

丁托莱托笔下人物模样差不多,彼此七八分像。平实而论,丁托莱托的单幅肖像水准不高,明显不如侪辈,他的优势在于大场面群像,以人海战术取胜。1577年,一场熊熊烈火将威尼斯总督府烧毁,府内陈列的贝里尼、提香等名家大作被付诸一炬。这场灾难诚然不幸,但对丁托莱托可谓天赐良机。重建总督府的内

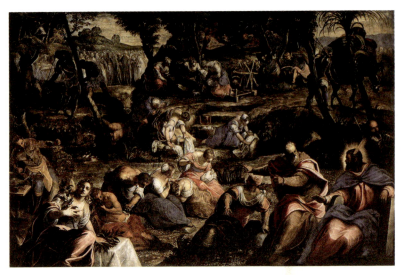

丁托莱托:《沙漠中的犹太人》,布面油画,377cm×576cm,1593,威尼斯:圣乔治马焦雷教堂。

部装饰被交付给他,一幅高9米、宽22米、名为《天国》的巨幅画作占据整面东墙,人物七百多,姿态各异、气势堂堂,超凡之象近似米开朗基罗《最后的审判》。

丁托莱托作品规制宏大,动辄四五米,甚至数十米,场面壮阔、人物众多,形体扭动着、旋转着、翻滚着,气贯长虹得颇有派头。丁托莱托之所以偏爱巨幅创作,是因为一个古怪的绘画理论:倘若画面不够大,便不足以声势夺人,不足以使作品完美。读者对"大即美"这一说法不必认真,其实骨子里还是画家的野心、虚荣心作祟。

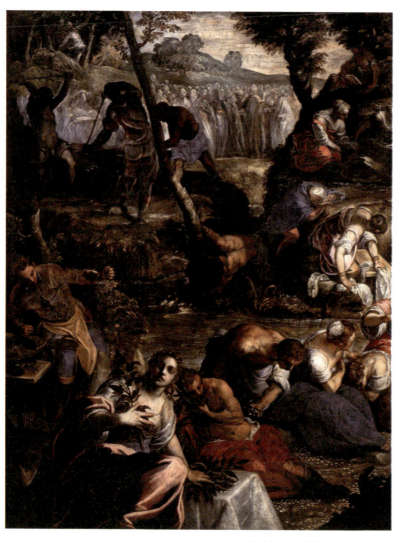

（丁托莱托的《沙漠中的犹太人》局部）

丁托莱托:《总督彼得罗·劳旦肖像》,布面油画,109.5cm×93cm,1567—1570,墨尔本:维多利亚国家美术馆。

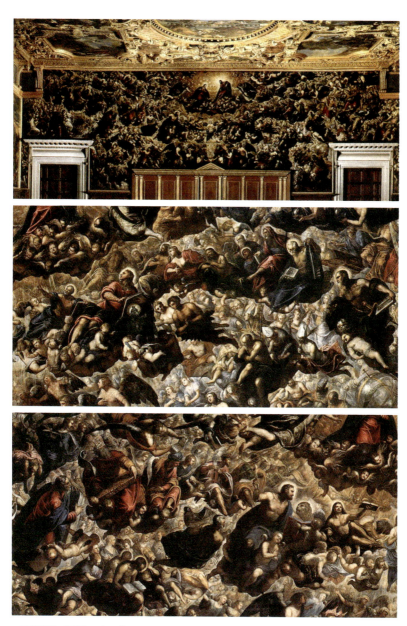

丁托莱托:《天国》,布面油画,910cm×2260cm,1588—1594,威尼斯总督府。(下两图为局部)

丁托莱托：《苏珊娜与长老》，布面油画，146cm×193.6cm，1555—1556，维也纳艺术史博物馆。

丁托莱托：《奏乐女子》，布面油画，142cm×214cm，16世纪中期，德累斯顿古代大师美术馆。

丁托莱托:《银河的起源》,布面油画,149.5cm×168cm,1578,伦敦国家画廊。

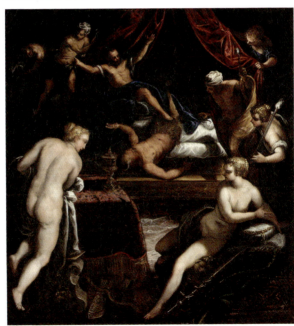

丁托莱托:《赫拉克勒斯驱逐农牧神》,布面油画,112cm×106cm,1585,布达佩斯美术馆。

魔幻现实主义的先行者

文艺复兴绘画颇有教养,内敛、含蓄、温文尔雅,画面清晰而造型简洁,特别有"静气"。丁托莱托反其道而行之,布局庞杂,形体夸诞,色彩诡奇,剧情跌宕起伏。其画面大肆堆砌剧情,饱满到随时溢出画面,却不见琐碎、拖沓之感,虽纷乱而有序,实为不易。丁托莱托以富有韵律的快速笔法、大尺度的剧烈透视和不均衡的动态构图,处心积虑地营造画面的超现实世界。

丁托莱托善以光色制作幻象,其作品中光线闪烁、色彩颤动,充分运用各种对比(明暗对比、冷暖对比、远近对比)和多重视点(平视、俯视、仰视),赋予画面以过分不安的运动感,产生令人眩晕的奇幻迷离效果。委罗内塞与丁托莱托生卒年近似,亦擅长巨幅创作,但构图稳定、色彩金碧辉映,为典型的威尼斯风格。丁托莱托则偏爱运动式构图,吸鉴米开朗基罗《最后的审判》的动态效果。为表达磅礴辗转,他无所不用其极,种种花招使尽,唯恐不热闹、不惊人。格列柯某日拜访丁托莱托画室,眼前一幕令他吃惊:丁托莱托将真人悬挂空中,仔细研究人体特殊视角的透视比例。可以说,这种种对比和视点的运用,不再是素描或色彩意义上的造型,而是对梦幻之境的布设。

丁托莱托构图不落窠臼,视点别出心裁、违乎常理。如《圣乔治屠龙》,这是一幅传统题材之作,流行于大公教区。乔治,西

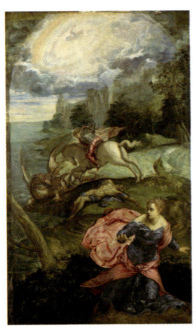
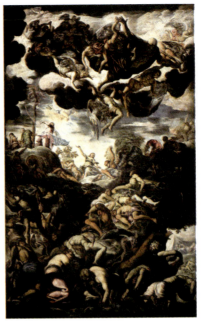

丁托莱托:《圣乔治屠龙》,布面油画,157.5cm×100.3cm,1555—1558,伦敦国家画廊。

丁托莱托:《铜蛇》,布面油画,840cm×520cm,1575—1576,威尼斯:圣罗科大教会。

元4世纪罗马军官,因坚守基督教立场遇害,后被封圣。传说一条恶龙盘踞一座城市水源地,市民为取水,每日抽签以活人献祭。一日,国王女儿不幸被抽中,当恶龙扑向少女之际,圣乔治及时赶到,拔矛刺死恶龙,救出美丽公主。丁托莱托以一反常规的架构,无视叙事的轻重缓急,整幅画面犹如随意的"抓拍",少女惊逃的次要场景抢了镜头,奔跑动作被聚焦、定格,仿佛镜头瞬间将其捕获;而高潮部分的战斗场面却被置于远景,似可有可无。

丁托莱托不满足于对传统图式的因循,大多数威尼斯艺术家活在提香这位巨人的阴影下,丁托莱托却跳脱出来。只消对比提

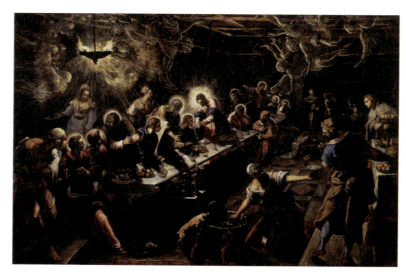

丁托莱托:《最后的晚餐》,布面油画,360cm×554cm,1592—1594,威尼斯:圣乔治马焦雷教堂。

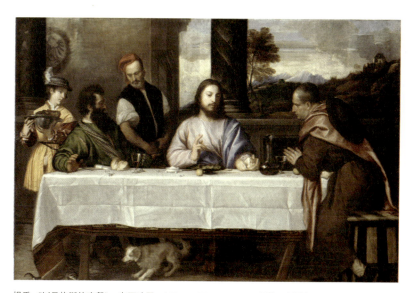

提香:《以马忤斯的晚餐》,布面油画,169cm×244cm,1530,巴黎:卢浮宫。

香与丁托莱托取材圣经晚餐主题的作品，便可直观二者差异。前者袭用正统的、稳健的文艺复兴式对称构图，人物依次排开；丁托莱托则有违古典绘画基本原理，不取四平八稳的平行线布局，大胆采用极不协调的、具有强烈透视效果的对角线构图。丁托莱托的画作中，纯灵的世界与物质的世界共处，却被餐桌巧妙切割开来：左斜是神圣的世界，由基督、门徒和天使组成；右斜是世俗的世界，由仆人、侍女和厨师组成；出卖基督的犹大，被单独置于餐桌右边，与众使徒相对而坐。剧情鱼贯而入、向内纵深，空间被拉长了，渲染出大景深效果。由于一改故辙的斜构图，使得画面失去稳定支撑，场景东倒西歪、纷乱繁杂。

　　提香的色彩柔和富丽，丁托莱托的阴森晦暝；提香古意盎然，丁托莱托明显现代许多。后者的整件作品沉浸在层次微妙的暗棕色调中，场景被虚和曼妙的黑暗笼罩，恍如烟雾的精灵从天而

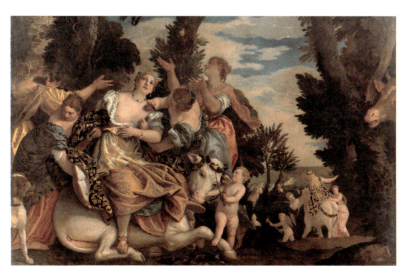

委罗内塞：《欧罗巴之劫》，布面油画，245cm×310cm，1581—1584，罗马：卡比托利欧博物馆。

(丁托莱托的《末日审判》局部)

降。左上方的灯烛摇曳着，将几组人物照得若明若暗、半隐半现，画面奇幻而灵异。

如果说提香的画作是一首柔婉舒展的轻音乐，委罗内塞的是一阕华丽斑斓的交响乐，皆干干净净、文质彬彬，丁托莱托的则是节奏猛烈的重金属摇滚乐，以高分贝的狂暴激情，任意发挥绘画的表现力，嘈杂、喧嚣、凌乱、乌烟瘴气。他画中闪耀的怪异光源，生猛的色彩搭配，令画面狰狞，实在是有欠斯文，不堪言状。比如《末日审判》一画，废置文艺复兴的绘画精神，作品视角独特、透视剧烈，充满奇思怪想，以令人困惑又使人惊异的戏

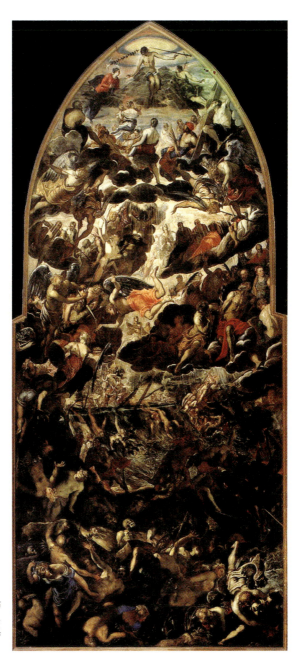

丁托莱托:《末日审判》,布面油画,1450cm×590cm,1560—1562,威尼斯:奥尔托圣母教堂。

丁托莱托对米开朗基罗雕塑《昼》的素描研习

剧化幻象运筹决胜，奇拔得可观。瓦萨里批评此作缺乏正确的构思和有序的素描，像一幅"随意的戏作"，但还是由衷赞叹手法独到、新颖、别致，"夸张的想象令人敬畏"，只要看上一眼，就会令观众"目瞪口呆"。

传统绘画的题材都是限定的，故事还是老故事，剧情还是老剧情，艺术家若要胜出，必不循路数，在构思和创意上大做文章，煞费苦心、极尽巧思地弄出些新名堂。丁托莱托抽取米开朗基罗的造型，从提香那里学来色彩，加入自己特有的光效，以淋漓尽致的想象力，营造炫目迷离的奇幻之境，并以神秘光线统领画面，极具煽情效果。丁托莱托在狭隘的题材中苦心经营，又跃过题材的狭隘，以非常手段使老故事、老剧情焕发新意。

丁托莱托画风对后世的影响，悠长而曲折，其立足现实，画面却具有梦呓般的魔幻氛围，俨然魔幻现实主义的先行者。他独特怪异的想象力，是超现实主义的开拓者；其一挥而就、势如破竹的绘画力度，更是表现主义的播种者——粗犷猛烈的笔触，生涩晦暗的色调，夸张唐突的造型，20世纪表现主义的绘画元素在

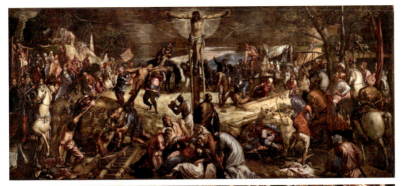

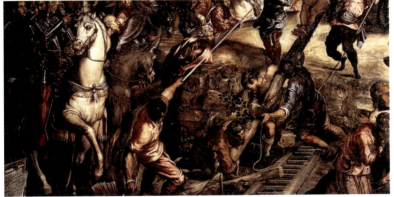

丁托莱托：《耶稣受难》，布面油画，536cm×1224cm，1565，威尼斯：圣罗科大教会。（下两图为局部）

丁托莱托这里已然备齐。

丁托莱托手法大、气势大、格局大，若将其作品的某一局部剥离、放大，亦是一幅幅精彩纷呈的表现主义杰作。丁托莱托将绘画表现力推向极致，即便较之德国新老表现主义，亦不遑多让。不过，丁托莱托的伟大性长期以来被绘画史严重低估了。对照他与20世纪欧美表现主义流派，尤其对观中国20世纪80年代以来风起云涌的表现主义思潮，后者凶横的画面竟显得言之无物，笔致纵然豪放、漂亮，但也只剩下空洞的"表现"了，换言之，只剩下恶狠狠、干巴巴的笔触了。

同行相嫉，相煎太急

丁托莱托本名雅各布·罗布斯蒂，父亲是位染匠，故得"丁托莱托"的绰号，意谓"染匠之子"。这种命名方式乃欧洲惯有，诨名被约定俗成而接受，本名反不大被提及，如马萨乔意谓"没头脑"，乌切诺意谓"爱鸟者"，委罗内塞意谓"维罗纳人"。有些艺术家以出生地命名，如达·芬奇、巴萨诺、卡拉瓦乔、蓬托尔莫；有些艺术家以身体外貌被命名，如威尼斯画家乔尔乔内意谓"大个儿"，样式主义画家罗索意谓"红色头发"，巴洛克画家圭尔奇诺意谓"斜眼的人"。

独立、正规、专业化的现代美术学院出现之前，自习绘画异常艰难，几乎是件不可能完成的事。即便鼎鼎大名的"文艺复兴三杰"亦不例外，均出身作坊。绘画隶属手工艺，归入谋生的职业范畴，而非风雅的艺术范畴。它意味着一系列复杂的技能，一连串繁琐的流程，一整套严谨的范式，被操作规则和审美规则严格管辖，根本就是一门讲究程式的"匠术"，而非自由发挥的艺术。最重要的是，绘画属于手艺活，各个作坊严格实行技术保密，不轻易外传。当时的绘画不像今日，可随意买来画笔、管装颜料和成品画布，回家便可摊开画具任意涂抹。

一位年轻人若立志以绘画为谋生手段，须进入一家作坊拜师习艺。这一过程以打杂始，从事一些单调乏味的基础性工作，如

熬炼油剂、磨制颜料、绷布打底等，间隙学习绘画知识；掌握基本技巧后，可以打打下手，帮师傅画些背景、道具、树木等画面次要部分；待学徒期满，绘画技巧掌握差不多了，可升为工匠独当一面，从师傅那儿领取少许薪酬；再打拼几年，精通绘画规律后，经考试从行会获取从业执照，宣誓效忠后以职业画家身份自立门户；倘若日后混出名堂，订单足够多，也需要像师傅那样招募学徒，实现学徒——工匠——师傅三级跳。作坊是手把手传授，教学以模仿为主，绘画技艺就这样一代代传承着，有严格规范，且很少革新。实践从纪律中获得，绘画水准得到基本保证。

 绘画之走向衰败，乃是由行会遭到废除的时代开始，也就是说，由法国大革命开始。在行会遭到废除之后，艺术家便不再有任何纪律可言，"像真正的野兽一般地"行动。至于他们的观众，也就是布尔乔亚们，"自从1789年开始，便由旧制度中解放出来：在过去，政治上的秩序建立在等级的区别上，而精神上的秩序则以知性价值占首位……很快地，他们对规范艺术律则的创作秩序也无法理解了，因为其中净是一些无关利害、欺骗、不道德和无用的价值"。

这是本雅明引述亚历山大·辛格里亚对绘画之衰败原因的分析，此说不失为有趣洞见。

 一般来说，学徒12岁左右进入作坊，学习期约7年，师徒之间需签订一份合同来规定学习时限，并注明教授科目。学生不仅支付学费，还得为老师提供服务，听差、跑腿、打杂，地位与仆役相近，老师则帮助学生掌握基本绘画技能。师徒吃住在一

起，形同一家，若师傅受辱，学生必须挺身捍卫师尊。据说拉斐尔曾受人诽谤，学生便打算好好教训诽谤者一番，此人只得逃离罗马；切里尼的徒弟见有人嘲笑师傅，二话不说，直接挥刀砍去致其重伤。有些作坊"家规"甚严，学徒在独立完成的画作中可以签上自己名字，但需要补充一条：注明自己系某某师傅的学生，以示师承。

作坊是提供职业培训的唯一途径，丁托莱托也不例外。他12岁被父亲送入提香门下，拜其为师。其时的提香声望如日中天，但天资聪慧的丁托莱托很快展现出的小才华，却引来了提香的不安，10天之后被逐出师门。

提香猜忌多疑、生性欠佳，作为威尼斯画界的耆宿，地位不可撼摇，做出此等之事，实在令人费解。而这样的剧情，早在提香身上上演过一次。乔尔乔内与提香同为贝里尼的学生，但乔尔乔内是提香真正的老师。提香被乔尔乔内的风格深深吸引，乔尔乔内亦欣赏提香的才华，两人多次合作完成画作，风格毫无二致，就连同代人瓦萨里都难以辨别。可是，当提香的才华有压倒乔尔乔内之势时，乔尔乔内便不再与提香合作，并断绝与提香的往来。

此类故事在美术史上不断翻新，脚本有异，但剧情雷同。斯夸尔乔纳得知学生曼坦尼亚崭露头角，获威尼斯画坛大佬老贝利尼的首肯并有心将女儿许配曼坦尼亚时，大吃其醋，自此反目；曼坦尼亚为了报复，将斯夸尔乔纳画入作品，予以肥胖丑化。教会徒弟饿死师傅，这是传统手艺人抛不去的心结。但并非所有师生关系都这么不堪，也有待徒如子、护犊心切的老师，比如波提切利、安吉利科、蓬托尔莫、布隆奇诺，又比如韦罗基奥——当

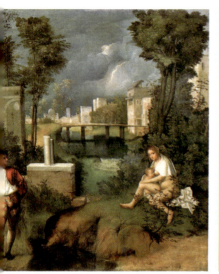

乔尔乔内:《暴风雨》,布面油画,82cm×73cm,1506, 威尼斯学院。

乔尔乔内、提香:《田园协奏》,布面油画,110cm×138cm,1510,卢浮宫。当代学者倾向于认定此画为提香独立完成。

韦罗基奥看到学生达·芬奇的画技超过自己时,由衷欣慰,自此封笔。

江湖传言米开朗基罗的老师吉兰达约嫉贤妒能,对弟子的指导敷衍了事,瓦萨里拿出证据证明根本没这回事。实际上,《大艺术家传》列举被嫉妒、被排挤,甚至被迫害的事例累累,令人齿寒。"才华难免遭嫉妒之残害",过去的艺术家是"幸福的人呀!他们左提右携,对别人的努力不吝赞语",如今的艺术家,"你争我夺,嫉贤妒能,无情无义,多么不幸!"瓦萨里总结原因:艺术家渴望荣誉,不愿同其他艺术家平起平坐,即便同心目中的行家伯仲之间亦不知足,除非天性善良,否则就会尖嘴薄舌背地说人坏话,"不是为了创造优秀作品,而是蓄意贬损对手",甚至以"恶意的嫉妒阻挠和压制他人的才华"。

1504年，居住威尼斯的德国人抱团取暖，成立德国兄弟会，会址选在一座教堂内，祭坛的装饰任务便交给饮誉欧洲的德国画家丢勒。1506年，名为《玫瑰花冠的盛宴》作品完工，上至威尼斯总督、下至贩夫走卒，皆啧啧称美。威尼斯人给予的是赞赏，威尼斯艺术家给予的则是愤恨，因妒而恶念旋起。丢勒在信中抱怨："实话告诉你吧，这里的画家对我极不友善"，"朋友一再告诫我不要和本地艺术家同桌共餐，他们中有不少是我的敌人，一边模仿我的作品，一边肆意辱骂攻击我"。威尼斯艺术家讥讽丢勒的风格"既不古典也不完美"，以赤口毒舌吐出一股拈酸的煞气。

不要说来自异域的丢勒，被誉为"文艺复兴三杰"之一的米

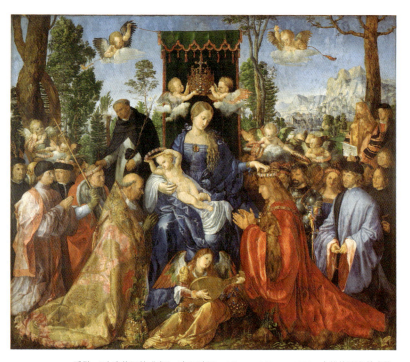

丢勒：《玫瑰花冠的盛宴》，布面油画，160cm×190cm，1506，布拉格国家美术馆。

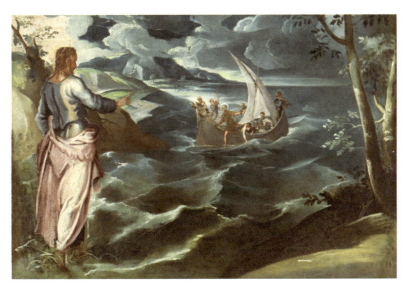

丁托莱托:《耶稣在加利利海》,布面油画,117.1cm×168.5cm,1575—1580,华盛顿国家美术馆。

开朗基罗,亦在威尼斯遭遇同行的敌意。即便在有教皇保护米开朗基罗的罗马,同行的逸言照样蜂起。米开朗基罗的同门师兄托里贾诺才华有限,野心却不小,看不顺眼一切比自己优秀的人,尤其嫉恨米开朗基罗。托里贾诺在与米开朗基罗的竞争中屡拜下风,因忌生忿、因忿而怒,竟找个机会将米开朗基罗暴揍一顿,挥拳敲断其鼻梁。

据记载,随各路新秀冉冉升起,拉斐尔的老师佩鲁吉诺声名每况愈下,眼见自己在画坛的地位不保,后者不惜贬损同行,贬人的同时亦被人贬。初露锋芒的米开朗基罗当众指斥这位老前辈,说他的作品"等而下之,一无可取"。为挽回一点可怜的面子,佩鲁吉诺将米开朗基罗告上法庭。自古以来,同行是冤家,即便高风亮节的达·芬奇与米开朗基罗,亦不免过分看重对方所得的荣誉。为眼不见心不烦,米开朗基罗闪道让路,离开佛罗伦萨去了

罗马；达·芬奇心领神会，离开佛罗伦萨去了法国。

对世俗之物的贪恋（或追逐物质，或渴求荣誉），是嫉妒产生的诱因。他人的成功，衬托本人的黯然失色。既然嫉妒如此普遍、无处不在，是人性的组成，它弥漫于生活周围，细细地啃噬着人心，难道暗示尘世的幸福是找不到的？晚年的米开朗基罗看得很透，好友邀其参加宴会，米开朗基罗婉言谢绝："各种有才智、有道德、有技能的人，都会使我倾慕而占据我的心灵，因而扰乱我的工作。"

嫉妒之所以微妙且奇妙，在于它是欲望与怨恨的混合体：对他人的成功，自己欲求而不得，因而觊觎之，忿恨之。有时，他

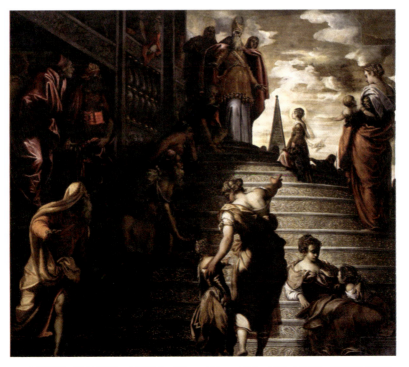

丁托莱托：《圣母献礼》，布面油画，429cm×480cm，1553—1556，威尼斯：奥尔托圣母教堂。

丁托莱托:《基督的洗礼》,布面油画,538cm×456cm,1579—1581,威尼斯:圣罗科大教会。(右图为局部)

人并未减损自己的利益所得,更未妨碍自己的目标实现,对他人的顺遂仍醋意满满,甚至损人不利己——宁可自己受损,也要破坏他人幸福。故品性恶劣者对他人的幸福备感痛苦,对他人的灾祸心怀窃喜,"是呀,生来就知道尊敬走运的朋友而不怀嫉妒的人真是稀少;因为恶意的毒深入人心"(埃斯库罗斯《阿伽门农》)。

名与利属稀缺资源,为追名逐利便有激烈竞争,有竞争便有胜出者与失败者。在竞争大于合作的社会,嫉妒的出现合情合理。威尼斯这座商业之都高手云集,艺术家间的竞争相当残酷。由于没有行会的约束(威尼斯于1682年才设立画家行会组织,比佛罗伦萨整整晚了一个世纪),画家时常越界,接一些设计、建筑、雕刻的活计,抢别人的饭碗,或被别人抢饭碗,艺术家之间互怀不满。

同行遭遇同行,心里不免犯嘀咕、起波澜、有揣度,心态发生微妙变化。岂止同行相轻,有时简直就是同行相嫉、相煎太急,或明争,或暗斗。艺术家的关系因竞争而恶化,提香面对徒弟丁

托莱托有上文如此举动，倒值得同情。丁托莱托与提香两人关系微妙，互不相容又暗中相互欣赏，却老死不相往来。他们是冤家，亦是对手——不幸的是，两人都很长寿。

艺术市场的激烈竞争，锻炼了丁托莱托快速作业的风格，亦培养了他争强好胜的性格。要么成功，被别人嫉恨；要么失败，只能嫉恨别人。丁托莱托毫不犹疑地选择了前者。为尽可能占据市场最大份额，他不惜以恶意竞争的方式力压同行。本章最后一节将给出具体案例，看看丁托莱托如何使出种种令人发指的商业招数，在获取事业上的成功之时，亦成功引来威尼斯人的嫉恨。

艺术摆脱"Disegno"的入侵

丁托莱托是威尼斯画派的代表人物，准确地说，是威尼斯样式主义的代表人物。他有意谋求不对称、不均衡、不稳定，布局幻化多变，透视夸张离奇，构图别具一格。

类似样式主义的提法（如maniera)在瓦萨里的《大艺术家传》中就已出现，但样式主义（Mannerism)作为一个正式的艺术语汇，迟至20世纪初方才诞生。按照艺术词典的解释，样式主义用来描述欧洲16世纪一种特殊的艺术风格，介于文艺复兴与巴洛克之间，这些作品不合规范、造型怪异、风格奇巧、效果夸饰。但样式主义内涵复杂而迄无定论，亦被译为手法主义、矫饰主义、风格主义。样式主义艺术家为数众多、面目迥异，就某个具体的画家而言，不同阶段亦有不同的风格转换。鉴于样式主义的含混与模糊所带来的多义性与歧义性，笔者认为可将其概括为发轫期、兴盛期和扩散期三个阶段。

发轫期。16世纪流行一种艺术信条：经文艺复兴诸多大师们的不断探究，艺术已达巅峰，继续提升的潜力不复存在。前辈大师的作品于是成了范本，后人无心再作摸索，只是追寻着前辈大师的影子。样式主义画家摒弃观察自然，只受制于贫瘠的艺术法则，刻意模仿大师手法，一笔一画的顺从、追摹，无所突破、无所创见。这些艺术家尤其痴迷于米开朗基罗的作品，仿其形而失

布隆奇诺(1503—1572):《维纳斯、丘比特、愚神和时间老人》,木板油画,146cm×116cm,1540—1545,伦敦国家画廊。

帕尔米贾尼诺(1503—1540):《长颈圣母》,木板油画,219cm×135cm,1534—1540,佛罗伦萨:乌菲齐美术馆。

其神。艺术史家李格尔直言,手法主义者表面模仿米开朗基罗,但"深刻的精神内容荡然无存"。此为样式主义的早期形态,代表画家包括皮翁博、萨尔托、罗马诺等。

兴盛期。另有一些样式主义画家反其道而行之,为超越前辈而热衷创新,是名副其实的"新党",是当时的"现代艺术家"。他们虽受米开朗基罗,以及拉斐尔后期大幅运动扭曲的作品的启发,但既不以自然为师,又对传统不屑一顾,为创新而创新,作品怪诞。如此一来,导致艺术中人为东西过多,作品充满不自然、不协调、形体扭捏,比例匪夷所思。这些过分人为的作品显得做

 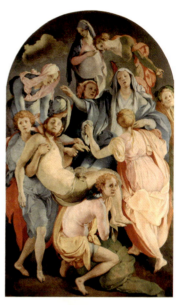

罗索·菲奥伦蒂诺(1495—1541):《救赎的寓言》,布面油画,161.3cm×119.4cm,约1521,洛杉矶艺术博物馆。

蓬托尔莫(1494—1557):《佛罗伦萨画派的基督下葬》,布面油画,313cm×192cm,1525—1528,佛罗伦萨:圣富临教堂。

作、矫饰。此为样式主义的中期形态,可归结为革新派,代表画家为帕尔米贾尼诺、布隆奇诺,以及北方画家阿尔钦博托。许多较为常见的通俗美术史书籍谈及样式主义时,多介绍的是这一时期的画家。

扩散期。17世纪前后,随着卡拉瓦乔画风的汹涌袭来,喧嚣一时的样式主义很快黯然收场。但在北方,样式主义依然惯性延续着,且不失盎然生机。南北之分不仅是地理之分,也是艺术风格的划分。在经历了保守与激进的转换之后,北方艺术家取折中方式,在绘画风格上大做文章,追求形式繁复的"视网膜愉悦",作品的整体格调花枝招展。代表画家为普斯兰格、雅克·贝朗格、约阿西姆·沃特瓦。此时样式主义已进入扩散期,面目越来越模

糊，影响了之后的巴洛克艺术，从北方走出了鲁本斯等名家，形成欧洲巴洛克艺术的一支主力。

几个世纪以来，艺术史论学者提及样式主义时语带轻蔑，比如贝洛里评价其"装腔作势"。经现当代史论工作者的不懈梳理后为其平反，普遍对其持中性态度；现代艺术家甚至对样式主义抱以热情，承认其具有勇于反叛的革命性。

样式主义从意大利扩散至欧洲其他国家，迅速蔚成一种国际风格，并迅速影响到雕塑、建筑、文学、诗歌、音乐、戏剧等领域。因媚于时尚，它又沦为一种宫廷艺术风格，如它与法兰西的

约阿西姆·沃特瓦（1566—1638）：《帕修斯解救安德洛墨达》，布面油画，180cm×150cm，1611，巴黎：卢浮宫。

亚历桑德罗·阿楼瑞（1535—1607）：《苏姗娜与长老》，布面油画，202cm×117cm，年代不详，第戎：马尼安博物馆。

哥特传统"杂交",形成枫丹白露画派。需提及的是,在当时宫廷就是时尚的发源地和国际交流中心,各个王室相互联姻、各国使节往来频仍,故宫廷文化与国际文化实则一回事。

总的说来,样式主义整体水准的确不如盛期文艺复兴。样式主义画家大多具有"创新"癖好,类似很多现代艺术中对风格的重视远超对内容的重视,且内容晦涩、玄之又玄,失去前辈画家的清晰与协调,故而稍显虚假、矫情,作品冰冷、贫瘠。除了无法超越前辈而选择"为创新而创新",16世纪的画家们为何忽然转向"标奇竞异"之路?这与文艺复兴之后,艺术深度涉入"Disegno"的大背景有关。

1453年,君士坦丁堡沦陷,大批拜占庭学者流亡亚平宁半岛,将古希腊哲学,尤其是柏拉图主义引入意大利,学院(学园)复活了——学院(Academy)原意就是柏拉图创办的学校。数百个大大小小、各式各样的人文学院遍及意大利。古典文化的复兴,佛罗伦萨第一家族——美第奇家族厥功至伟:鼎力支持文化事业,组织人力翻译、编辑、教授古典文献,拉丁文版的古希腊著述相继在佛罗伦萨出版,比如亚里士多德《诗学》译本或注疏本,就有十几种之多。

"豪华者"洛伦佐·美第奇酷爱文艺和古典学问,搜罗手稿,奖掖文人,招贤纳士,将一批顶级学者、诗人和艺术家尽集麾下。洛伦佐对古代的热情与兴趣,纵有附庸风雅成分,但客观上增进了佛罗伦萨古典文化氛围的活性成分,学士文人热衷探究古希腊文化,"理念"一词盛行。洛伦佐·美第奇是柏拉图主义的爱好者(曾专门举办宴会纪念柏拉图诞辰),在其慷慨资助下,柏拉图作品的译释者斐奇诺在佛罗伦萨郊区创办柏拉图学园。文人

范·哈勒姆（1562—1638）：《诸神之战》，布面油画，239cm×307cm，1588—1590，丹麦国家美术馆。

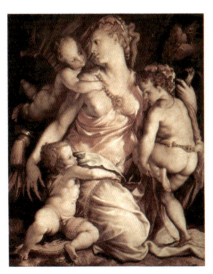

萨尔维亚蒂(1510—1563)：《仁爱》，布面油画，156cm×122cm，1554—1558，佛罗伦萨：乌菲齐美术馆。

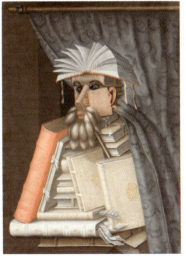

朱塞佩·阿尔钦博托（1527—1593）：《图书管理员》，布面油画，98cm×71cm，1562，瑞典斯库克洛斯特城堡。

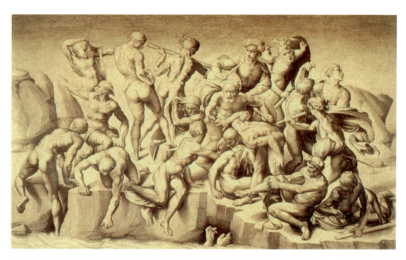

巴斯提亚诺·达·桑加罗（1481—1551）：《卡辛那之战》（临摹米开朗基罗），布面单色油画，77cm×130cm，1542，英国诺福克霍尔汉姆府邸。米开朗基罗原稿被毁。

聚集这里作专题讨论，不拘礼数、不分贵贱，自由交流而形成私人学术团体，"将中世纪经院派的狭窄论争，变作慎思明辨之士交流心得的盛会"。斐奇诺被马基雅维利誉为"柏拉图主义的再生父母"，正是在斐奇诺的指点下，波提切利创作了著名的《春》。

万象更新之际，科学／神学、理性／信仰、人文主义／神权政治、批判精神／教条主义，各种势力相互交织。处于混乱状态的思想，反而孵化出活泼的学术氛围，脱离饶舌、繁琐、晦涩、抽象的士林哲学。1511 年，伊拉斯谟出版《愚人颂》；1516 年，马基雅维利写成《君主论》；1516 年，托马斯·莫尔的《乌托邦》脱稿；1517 年，路德公开发表反对赦罪书；1532 年后，拉伯雷陆续出版五卷本《巨人传》；1536 年，加尔文《基督教原理》排印；1543 年，哥白尼《天体运行论》发行；1576 年，博丹《共和六书》付梓；以及蒙田、培根、莎士比亚、塞万提斯等文雄旷世杰作的

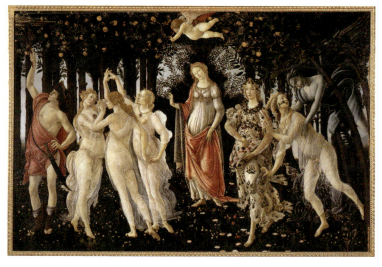

波提切利:《春》,木板蛋彩,203cm×314cm,1481—1482,佛罗伦萨:乌菲齐美术馆。

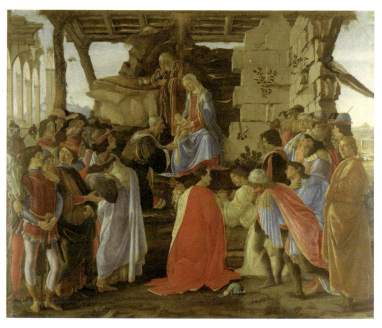

波提切利:《三博士来朝》,木板蛋彩,111cm×134cm,1475,佛罗伦萨:乌菲齐美术馆。美第奇家族三代被画家置入作品,画面最右边穿黄袍者是波提切利本人。

出炉,"文艺之春"随古登堡印刷术吹拂全欧。

1563年,瓦萨里创办佛罗伦萨迪赛诺学院(Accademia del Disegno),吸纳会员,这是第一所现代意义上的美术学院;1566年,"威尼斯三杰"(连同威尼斯其他艺术家)以外籍身份申请加入,获批。学院是专门性的艺术组织,不同于行会。

文艺复兴时期,艺术首先是一门手艺、一项职业,从事者须加入行会方可获取从业资格。行会是独立的兄弟性组织,会员支付一定会费,在遵照行会规章制度的前提下,独立从事艺术。行会提供相应的安全保障,会员之间合作共享、互助互济。行会是中世纪延续下来的体制,其以集体名义协调各方关系,保护同业者利益,禁止无序竞争,阻止外来者的加入,即便加入也予以严格限制(譬如丢勒的入会费是本地艺术家的两倍,且被禁止在自

西奥多·加勒:《绘画作坊的师傅与学徒》。

瓦萨里:《圣路加描绘圣母》,湿壁画,尺寸不详,1565,佛罗伦萨:圣母领报教堂。

己作坊以外的地方销售作品）。因而行会亦具有权威特性。行会既是经济组织,又是社会组织,具有强大的控制能力,专业而封闭,保守且排外,以及有着严格的等级制度。组织一旦成立,在某种程度上,成员就会被组织胁迫着。学院是组织机构与教育机构,是独立的事业型单位（相当于美协与美院的综合体）,设置核心课程,提供职业教育,鼓励艺术探索,不定期举办学术讲座,推进艺术批评和理论研究的碰撞。学院致力于艺术家地位的提高,认为艺术家不单是手艺的实践者,更是思想的运用者,与哲人、诗人、文人平起平坐,从而帮助艺术家跳出狭隘行会的桎梏。

Disegno 即设计之意,是学院的核心要素,亦是 16 世纪艺术理论的中枢概念。于今人,Disegno 一词因为过于专业而显得陌生,但在 16 世纪,其系普通词汇,也是市场语言,在艺术家口中常常

出现。自然是不完美的，需一系列人为的加工、设计，因而艺术高于自然。基贝尔蒂声称设计乃艺术的本源；达·芬奇肯定绘画是设计的艺术；米开朗基罗坦承设计是绘画、雕塑和建筑的基础；瓦萨里断言设计乃艺术之父、一切造物之精；祖卡里笃信"绘画是自然和设计的女儿，前者向它示以形态，后者教它如何工作"。

Disegno 被视为三艺（绘画、雕塑、建筑）之父。但作为一个术语，Disegno 较为复杂，来自拉丁文 de + signum（意为借助符号的表达），有设计、素描、构思、创造之意，意涵宽泛而微妙，近似柏拉图的理念。比如瓦萨里对 Disegno 的定义，"心智所具有的、在头脑中所想象的、由理念所生发的那个内在观念的视觉表现和诠释"，艺术作品便是"经由心灵筹划而付之于双手所形成的事物"。在 Disegno 的指导下，具体的艺术实践已然升格为抽象的哲学思辨。

Disegno 既是作品的形式与结构，亦是作品的思想与内涵，出于艺术家的智性经营。设计作为艺术的普遍构成内容，是一件作品中必备的理性要素，是智慧的产物，是作品的灵魂，因而是艺术家创造力的展现。换言之，在此处理性的考量压倒感性直观。这一术语已然演绎为准哲学概念。那么，艺术家为何急于与哲学发生关系？

艺术家的社会地位，随文艺复兴大幕的开启而逐渐攀升，且越来越受尊崇，享有其他行会成员不具有的特权，如免捐税、免宵禁。教皇保罗三世甚至下发敕谕，雕塑家可免受行会的辖制。艺术成了新宠，但许多艺术从业者的社会地位依然低下，他们不被看作艺术家，仅仅是会画画的手艺人、普普通通的工匠，与油漆匠、泥瓦匠、制鞋匠、锔碗匠归为一类，即便名重当时的师

傅，也只是熟练工而已。柏拉图将人分为三六九等，认为哲学家为第一流，而艺术家为第六流，比体育运动员还不如；直至17世纪初，法学家查尔斯仍将艺术家列为第三等级最低层，地位仅在农民之上。艺术家对此甚感不平，极力撇清与工匠的关系：米开朗基罗不愿别人称呼自己为雕塑家，以至招收学徒只接纳贵族子弟，拒收平民；达·芬奇干脆创建学院，立志将为人不齿的手艺提升为被人敬仰的科学。

视绘画为一项高贵的文教事业，将艺术提升为科学，抬高个人品牌价值，就需要建立理论为艺术辩护，为艺术辩护也就是为自我辩护。阿尔贝蒂、弗兰契斯卡、达·芬奇、米开朗基罗、瓦萨里等艺术家，皆有艺术理论的经典著述。

世俗权力的最高代表、神圣罗马帝国的查理五世大帝，赐封提香为宫廷伯爵，并于参观提香工作室时，亲手为提香拾起掉在地上的画笔。在权力等级森严的社会中，这一事件实属奇迹，足见艺术家地位较之前不可同日而语。文艺复兴时期意大利著名画家里皮因贪恋美色将一位见习修女拐跑，女方父亲愤怒控诉，而柯西莫·美第奇只是淡然一笑，以为此事无伤大雅；教皇特许里皮娶这位女子为妻，却又被里皮断然拒绝。切里尼犯了命案，被扭送至教皇处，教皇一见切里尼进贡的精美工艺品，龙颜大悦，随即将其特赦；切里尼不久再次犯案，教皇干脆提出："像切里尼那样独一无二的艺术家，不受法律约束。"

建立学院或成立专职艺术机构，是提升艺术家地位的正道。艺术不再是体力、手工的产物，而是脑力、智慧的产物，是自由而高贵的灵魂才能从事的一项创造性活动。佛罗伦萨迪赛诺学院的成立即着眼于此，总结理论、归纳艺术规律，以规范、专业的

埃内亚·维柯：《巴乔·班迪内利学院》，铜版蚀刻，30.3cm×47.4cm，1550，伦敦：威康图书馆。无论达·芬奇学院、贝尔托尔多学院，还是巴乔·班迪内利学院，都并非真正的学院，只是一种从作坊向学院的过渡形态，但具备了学院的雏形。在行会制度下，一位艺术家除了是本业成员，亦需加入其他行会，比如染料行会、布料行会——颜料、画布毕竟是画家的生产资料。有趣的是，艺术家时常加入看似与本专业毫无关系的行会，如马萨乔还是医药行会成员，原因在于部分药材由矿物质提取，而这些矿物质同样是色彩的原材料。在学院体制下，院方可为学员提供所需的画材与画具，包括专业类图书，比如迪赛诺学院章程规定，必须配备一座图书馆用来收藏艺术范本。

培训，渐次撤销了"传帮带"式的传统作坊制。行会的机械艺术，被学院的自由艺术取而代之。

 文艺复兴时期的学院，是非正式的、无拘无束的聚会，很像古希腊的会饮。洛伦佐·美第奇甚至仿照柏拉图笔下的宴乐，聚集文人喝酒聊天、自由交流。然而事情发生了变化。1593年，罗马圣路加学院成立，首任院长样式主义大师祖卡里，重理论教育，设立严格规章制度，制定一套较为完备的考核体系，包括要求学员每日午饭后展开一小时的理论探讨。松散的"学园"已然转型为严肃的"学院"。自由活泼的艺术氛围随学院的正规化而逐

祖卡里：《对拉奥孔雕像的写生》，纸本棕色墨水，17.5cm×42.5cm，1595，洛杉矶：保罗·盖蒂艺术中心。

渐制度化、教条化，以致完全僵化。

从瓦萨里的学院至祖卡里的学院，其间正是样式主义的繁荣期，亦是艺术理论的盛行年代。理论的作用被盲目夸大，艺术越来越智识化。爽朗的灵性被纳入沉闷的理性规划，意志的活力被压抑，情绪的波动亦被克制，绘画转向由具体学术理论所设定的形式。前面所引述的瓦萨里对 Disegno 的著名定义，实则理念是先于实践的，艺术的创作过程是由内在理念外化为艺术样式。相应的，艺术样式是对内在理念的视觉化表达。潘诺夫斯基认为瓦萨里这一理论"为样式主义观点奠定了基础"。

彼时，谈论哲学成了一股社会时尚，上至教皇、下至普通市民都醉心于哲学，艺术家亦沉迷于思辨而与哲学家过从甚密，样式主义画家罗索、丹蒂、洛马佐和祖卡里都精通哲学。颇能说明问题的是，迪赛诺学院的教授温琴佐·丹蒂于 1567 年出版的专著《论完美的比例》，综合柏拉图与亚里士多德的哲学，为样式主义作出理论上的辩护，但多少还残留一丝文艺复兴的美学观。吉安·保罗·洛马佐于 1571 年失明后转向写作，撰就两部

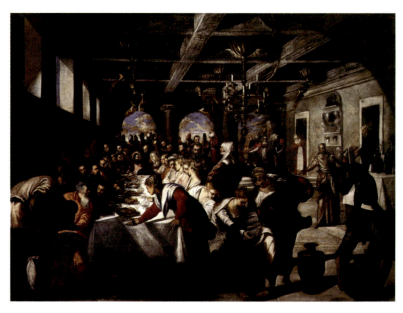

丁托莱托:《迦拿的婚宴》,布面油画,435cm×535cm,1561,威尼斯:安康圣母教堂。

学术专著《论绘画、雕塑和建筑》(1584)与《绘画的理想圣殿》(1591),为样式主义建立了一套抽象晦涩(甚至有点可笑)的形而上艺术理论体系。祖卡里于1604—1608年间连续出版5部专著,其中一部为《画家、雕塑家与建筑家的理念》,将柏拉图—普罗丁(兼及亚里士多德—阿奎那)的哲学嵌入样式主义的理论研究,Disegno被置于绘画理论的核心,欲以有限的艺术形式容纳无限的理念。

瓦萨里的大部头著作虽在奇闻趣事之间夹杂不少深奥的理论阐发,但整体不脱传体范畴,洛马佐和祖卡里的这几份文本则为纯理论性专著,是样式主义美学的总结性之作,亦为近代艺术批评的里程碑式文献。潘诺夫斯基阐释这一时期的艺术现象时,指出:"广义的'艺术理念'与狭义的'美之理念',经文艺复兴乐

观的、自我确证的思想的经验化和归纳之后，在样式主义理论中重新获得其先验的形而上特性。"

前文讲过，样式主义有创新的癖好。但凡要创新，就需要给创新找个说法，那么最好的说法就是哲学的理由。沉迷思辨所带来的艺术弊端是重哲理、轻画意，对具体而微的绘画技术性问题不屑一顾，艺术家养成夸夸其谈的不良风气，习惯向智性表态而非向感官发言。

纵观整个西方艺术史，文艺复兴是最具哲学气质的时期，样式主义紧随其后。然文艺复兴尚属健康，将哲学托之于艺术形式（如追求完美的形体、完善的结构），理念只是等同于理想美；样式主义则有点执拗了，理念等同于思想或内在的观念，艺术家机械地将 Disegno 套入艺术形式，极端的画家甚至将哲学观念硬塞入艺术素材。瓦萨里于 1574 年去世，雅各布·里戈兹接管佛罗伦萨迪赛诺学院院长一职（后又被任命为美第奇家族画廊的首席负责人）。作为中后期样式主义的领军人物与实权人物，里戈兹过分重视哲学以至忽略艺术本身。譬如《救赎的寓言》本为一幅家喻户晓的宗教题材之作，但作者显然不满于表现耶稣下十字架的传统布局。为使画面达至深刻境界，作者刻意将画面设计得晦涩不堪，移植了诸多近乎哲学式的但又与绘画自身毫不相干的视觉符号。观念化倾向在罗索、布隆奇诺、帕尔米贾尼诺等那里走势明显，只不过这些早先的样式主义画家还不至于失控。到了里戈兹这儿，艺术几乎等同了哲理，已然"走火入魔"。正如贡布里希的点评：有些样式主义艺术家"想画出一些充满意义和智慧的画——实际上除了最为博学多识的学者以外，谁都会对这种意义与智慧甚感莫名其妙。他们的作品几乎是图画谜语……没人能解

雅各布·里戈兹（1547—1627）:《救赎的寓言》，木板油画，48.2cm×33cm，1585—1587，佛罗伦萨：乌菲齐美术馆。

吉罗拉姆·达·卡皮（1501—1556）:《机会与忍耐》，布面油画，211cm×110cm，1541，德累斯顿古代大师美术馆。

开他们的谜"。过分迷信智识，反而削足适履，绘画的魅力被所谓的哲学式图解给冲销掉了。这是哲学过分干预艺术的结果，是Disegno对艺术的入侵。

早期样式主义尚有生机，后期样式主义的路则越走越窄，以Disegno画地为牢，丧失了活力。贡布里希以"艺术的危机"来形容16世纪后期的意大利艺术，想必自有其用意。哲学过度介入艺术，不是艺术的提升，反而很可能是艺术的堕落。观念性过强，不免伤及艺术对形象的创造。套取丹纳的观点：文艺复兴时期的绘画形象自然而然产生、不受观念束缚，而文明过度的特点

是"观念越来越强,形象越来越弱"。过于机敏的观念,反而将鲜活的艺术消耗、吞噬,绘画变质了。

样式主义发轫于佛罗伦萨,然后蔓延至意大利全境,在罗马实现辉煌,又向西欧、北欧逐层扩展。但威尼斯是另一番景象——这里的感官愉悦多于理智考量。较之佛罗伦萨艺术的矜持,威尼斯画派肉感而欢快,即便严肃的宗教绘画,也满盈着市井趣味。

丁托莱托一生活动于威尼斯,是样式主义的集大成者,截取样式主义的各个截面为己所用——如柯雷乔的焦灼色彩、布隆齐诺的夸张造型、罗马诺的不寻常构图;同时,他又对样式主义予以"净化"处理,滤掉其机械、僵化的不良成分。丁托莱托的画风与其他样式主义艺术家的差异一目了然——用笔洒脱、画面粗放、剧情铺张,作品笼罩在深灰色调中,仿佛一首首光与色的朋克。

丁托莱托的绘画意识远胜于观念意识,他不是在尺幅之间思虑如何演绎理念,而是探求如何表现绘画;换言之,他以视觉效果而非理性规则作为艺术的最终评判依据。丁托莱托身为"野路子"画家,摒弃智性分析,其绘画实践不以知识为导向,不以Disegno为规划,全凭天性和悟性投入创作,既遵循自然又发挥纵逸的想象,只求画面效果,全然不见学院那套教学模式所带来的负面影响。

潘诺夫斯基写道:威尼斯绘画"或多或少是在直言不讳地抗争着佛罗伦萨画派和罗马画派对 Disegno 的狂热追求"。丁托莱托的实用主义与功利主义特质(论述详后),使之天然地免于哲学的干扰,所谓的学术分析、理论阐述或艺术铁律,在他这里失效了。也正因为如此,渐趋衰颓的样式主义在丁托莱托手里,忽又回光返照,企及新的高度。丁托莱托的作品复又感染样式

主义的新生代画家，譬如格列柯、沃特瓦和凡·哈勒姆，使样式主义以另一种形态发生影响，且使样式主义获得了一份难得的正面评价。

佛罗伦萨崇文、尚理，威尼斯务实、取利。在重商主义的氛围中，威尼斯人只对技术性知识感兴趣，这里不出文学家、哲学家、政治学家、历史学家，入情入理。威尼斯以商业立国，一切皆以实惠方便为目的，正如统计学发源于威尼斯，复式簿记法由威尼斯人完善，世界第一所银行（Bank 一词出自威尼斯语 Banco〔长凳〕）诞生于此，想必有其内在的实用主义文化逻辑。说威尼斯不出文学家，也不尽然。16 世纪的威尼斯涌现不少文人，其写作内容多涉世俗生活，如妓女、珠宝、情色。这批文人当中最著名的是阿雷蒂诺（Pietro Aretino），他是一位多产作家，以色情诗和讽刺小品文誉满天下，以死于狂笑而为后人津津乐道。阿雷蒂诺的密友洛多维科·多尔切（Lodovico Dolce）也是一位活跃的文士，写作、编辑、翻译样样在行，涉及戏剧、传记、骑士文学等，这些作品大多为人遗忘，只剩下两部绘画对谈录作为文献被后人征引。大体而言，威尼斯作家的著述格调不高，可归为休闲类的通俗读物。

威尼斯的商业发达亦体现于印刷业。自从古登堡印刷术发明后，威尼斯人迅即抓住机遇，借助得天独厚的商业环境进军这一新兴产业。威尼斯在 16 世纪初一跃成为欧洲出版中心，印刷厂达 150 余家，所出类目占全意大利的 37%，图书源源不断地从威尼斯码头销往欧洲各地。这再度验证了威尼斯人不屈不挠的实用主义价值观。

威尼斯与佛罗伦萨形成鲜明两极，对哲学的热情在威尼斯相

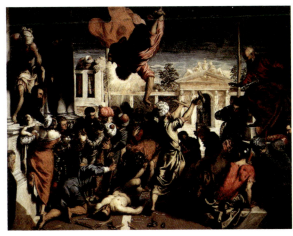

丁托莱托:《圣马可的奇迹》,布面油画,415cm×541cm,1547—1548,威尼斯学院美术馆。(下两图为局部)

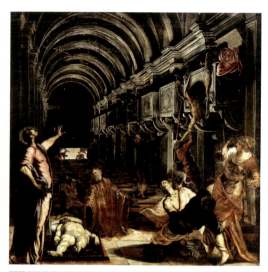

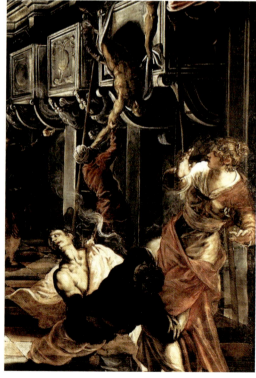

丁托莱托:《圣马可行奇迹》,
布面油画,405.2cm×405.2cm,
1562,米兰:布雷拉宫美术馆。
(下图为局部)

当匮乏。可供对比的是，一位流亡佛罗伦萨的学者将一部哲学手稿送给洛伦佐·美第奇时，后者开心不已，认为这是无上光荣；一位希腊学者将柏拉图《法律篇》拉丁文译本献给威尼斯总督，同时将修辞学献给元老院时，失望而归，这些大人物对学问毫无雅兴。威尼斯贵族对物质享受一掷千金，对所谓的人文情怀却弃之若履，政府部门亦没有为公众提供文化产品的热情，为数不多的几座图书馆因疏于管理，珍贵藏书或手稿散失殆尽。

威尼斯艺术家与威尼斯这座城市有着相同的商业性格，实干、勤奋、进取、功利，拒绝任何不切实际的、不产生收益的纸上谈兵。威尼斯画家不曾受过太多脑力的折磨，画画少有理性过滤，直接面向眼睛说话。其务实精神使之从容卸掉理论负担，避免作品沾染太多不能承受的分量。

丁托莱托作为典型的威尼斯人，一介不通文墨的"粗人"，除了爱鼓捣乐器，并没有多少人文修养，不读书、不思考，对理论更是敬而远之——所谓的高深艺术理论，易流于迂腐做作的无稽之谈，于艺术无益。丁托莱托不像佛罗伦萨艺术家那样，写过不少著述，他没有留下关于艺术观点的只言片语。但他凭自发的直觉和朴素的感受，将活蹦乱跳的绘画意志投入创作，时刻处于不自觉的骚动中，效果怎么好怎么来。

精明的威尼斯商人及其现代精神

对古典文化的吸收,威尼斯人有所借鉴,又有所不取。佛罗伦萨精于思辨的唯理论,威尼斯通于直观的经验论。佛罗伦萨艺术家偏好柏拉图－普罗丁的理念派,具有强烈的智识特征,威尼斯则偏向伊壁鸠鲁－卢克莱修的享乐派,更世俗、更务实、更通达。这种享乐精神反映于艺术:欢快、明朗、热情而自信。威尼斯画家在世俗的欢愉中追逐着艺术的升华。

与佛罗伦萨艺术家深沉的人文气质相反,威尼斯艺术家倾向于轻盈的享乐主义,生活相当讲究,嗜好华丽的外表,摆排场、显阔气,一点都不肯委屈生活。委罗内塞的《迦拿的婚礼》中,将一桩水变酒的庄严神迹,转化为一场热热闹闹、极尽奢华的宴饮,竭力展现生活的欢愉。威尼斯的节日庆典仪式应接不暇,狂欢节、公牛节、圣宴节,即便神圣的圣母升天节亦烙上狂欢色彩,以神圣的节日为由头,行盛妆庆典之实,炫耀着社会的富足。早在14世纪,人文主义之父、诗人彼特拉克便曾盛赞威尼斯是另一个世界。

和平、富庶、繁荣、靡丽的威尼斯是一座真正流淌着奶与蜜的城市,财富源源不断涌入,就好像从自家泉眼冒出一般容易。10世纪,一位外地官员惊讶于威尼斯人"既不劳作亦不耕种,却人人买得起美食与美酒";15世纪末一位游历威尼斯的外地贵族

不禁咋舌:"到处都是金子,比石头还多。"钱来得太快、太容易,威尼斯人仿佛暴发户,以夸豪斗奢为荣,浪掷财帛而挥霍无度。威尼斯的侈靡之风屡屡引发当局不安。总督于1467年颁布节俭令:丝质、金银色织物不得列入服装原料,以倡导朴素生活。元老院于1562年颁布禁奢令:出行工具一律不准装配炫耀性装饰;除婚礼外,威尼斯女子一概不得佩戴珍珠。不过,聪明的威尼斯人自有变通方式,想尽招数露财炫富,譬如妇女服饰依然是光鲜亮丽的绫罗绸缎,再外披一件素色大氅,既避人眼目,又衣香鬓影地招摇过市。

威尼斯的世俗享乐到了哪种程度?仅举一例。威尼斯妓女总数一万,占总人口十分之一,货真价实的"天上人间"。良家妇女自闭于深宅大院,抛头露面的名妓反而大多受过良好教育,吟诗作赋、能歌善舞,时常出没于公共场合,是种种宴会的靓丽点缀。在享乐精神的指引下,威尼斯艺术家多才多艺,尤擅靡靡之音,譬如乔尔乔内是吹拉弹唱好手,常被邀参加音乐会;提香曾以一幅肖像画换取朋友的一架特制管风琴;丁托莱托在音乐上颇有天分,拉得一手好琴,还会制作乐器。委罗内塞《迦拿的婚礼》将丁托莱托、巴萨诺、提香及自己,以音乐家形象组入作品,占据显眼的前排,地位仅次于位于正中的耶稣。

"威尼斯三杰"中唯丁托莱托是土生土长的本地人,一辈子未曾离开过威尼斯,生活平平淡淡没多少八卦,不具备书写传记的可能性。作为正宗的威尼斯人,丁托莱托浸润着与生俱来的商人气质,在水都经济氛围的调教下,他极具敏锐的市场意识,认为作品倘若卖不出去,画画便纯属消遣,就像雷诺阿认为"对艺术家唯一的奖赏就是有人去买他的作品"。丁托莱托与雷诺阿这番说

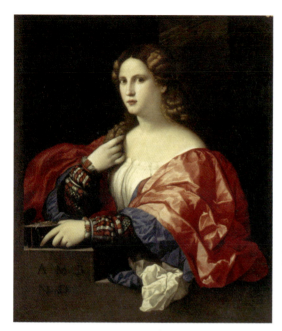

帕尔马·伊尔·韦基奥：《拉·贝拉》，布面油画，95cm×80cm，1518—1520，马德里：提森-博内米萨博物馆。
此作描绘的是一威尼斯名妓。

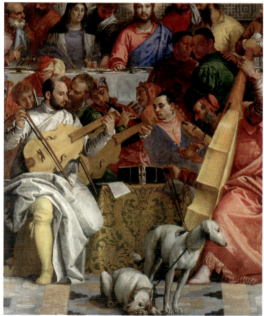

委罗内塞：《迦拿的婚礼》（局部），布面油画，677cm×994cm，1562—1563，巴黎：卢浮宫。
从左到右依次是委罗内塞、巴萨诺、丁托莱托、提香。

辞倒也诚实。艺术家以艺术为志业（艺术家不从事艺术还能做什么呢？），但完全做不到视艺术为纯粹的娱乐或无功利性的兴趣，除了业余爱好者(而这一点，亦属可疑)。

　　艺术家超然、叛逆、脱俗、不食人间烟火，这或许只是普通百姓的浪漫想象。每日作画以抒郁结，这种状态固然风雅，但若没有雄厚的财力支撑，是风雅不了几天的。扬名立万过上富足日子的艺术家毕竟是少数，绝大多数艺术从业者不得不将艺术作为一份生计而无关风雅。所谓的"创作"只是画家用以活命的营生，毕竟生存是第一位的。丁托莱托没太把艺术当回事，没想过自己正在干一番轰轰烈烈的事业——凭手艺养活自己、安顿家人，过上体面而有尊严的日子，如此而已。人是逐利的动物，艺术家也不例外。

　　丁托莱托早期风格与提香、委罗内塞有几分相像，也是事出有因。为迅速占领市场、压倒竞争者，丁托莱托刻意隐去自我、"剽窃"他人，为投买主所好而模仿威尼斯名家风格，直至有过之而无不及。

　　丁托莱托身手敏捷，创作速度惊人，画家皮翁博惊叹于丁托莱托可以用两天时间画出自己两年才能完成的画作，瓦萨里评论道："丁托莱托眼明手快，人们以为他刚上手，他却已经收场了。"瓦萨里举例说明：1564年，威尼斯圣罗科兄弟会议事厅计划装饰一幅天顶画，祖卡里、斯齐亚沃尼、萨尔威亚蒂、委罗内塞、丁托莱托等名家受邀投标，当其他艺术家埋头构思方案时，志在必得的丁托莱托早已买通内部人员，获取准确尺寸，迅疾完成画作。待评审那天，艺术家拿来草图逐一等候过目，轮到丁托莱托时，只见他攀上梯子，揭开挡布，众人见后惊讶不已、愀然

丁托莱托:《圣罗科的荣耀》，布面油画，240cm×360cm，1564，威尼斯：圣罗科大教会。

变色：一幅精美作品已被妥当安置在椭圆形天花板上，可谓神不知鬼不觉。委托方大为光火，说要的只是设计稿，而非成品。丁托莱托回答：抱歉得很，这就是我做方案的方式，除此之外，其他的不懂。并说若不愿支付报酬，这幅作品免费相赠。丁托莱托在这里耍了花招。按照惯例，兄弟会无权拒绝成员对圣徒的真诚奉献。主办方除了面面相觑，别无他法，只得无奈宣布取消竞赛，将这座建筑内部的所有装饰任务交给丁托莱托，总计60余件。真是一桩好买卖，除了应得的丰厚报酬，丁托莱托还年年从兄弟会领取100金币津贴，直到去世的那一天。

1571年，威尼斯海军加入由西班牙主导的神圣联盟舰队，征讨土耳其奥斯曼帝国。这次海战中，一位20出头的西班牙猛将，为后人聊起这场战役增添了不少谈资。此人当时正高烧卧病在床，

一听战役打响，不由分说地率领手下冲锋陷阵，即便身负两处枪伤，仍出生入死奋力拼杀。这时敌方一颗子弹再次袭来，击中其左臂而致终生残疾，留下"勒班陀的独臂人"之美名。这位猛将就是后来声名如雷贯耳的大文豪塞万提斯。

为纪念勒班陀海战的完胜，威尼斯政府组织一次绘画竞赛，风头正健的丁托莱托故伎重演，拿来的又是一幅成品而非草图，此举再度震惊威尼斯。丁托莱托不按规矩出牌，恶意竞争反复发生，众人恍悟：丁托莱托是一位顽固的功效主义者，虚荣心驱使他百折不挠地争夺名利，其逞强好胜的本性如此。

丁托莱托出手剽悍、吃相难看，早为人知。就在圣罗科兄弟会议事厅天顶画招标时，有位议员表示愿承担部分费用，唯一条件是将丁托莱托这位不入品的大画家排除出局，不准竞标。1577 年，丁托莱托《勒班陀之战》毁于一场大火，政府并未将重绘任务交给丁托莱托，而是另请画家，以示对丁托莱托的小小惩戒。

丁托莱托的手段确实过分，作品只收取象征性报酬（或无报酬），廉价倾销，严重扰乱艺术市场秩序。丁托莱托的所作所为得罪了许多威尼斯人，四处都是咬牙切齿的嫉恨者，但这依然拦不住丁托莱托跻身成功商人行列、将艺术当一门生意来做的那股狠劲。莎士比亚谐剧《威尼斯商人》，虽是嘲讽斤斤计较的犹太猾贾，从侧面也反映了威尼斯人敏锐的商业头脑。有许多学者将样式主义归结为精神危机的产物，但威尼斯画家尤其丁托莱托不存在这一问题，他就是将艺术等同买卖，与所谓的精神无染。

没有欲求的生活是不幸的生活，艺术的价值与艺术家的名声成正比，丁托莱托对此深以为然，他一洗孤芳自赏的习气，脱去

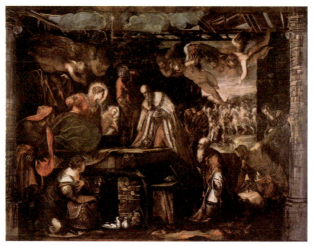

丁托莱托:《三博士朝拜》,布面油画,425cm×544cm,1582,威尼斯:圣罗科大教会。
低层大厅第一幅作品,下图为局部。

丁托莱托:《割礼》,布面油画,482cm×440cm,1581—1587,威尼斯:圣罗科大教会。
这件作品绘制完毕,整座建筑装饰任务完成。低层大厅最后一幅作品,下图为局部。

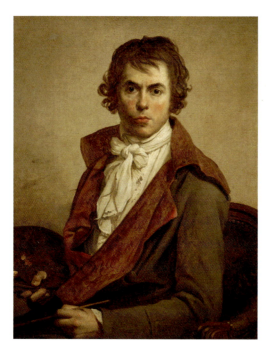

雅克·路易·戴维特:《自画像》,布面油画,80.5cm×64.1cm,1794,巴黎:卢浮宫。

和光同尘的仙气,因而变得十分俗气、霸气。威尼斯画家热衷名利,放胆追求荣誉与财富,丁托莱托是个中翘楚。作为商人的丁托莱托成绩不菲,具备市场前瞻性,善于自我包装、自我炒作,信奉存在即合理、手段即合理。可以说,丁托莱托不单画风影响着现代艺术家,其商业性格亦近于现代人,是艺术品商业化运作的祖师爷。艺术家以才华谋活路,以手艺混饭吃,如丁托莱托之精明者,无人能出其右——岂止精明,简直就是彻彻底底的投机,投机到有乖人情。

丁托莱托的品质败坏吗?

被誉为法国新古典主义画派奠基人的戴维特,其所作所为,是一延展案例。路易王朝时期,戴维特标榜艺术必须扣合美德,

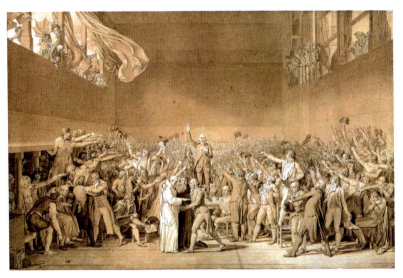

雅克·路易·戴维特:《网球馆的誓言》（未完成稿），布面单色油画，101.2cm×66cm，1791，巴黎：卢浮宫。
在雅各宾的铁血统治下，过去的革命战友被视为"反革命"而遭清洗，罗伯斯庇尔命作者将法布里从画中扫除，"他不配画在那儿，他是个叛国分子，抹掉他"。此作品犯了"政治错误"只得搁浅，画家本人亦因政治风向逆转而锒铛入狱。拿破仑政权被推翻后，复辟的波旁王朝秋后算账，戴维特只得选择流亡，死在布鲁塞尔。

其功能在于教化；变身为罗伯斯庇尔的亲密战友后，戴维特倡导艺术的通俗性，号召艺术为民众服务而非为特权阶级服务，并一再强调艺术应驯顺于政治斗争，还投票赞成处死路易十六；罗伯斯庇尔被送上断头台后，戴维特迅速投靠拿破仑，为其绘制系列肖像，巴结这位战争之神。后有耿直的批评家对此发表评论，认为他善于投机而无节操。更不要说那些在极权政治中品行碎满一地的艺术家了，或被政治利用，或主动利用政治，凑趣于权力投下的长长阴影，逢迎政治但最终被政治所玩弄。不与权力同流合污，是知识分子的做人底线。相比之下，丁托莱托只是追逐名利，毫不遮掩自我的成功欲。

公开野心而追名逐利，这绝对算不得高尚，亦肯定构不成龌龊，只是真实人性的反映。无名无利，何来淡泊名利。丁托莱托勇于进取，义无反顾地追逐名与利，实乃一种现代精神的体现。传统的身份制社会具有严格的等序差异，个体各安其命、各司其职，不得僭越其位而生出非分之想。因而这一制度具有强烈的道德灌输力与行为管束力，安分守己、屈身服从是对每位个体的社会性要求，进而延展出虔敬忠诚、节制正派、重义轻利等美德意识——美德意识所产生的荣誉意识支配着世俗生活。16世纪，随着资本主义的推进与个体意识、平等意识、自由意识的伸张，人们开始不安分了，妄图突破等级社会所设定的制约性框架，人人自我张扬、争强好胜，从而诱发强烈的竞争意识。与竞争意识相适应的是对名声的推崇。比如在传统社会中，圣徒是效法的榜样；而在现代社会中，名人成了追捧的对象——名人墓碑前的献花者远多于圣徒遗骸前的祷告者。名人效应激励着梦想成功的世人。布克哈特《意大利文艺复兴时期的文化》提及文艺复兴人"对名誉的病态渴求"导致为实现"不朽"可以不择手段、不计后果，切中了现代人的精神体貌。传统的"荣誉观"转化为现代的"名声观"，与之对应的是，内在的"美德观"转换为外在的"卓越观"。这亦可解释样式主义与现代艺术的精神动力：否定权威、等级与秩序，以蓬勃的野心而欲在美术史上占有一席之地。

　　人品（如正直、善良）是道德意义上的素质或德性，才能（如卓越、优异）是自然意义上的素质或德性，古希腊哲人更看重前者，文艺复兴哲人更看重后者。譬如，授恶之师马基雅维利狂热宣扬"非道德的德性"，四处推销如何运用权术权谋的政治才干。尼采正是在"非道德的德性"意义上痛斥当代人品性虚弱，

盛赞文艺复兴人的心性健康、品格卓越，他认为卓越才是自然的德性，因而是好的；道德反而是非自然的德性，因而是坏的，它压抑了本能和才华，是对生命力量、权力意志的自我否定，是绝对没落的价值观，"欧洲最后一颗伟大的文化果实——文艺复兴"被毁灭了。"没有道德虚伪的德性"是尼采心目中的真正德性，与之对照，当代人被道德软化了，品性萎靡了。立足权力意志的尼采紧随马基雅维利的步伐，以"超越善恶"的真实眼光审读世界，呼吁道："不是满足，而是更多权力……不是德性，而是卓越。"

道德与才华，卢梭毫不迟疑地拥护前者，认为有德者比有才华者可贵得多，他"满腔悲恸"地写道：这个时代是败坏的时代，"不再问一个人是否正直，而只问他有没有才华"。卢梭与尼采坚信同代人颓废十足，德性堕落，但给出的理由两样。卢梭以为，是柔软的文艺女神掏空了世人的道德感，使民众丧失了原始淳朴的精神体质。尼采则以为，正是普遍存在的道德感，人之血性被阉割了，沦为地上蠕动的爬虫。卢梭与尼采均为旷世天才，同样的孤僻、敏感，同样具有尚武精神，吊诡的是——执着于道德的卢梭，其私生活近乎糜烂；尼采自诩"第一位非道德主义者"，其实他心地纯良，非常有道德操守，为典型的清教徒。

人有自然本性与道德本性，自然本性无所谓善恶。诸多桀骜不驯的艺术家谈不上道德败坏，最多算是血气方刚，率性而为；许多野心勃勃的艺术家亦谈不上品格恶劣，最多算是好名求利，急于事功。艺术家倘若奴颜婢膝地跪舔权力、献媚权力，为僭主高歌赞美诗，以求飞黄腾达，则近乎人格卑污了。品德的优劣与艺术的卓越二者之间有无关联，确是一道颇为纠结、近乎无解的思考题。

艺术家跳出工匠身份以提升社会地位，除了接受人文教育、跻身学者之列，还有如下策略：或削尖脑袋挤入上层，受恩主庇护；或绞尽脑汁打入市场，粉墨登场为被舆论追逐的知名艺术家（骂名也是一种名）。提香选择了前者，而丁托莱托选择了后者。

19世纪之前的欧洲公民分为三个等级：贵族、市民和平民（或农民）。肖像画是身份高贵的标志，但在威尼斯（以及荷兰），底层民众也可以请画师为自己画像（贵族对此不满，认为是奇耻大辱），虽然尺幅比贵族的要小上许多。商业发达的社会中，人为设置的等级藩篱消解于无形，艺术家的身份也悄然改观。丢勒旅意期间，虽受同行排挤，还是大发感慨：在意大利，我是一名绅士；在德国，我却是没有独立身份的寄生虫。

委托定制时代，每件作品就是一份差事，艺术家借此糊口，故艺术并非什么神秘的行当，更非什么神圣的职业。由于社会财富集中于教会和宫廷，艺术家出于生计之需，不得不迎合委托人的审美趣味，以致艺术家必须争相邀宠，以成为权贵的座上宾为幸事，否则仍受制于行会，作为工匠而艰难谋生。西方美术史上大名鼎鼎的画家基本都是职业画家（相反，中国的著名画家则多是业余文人画家，专业画家反而只是工匠），委身名门，各有各的保护人。

王室、贵族、教会是艺术的赞助者（意大利的美第奇家族、法兰西的路易王朝、西班牙的菲利普国王、布拉格的鲁道夫二世，皆为艺术的鼎力支持者），若艺术家名气够大，揽到足够多的活儿，就可以招募助手，或将订单外包。16世纪，社会财富渐次转移至银行家和贸易商之手，新兴豪门成了艺术赞助人，艺术家不再依附王室、贵族和教会。随着资本主义的崛起与市场经济

的拓展，赞助制度和委托创作制度逐步瓦解；到了印象派，艺术才算真正独立，艺术家直接面对市场，有底气、有胆量拒绝主流趣味。然而，即便21世纪，艺术家仍要面对提香时代所面临的问题：拼命挤入圈子，结识要人、取宠权贵，若有土豪解囊赞助，艺术家便可以迅速发家致富，而这样的诱惑实在巨大。

奔走权门、挤进宫廷，其代价是按恩主意愿从事创作，这不免抑制艺术家的个性与创造力（比如提香，多有《西班牙拯救了宗教》此类阿谀奉承之作）；艺术家直面市场，清规戒律少了，开拓、创新、矜奇立异多了，自由度大幅提升。丁托莱托为艺术家走入市场起了表率：单打独斗，不再抱团取暖。其代价是虽然独立了，选择更多了，但安全感丧失了——艺术家被抛入市场，虽自由却在挣扎着。

将画笔传给子女，将其培养为得力帮手，是作坊制的普遍现象，如贝里尼、提香、委罗内塞、勃鲁盖尔、格列柯的子女（甚至侄儿）皆随父辈从事艺术。保罗·委罗内塞死后，其兄弟及儿子继承家族事业，将所有画作签名为"保罗的继承人"。丁托莱托育有两子五女，将技艺传授给其中三位，还将大女儿嫁给当地一位出色的画家，这位女婿被拉入"丁氏团伙"。丁托莱托将绘画事业发展成地地道道的封闭式家族产业，整日忙忙碌碌，不亦乐乎。较之父亲作品的雄浑，长子多梅尼科的多了些脂粉气，才华一般，无甚佳作。

对于艺术，提香稳健圆滑、善于经济；丁托莱托急进贪婪，敏于商业。提香外向，性喜交际，通达人情，能说会道，隽言妙语不断，家里时常高朋满座；丁托莱托则安静独处，待占据一定市场份额，有了可观收入后，便开始了心之向往的半隐居生活。

多梅尼科（丁托莱托之子）：《抹大拉玛利亚的忏悔》，布面油画，尺寸不详，1598—1602，罗马：卡比托利欧博物馆。

婚后不久，丁氏便在远离市中区的偏僻之地倾囊置办一幢漂亮房产，整日闷在屋内赶制画作不大见人。格列柯旅居威尼斯学艺时，对丁托莱托佩服得五体投地，第一次拜访丁宅竟以翻墙进入，隔窗一窥心目中的大神。

深谙商业之道的丁托莱托，身在山林，却觊觎着威尼斯每一座建筑内的空白墙壁，不放过任何一次可能发财的机会，更不会

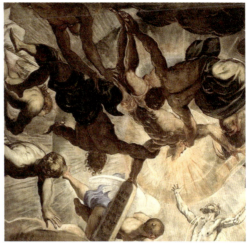
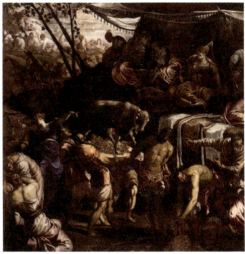

丁托莱托:《摩西接受律表》,布面油画,1450cm×590cm,1560—1562,威尼斯:奥尔托圣母教堂。
(右两图为局部)

轻易拒绝订单，他认为："拒绝一笔订单就是将它拱手让给竞争者。"丁托莱托是典型的工作狂，威尼斯公认的劳动模范，精力充沛，勤奋不已，水都处处烙下他的印记。威尼斯最伟大的画家提香，反而被挤得势头弱了下去。

一位巨人的死亡，常常预示着一个时代的结束。1616年4月23日，随着莎士比亚与塞万提斯同日辞世，英国和西班牙的文艺复兴宣告收场。1527年罗马之劫，意大利盛期文艺复兴的辉煌不再，进入尾声，威尼斯画派则是意大利文艺复兴的最后一抹残阳。随着丁托莱托于1594年的溘然长逝，威尼斯黄金时代的大幕终于落下，意大利的艺术中心再度转向罗马。

卡拉瓦乔（Michelangelo Caravaggio），
1571—1610

卡拉瓦乔：狂暴的自然主义

被美术史遗忘的大师不在少数,如马萨乔、波提切利、格列柯、格吕内瓦尔德、勃鲁盖尔、里贝拉、苏巴朗、贝朗热、拉图尔、维米尔、夏尔丹……生前独自耕耘、黯晦无光,死后历劫漫长岁月终被认可,大放异彩。

卡拉瓦乔却不相同:生前名噪一时,引来众多模仿者,启发无数艺术家,死后却被迅速遗忘。直至20世纪中叶,这条漏网大鱼才被捞出,重新面世。如此匪夷所思的遭遇,堪称欧洲美术史一桩传奇。

1610年夏,不到40岁的卡拉瓦乔在颠沛流离中暴死他乡,好友马齐奥为其写下的墓志铭中说道:"他的绘画不单纯是画家之作,而等同自然本身。"卡拉瓦乔的竞争对手、终身敌人、早期巴洛克画家巴廖内在《艺术家列传》中写道:"他死去时和活着时一样痛苦。"这番点评虽不怀好意,倒也符合实情。卡拉瓦乔生时困窘,死时狼狈。巴廖内恶毒攻击卡拉瓦乔的作品及人品,却无意间成了卡拉瓦乔的首位传记作家,为后人提供不少珍贵史料。比如卡拉瓦乔的作品《出卖基督》之所以在20世纪90年代重见天日,其中一条重要线索便出自《艺术家列传》。

卡拉瓦乔在本世纪持续走红，还不时曝出惊人新闻。如2014年，一位图卢兹市民修葺房屋时，在阁楼夹层中翻出一件破旧油画，经专家初步鉴定，系卡拉瓦乔《犹滴砍下荷罗浮尼的头》另一版本，估值高达1.2亿欧元，法国政府即刻启动行政手段阻止作品离境。但从作品的手法和技法来看，很可能又是一件卡拉瓦乔的模仿者之作。甚至在2009年时，意大利研究人员宣称在埃尔科莱港口的一座教堂地下室发现一具疑似卡拉瓦乔的遗骸。经高科技手段验明，确属卡拉瓦乔尸骨，他或许死于铅中毒。随即有专家愤怒指责，这是一场自导自演的商业骗局……卡拉瓦乔的一生迷雾重重，就连死因也扑朔迷离：死于痢疾，死于梅毒，死于仇杀……坊间流传的种种离奇故事不断赋予卡拉瓦乔的短暂人生以传奇色彩。

来到罗马

16世纪，罗马为恢复昔日荣光，开启宏伟的改扩建工程，大兴土木，欲使凋败的城市焕然一新。为对抗宗教改革运动、炫耀大公教力量，各个教堂和宫廷亟须修葺、翻新或重建，对艺术品的需求量陡增，"与文艺女神相交往的巨大利益"吸引着欧洲各地艺术家前来献技。罗马一时聚集了大量天才，争先恐后，你推我搡。教宗国罗马财力雄厚，好大喜功的教皇也出手阔绰，重金延聘知名艺术家，在作品的开销上不惜工本。对财富的无谓耗费是奢侈的表征，伏尔泰为奢侈辩护，卢梭则鄙薄艺术，猛烈抨击奢侈："君主总是愿意看到那些耗费金钱而毫无益处的艺术与华而不实的趣味。"

无论什么时期，艺术都被视为奢侈品，与日常需求没什么直接关系。生活豪奢，其顶点是艺术品收藏。历史上，凡奢侈成风的权贵们（如"豪华者"洛伦佐），多为文艺爱好者或大藏家，也是艺术的保护人和赞助者，常邀红极一时的艺术家为座上宾。权贵们堂而皇之的腐败、挥霍无度的奢靡，或是社会之不幸，却为艺术之大幸——奢靡往往与艺术结伴而生。

罗马，这座永恒之城，继佛罗伦萨、威尼斯之后的文化重镇，当时的欧洲艺术之都，自是心怀抱负的艺术家心中的圣地，格列柯、鲁本斯、普桑、凡·代克、委拉斯贵兹、戈雅等一代宗

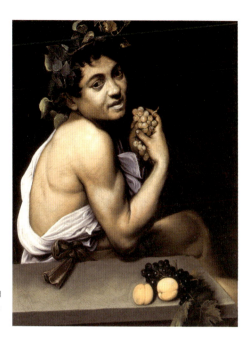

卡拉瓦乔:《病中的巴库斯》,布面油画,67cm×53cm,1593—1594,罗马:波各赛美术馆。

师,年轻时均有游学罗马开眼界的经历。1663年,法王路易十四专设罗马奖,将具有艺术潜质的学子送至罗马研修3—5年,费用由王室全额拨付。罗马奖是至高荣誉,但评选极为严苛,新古典主义画家戴维特曾连续三次落榜,自惭到想自杀;马奈、德加亦积极报名送评,却连初审都未过。罗马于艺术家之重要,瓦萨里有言在先:"一个人要不是在罗马待过一阵子,详尽研究那些作品,并且深刻理解,那么就永远无法取得成功。"

卡拉瓦乔少失怙恃(5岁父亡,13岁母逝),将为数不多的遗产浪掷完后,同其他富有野心的艺术家一样,20岁出头的卡拉瓦乔离开米兰来到罗马,在这座艺术大竞技场中谋求机会。

在人才济济的罗马,没有两把刷子、没有好运相助,很难出人头地。不出所料,无任何背景的卡拉瓦乔照例需要经受现实的

一番敲打，在艰辛与贫穷之间痛苦挣扎。他曾自操贱役，在工地上扛活；后寄身一家画坊，以绘制低端产品艰难谋生。《病中的巴库斯》是目前已知的卡拉瓦乔来到罗马的第一件绘画，是对自我糟糕处境的一份真情独白，算得上孤愤之作，充满对野心受挫的无可奈何。

那个时代，光有高超的画技是不够的，还得有人赏识、有人提携，否则与机会无缘。青葱、脆嫩的卡拉瓦乔，满肚子的丰盈才华淤积着，无处施展、无处发泄，只待伯乐的慧眼。经几年打拼，才华初绽的卡拉瓦乔遇见第一位贵人——枢机主教弗朗西斯科·德尔·蒙特。这位红衣主教一见卡拉瓦乔作品便喜欢得不得了，出手购买《作弊者》《占卜者》，邀卡拉瓦乔长居蒙府。卡拉瓦乔入住玛达玛宫，吃喝免单，算是在罗马落稳了脚跟。

德尔·蒙特，资深文艺爱好者，富有人文素养，罗马艺术市场无所顾忌的大玩家，宅邸容留众多诗人、哲人、画家、歌手和乐师（近似战国四公子门下众多食客）为其提供精神愉悦。一位弗拉芒作家记载，德尔·蒙特生性好色，俊男靓女通吃，垂垂暮年依然贼心不改。

自古及今，成功的路子都是相当窄的，除少数幸运儿，艺术家的生存异常艰难。市场经济兴起之前，艺术家必须主动依附权贵，求得垂怜与眷顾；即便高傲的文学家、哲学家亦不能免疫，惯于将精心写就的著述题献某位实权者，以臣民身份的低姿态换取权贵的关注或青睐，寻求改变命运的机会。

封建领主社会的权贵拥有独立治权与法权，作为赞助者，给艺术家提供生活物质保障；作为庇护人，使艺术家免受教会的迫害及宫廷的打压；作为收藏家，挖掘艺术家的潜质予以推广。身

为卡拉瓦乔的保护人、赞助者和收藏家，德尔·蒙特共购入卡拉瓦乔 7 件作品，为卡拉瓦乔找来订单，并将卡拉瓦乔引入上流社会。在德尔·蒙特撮合下，卡拉瓦乔跻身罗马文化圈与收藏界，与名流要人结识，以画技赢得喝彩。卡拉瓦乔随即遇到第二位贵人：德尔·蒙特的好友齐利亚科·马泰。马泰高价收购至少 3 件卡拉瓦乔的画作——《施洗者约翰》《以马忤斯的晚餐》《出卖基督》，皆为精品。卡拉瓦乔居住蒙府近 4 年后搬离，入住马泰大宅，接受新保护人的庇护。不知何故，3 年后他再次搬离，又过上了饔飧不济的租房生活。

卡拉瓦乔生性好动、性子鲁直，受不了上层社会的繁文缛节

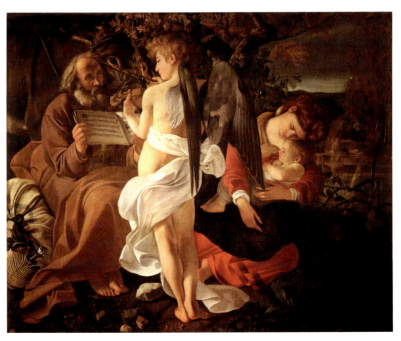

卡拉瓦乔：《逃亡埃及途中》，布面油画，135.5cm×166.5cm，1595—1596，罗马：多利亚潘菲利美术馆。

与惺惺作态，还是混迹于不讲礼数的下流场合最对他的脾气与胃口。鲁本斯比卡拉瓦乔小六七岁，已然是一介深谙世故的小滑头，而卡拉瓦乔不改见棱见角的本貌，仍是喜怒于色的愣头青，脑袋不如鲁本斯活泛。鲁本斯善察言观色、会钻营、会敷衍，通晓七门外语，结识各国权要，借势得志。反之，与达官贵人打交道，并非卡拉瓦乔强项。

新兴的罗马，一切处于骚动之中，游商、妓女、赌客、不法分子、贩夫走卒、三教九流怀揣各种心思聚集罗马，这里既是淘金的冒险岛，亦成犯罪的滋生地，充斥着肮脏、喧闹、混乱、争斗、血腥、暴力，如此这般的混乱无序令卡拉瓦乔如鱼得水，好不快活。夜幕一旦来临，这位酒色之徒便穿越黑暗小巷，辗转于妓院、酒馆、赌场，沉迷丰富的夜生活。卡拉瓦乔品性激烈，没有独处发呆、读书养性这份闲情逸致，灯红酒绿的外来刺激更能令他血液升温沸腾，其最大兴奋点就是色情与暴力。可资印证的是，卡拉瓦乔的身影时时闪现于欧塔克街（16世纪罗马红灯区）和战神广场（16世纪罗马暴力横行之地），任由自我放纵。

狄奥尼索斯的信徒：色情、暴力与死亡

随着文艺复兴来临，古典文学艺术复兴了，古希腊男风文化亦跟着复兴起来，鼎鼎大名的"文艺复兴三杰"，其断袖之癖为后人不断猜测、不断咀嚼。

卡拉瓦乔时代，男风盛行，同志文化再度抬头，甚至可以公然实践。彼时没有同性恋之说（这一词汇 1869 年才出现），且同性恋的含义不同于今日，与一味的肉欲满足并无太多关系，而是上承古希腊遗风：成年男子与貌美少年之间的精神恋爱，兼及少许的肉欲之欢。古希腊文化中，一位成年男子贴近貌美少年被视为得体的，二者是主动与被动、保护与被保护、教育与被教育的角色，关系互惠，被视为爱的高级形式，优于异性恋，并非被当作性取向不正常，反而备受鼓励；两位成年男子之间的恋爱则为不妥，有失体面。

较之文艺复兴前辈的含蓄，卡拉瓦乔以绘画坦承"出柜"，作品反复呈现风流美少年，几分清新脱俗之中透出几许秀媚妖娆。他对少艾的情欲迷恋，直白而赤裸，近乎贪婪，却间杂着些微的暧昧。卡拉瓦乔曾向一位美少年投出心生好感的色迷迷的目光，美少年家人觉得这是不怀好意的贼溜溜的眼神，遂将卡拉瓦乔扭送至衙门。

裸体艺术是西方绘画的大传统，人体被视为理念之摹本，甚

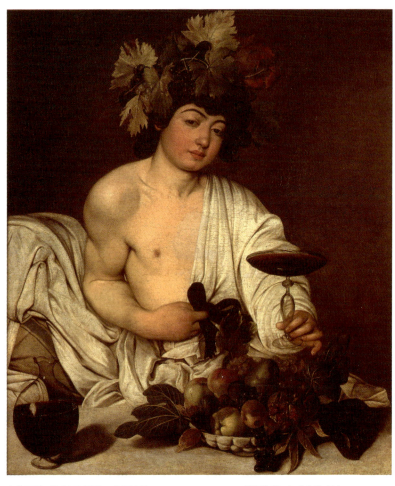

卡拉瓦乔:《酒神巴库斯》,布面油画,95cm×85cm,1597,佛罗伦萨:乌菲齐美术馆。

至范本。文艺复兴的裸体端庄素净,巴洛克的裸体雍容华贵,卡拉瓦乔两头都不沾,但他的画面有种莫名的色情效果。与前辈提香、后生鲁本斯痴迷女裸体的态度相反,卡拉瓦乔钟情美少年,对女性形象明显缺乏兴致,以至画面完全不见女子裸像。

不好女裸体的艺术家,在西方美术史上实不多见,绝对另

类。鲁本斯的女人体十分出名,他对女性身体无限热爱,硕大的臀部、结实的乳房、丰腴的肌体,是鲁本斯笔下女性的标志性特征。较之鲁本斯圆润饱满的肉体漩涡,卡拉瓦乔的作品虽然色情,但态度游离。格列柯不画女裸,是迫于宗教环境的压力,而卡拉

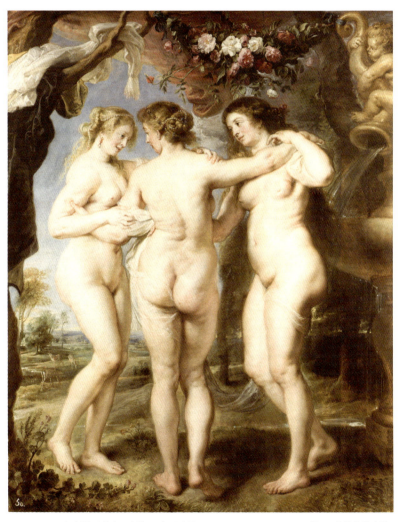

鲁本斯:《美惠三女神》,布面油画,221cm×181cm,1635,马德里:普拉多美术馆。

瓦乔不画女裸则另有一层值得玩味的隐情。

卡拉瓦乔画中的翩翩美少年，眉清目朗、丰神俊秀，性感而俏俐，近乎妍姿妖艳。即便神圣的使徒殉难题材，亦传达几分虐恋式色情，不乏性的暗示。米开朗基罗的人物是理想中的人体美：匀实、硬朗、敦硕，有着满满的力量感。即便女性也不例外，全然被男性化了：粗朴壮健，筋体充沛。而卡拉瓦乔与米开朗基罗互为镜像，将男性彻底女性化了：柔嫩的脸蛋、光滑的肩膀、香艳的颈脖，水灵的双眼含情脉脉，魅惑撩人，无不彰显色情的魅力。

可以说，卡拉瓦乔作品描绘的是色情的欲望，而非淫秽的欲望，即便其对性器的刻画一丝不苟，却不见一丝猥亵或猥琐。有相同性倾向的罗兰·巴特，其摄影专论《明室》写道：淫秽照片

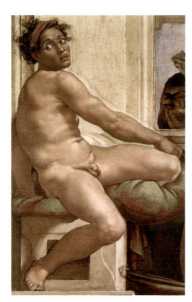

米开朗基罗：《西斯廷壁画》（局部）

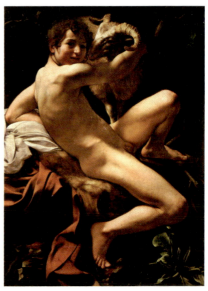

卡拉瓦乔：《施洗者约翰》，布面油画，129cm×94cm，1601—1602，罗马：多利亚潘菲利美术馆。

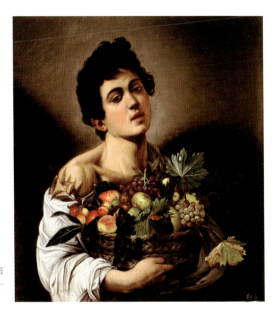

卡拉瓦乔:《捧果篮的男孩》,布面油画,70cm×67cm,1593—1594,罗马:波格赛美术馆。

"一般都拍性器",一成不变地展示性器,观众可能会获取最初的兴奋,但很快就是厌腻;相反,色情摄影"不把性器作为主要东西,这甚至是色情照片之所以为色情照片的条件"。色情伴随着欣喜,将欲望置于另外的领域,而非引向"对某种行为的幻想"。

鲁本斯的绘画肉感十足,而卡拉瓦乔的性感十足。卡拉瓦乔不屑于肉质的感官愉悦,但对玉貌花容、肤如凝脂的少年情有独钟,反复铺陈隐晦的性爱主题(包括画中多次出现的乐谱、歌词,均与情欲有关),虽然色情,但不淫靡,更不下流。卡拉瓦乔对青春肉体投注肆无忌惮的目光,色情想象不曾中断。对他而言,色情是一种更纯粹的生命体验,是激情的对象,可以直抵生命核心。

在灵与肉之间摇摆的卡拉瓦乔,将色情与宗教这对不和谐音符糅在一起,组成暧昧的画面。他不断提炼色情主题,揭发色情

的秘密，性的隐喻处处可见（比如《被蜥蜴咬伤的男孩》《胜利的丘比特》）。他以独有的绘画方式将古典男风文化发扬光大，其赤裸裸的情欲独白，美术史上独一份。

卡拉瓦乔早期作品多着眼于色情，中期聚焦于暴力，晚期则专注于描绘死亡。其作品虽然迷人，本人却是"病态"的艺术家，生命每个片段都与暴力相关，是个危险的家伙。他生活极度混乱，其短暂一生由数不清的麻烦组成，酗酒赌博、嫖妓娈童、寻衅滋事、打架斗殴、非法持械、操刀捅人，甚至谩骂警察、袭击城管、打伤狱吏……是出入警局、法庭和监狱的常客。"常"到哪种程度？现存卡拉瓦乔的资料非常稀薄，除了几份同代人对卡拉瓦乔的记述外，艺术史学者、传记作家对其生平的挖掘，几乎全来自种种警局的审讯记录和法院的审理备案。

16—17世纪之交的罗马处于野蛮生长状态，为艺术的生机与活力提供了可能，亦为社会制造了问题：纲纪脆弱、犯罪猖獗、私斗盛行。好勇是彼时罗马之风气，相互间习惯撸袖子光膀子解决问题，或索性诉诸武器解决纠纷，小龃龉起大冲突，任何逞口舌之快的争吵、鸡毛蒜皮的争执，都可能引来刀光剑影的群殴，而有些好事的看客还来不及躲闪，就沦为亡命之徒的刀下鬼。艺术家切里尼的自传《致命的百合花》，提供了那一时期的鲜活记录。

由于罗马的犯罪率居高不下，对城市的管理者来说，以暴制暴是最有效的整治方式，于是教皇出重拳、用重典，以铁血手段打黑除恶，对作奸犯科者予以无情镇压。罗马日日上演腥风血雨的"街头戏剧"，想必卡拉瓦乔对此司空见惯，刑场应接不暇的杀戮，也为其暴力美学提供了直观的视觉摹本。

卡拉瓦乔:《被蜥蜴咬伤的男孩》,布面油画,66cm×49.5cm,1594,伦敦国家画廊。

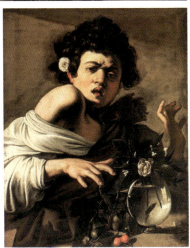

卡拉瓦乔:《被蜥蜴咬伤的男孩》,布面油画,65.8cm×52.3cm,1594,佛罗伦萨:隆吉基金会。

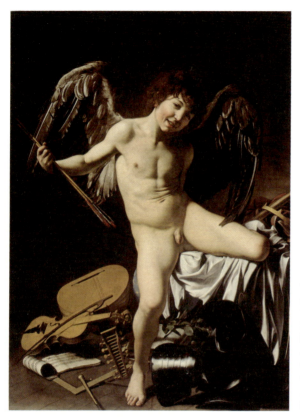

卡拉瓦乔:《胜利的丘比特》,布面油画,191cm×148cm,1601—1602,柏林:国家文化遗产图书馆。
此作应德尔·蒙特好友,银行家杰士丁尼之求所作。相传,杰士丁尼长期以布遮盖这件作品,以避免其他藏品黯然失色。

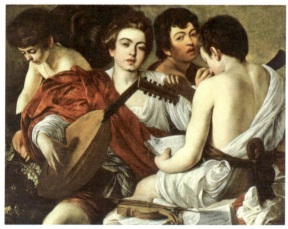

卡拉瓦乔:《音乐会》,布面油画,92.1cm×118.4cm,1595,纽约:大都会艺术博物馆。
此作应枢机主教德尔·蒙特要求所画。

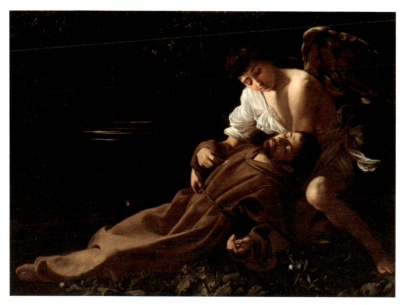

卡拉瓦乔:《昏迷的圣弗朗西斯》,布面油画,92.5cm×128cm,1594—1595,美国康州哈特福德: 沃兹沃斯博物馆。
此作应枢机主教德尔·蒙特要求所画。

与威尼斯人彬彬有礼的绅士范儿不同,罗马民风剽悍,尚肌肉、崇暴力,置身动不动就拿刀子说话、随时都有生命之虞的社会环境,人被极度的不安全感笼罩纠缠,神经末梢变得粗粝、坚韧,性子反被磨炼得异常硬朗、刚毅,能够从容面对暴力与死亡,坦然接纳生命的威胁。卡拉瓦乔性气耿烈、玩世不恭,生活是轻浮的,情绪却是简单、原始而炽热的,作品亦是猛烈、沉重而深邃的。拉斐尔画面明朗,散发着乐观主义气质;鲁本斯画面开阔欢快,洋溢着享乐主义基调;卡拉瓦乔的作品则悒戚、阴郁而颓废,即便自画像,也是一脸苦相。这种阴郁、颓废来自对暴力化生存状态下的自我感触,以至艺术家愿意在画布上细味暴力并耐心经营死亡。

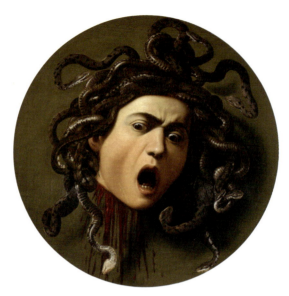

卡拉瓦乔:《美杜莎》,布面油画,装裱于圆形木板,直径 55.5cm,约 1597,佛罗伦萨:乌菲齐美术馆。此作由德尔·蒙特购买,送给托斯卡纳大公。

如圣徒殉难是西方古典绘画的常见题材,艺术家多以理想化处理,营造一种高贵的、肃穆的英雄式崇高,极力简化死亡,美化死亡。卡拉瓦乔则直面死亡的无情与惨烈,不厌其烦地描绘各种头颅与尸体,以手中画笔探寻极端暴力的各种可能性,在亚麻布上实现腥味十足的杀戮。

死神是不会放过任何人的。动物有求生本能,却没有死亡意识,死亡意识是人类特有的生命知识。认识死亡、恐惧死亡,"是人在脱离动物状态以后获得的最初知识之一"(卢梭)。死亡始终与生命结伴,而生命是抗拒死亡的一股动物性本能力量。但是死亡并非生命的终结,而是生命的另一种形态、另一种表述,诚如神学家阿奎那所言:"没有死的身体这样一种东西,有的只是一个活的身体的残留物。"

卡拉瓦乔:《遭砍头的施洗者约翰》(局部),布面油画,361cm×520cm,1608,马耳他瓦莱塔:圣约翰教堂。

签名为"f michelangelo"。f 为 Fra 缩写,"团友"之意,系卡拉瓦乔骑士团成员的身份证明,卡拉瓦乔全名"米开朗基罗·梅里西·德·卡拉瓦乔",他出生时,父亲为其取名 Michelangelo,纪念这位 7 年前去世的文艺复兴巨匠。

卡拉瓦乔痴迷尸体。尸体不是活人,却非没有生命的物件,而是有其尊严,即使肉躯的死亡也不意指生命意义的消逝。人类对死亡的知识是有限的,情绪是恐惧的,方才诉诸神启,因而生命的终点(即死亡)便是宗教的起点。法国历史学家库朗热对尸体有以下陈述:"也许眼见死亡时,人才首次想到了超自然,才对目光所及之处有所希冀。死亡是第一份神秘,它将人引向其他的奥秘之途。死亡提升了人的思维,从可见到不可见,从短暂到永恒,从人到神。"承受苦难,才能显出人的伟大,人的死亡方可显出人的高贵。尸体在卡拉瓦乔笔下,顿然变得高大起来,对卡拉瓦乔来说,"死亡也是宗教——另一种宗教"。尸体被卡拉瓦乔授予了沉重而精深的悲剧意味,进而提交了神学上的"第一份神秘"。

身为"嗜血"的艺术家,卡拉瓦乔比其他艺术家更敏于暴力的美,尤其耽溺于斩首(荷罗浮尼、美杜莎、施洗者约翰),画面血光四溅,笔下角色表情惊骇、姿势怪异,充满痛苦与恐惧。卡拉瓦乔不愿保持对死亡的缄默,以写实手法描绘死亡,令死亡变得异常真实而峻冷。作品《遭砍头的施洗者约翰》,满脸凶相的

行刑者将约翰的头摁倒在地，无情折磨着濒死之人，汩汩鲜血从脖颈流出。卡拉瓦乔顺带蘸血署上本人姓氏，这是现存唯一具名卡拉瓦乔的画作。神性的丰碑瞬间坍塌为肉身的废墟，生命的可见性、短暂性、有限性，与死亡的不可见性、永恒性、无限性形成距离，反而书写了生命的悲剧，更营造了死亡的悲壮。

从古希腊的恩培多克勒，到古波斯的摩尼，再至现代的尼采、弗洛伊德，皆相信世界由一正一负、一正一邪两股力量组成，二者相生相克。按弗洛伊德的说法，人与生俱来的死亡本能，类似尼采所言的狄奥尼索斯精神，是一股破坏性力量，具有毁灭的冲动，欲回归前生命的无序状态。这股黑暗力量被文明压制着，但始终在生命体内潜伏。

卡拉瓦乔是性情中人，有的是血气，而血气容易转化为戾气，不可控的能量场随时可以变现为画面的暴力，暴力的终局便是死亡。色情、暴力与死亡贯穿卡拉瓦乔的创作。其早期作品较为明快悦目，带有色情暗示，展现了艺术家温和的一面（贝洛里以为这是卡拉瓦乔最优秀之作，"可以被证明是最出色的伦巴第色彩大师"）；随着他被生活不断摧残，死亡本能持续外溢，作品中血淋淋的暴力与黑漆漆的死亡渐次凸显（贝洛里以为此时的卡拉瓦乔"被自己特有的气质所驱使"，"沉迷于黑色风格，沉迷于表现他的骚动不安"）。卡拉瓦乔不带任何热情地描绘尸体，屠夫的无情踩踏、被害人的无助抵抗，对死亡的冷酷到了残酷的地步。

对暴力与死亡最真实的内在体验，便是卡拉瓦乔的绘画逻辑。卡拉瓦乔天性叛逆、放浪形骸，荷尔蒙旺盛，虽有一颗天赋独厚的头脑，却不以理智作画，而以肌肉作画，且对肌肉的力量有种不健康的迷恋。一旦将无处发泄的身体能量切换为艺术创作，

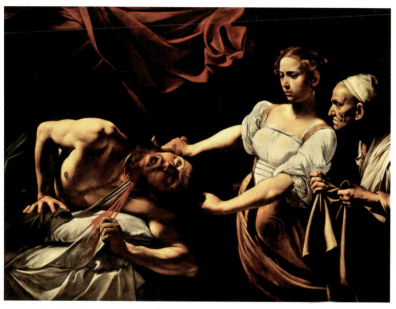

 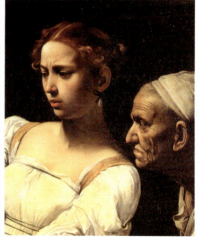

卡拉瓦乔：《犹滴砍下荷罗浮尼的头》，布面油画，145cm×195cm，1599，罗马：国家古代美术馆（巴贝里尼宫）。（下两图为局部）

曼坦尼亚或朱利奥·坎帕尼奥拉：《犹滴与荷罗浮尼》，木板蛋彩，30.1cm×18.1cm，1495—1500，华盛顿国家美术馆。

波提切利：《犹滴返回伯图里亚》，木板蛋彩，31cm×24cm，约1470，佛罗伦萨：乌菲齐美术馆。

 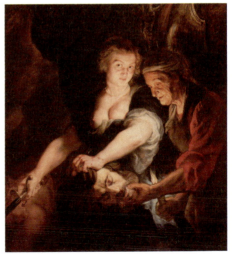

乔尔乔内：《犹滴与荷罗浮尼的头》，布面油画，144cm×68cm，1504，圣彼得堡：艾尔米塔什博物馆（冬宫）。

鲁本斯：《犹滴砍下荷罗浮尼的头》，木板油画，120cm×111cm，约1616，德国布伦瑞克市：安东·乌尔里希公爵博物馆。

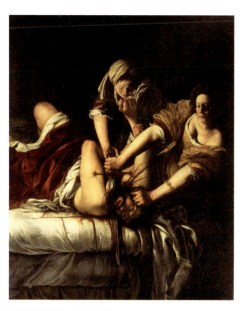

真蒂莱斯基:《犹滴杀死荷罗浮尼》,布面油画,199cm×162.5cm,1620—1621,佛罗伦萨:乌菲齐美术馆。

真蒂莱斯基(1593–1656),卡拉瓦乔的忠实追随者,首位名垂青史的女性艺术家。她在欧洲美术史的地位,相当于抒情诗人萨福在欧洲文学史的声望("有人说文艺女神有九位,这话太轻慢,请看累斯博的萨福,她就是第十位",此话出自一贯鄙夷诗歌的柏拉图之口,足见萨福在古希腊诗坛的分量)。她与萨福的一生均是谜,情路坎坷,后人对其生平事迹的挖掘多有猜测附会。

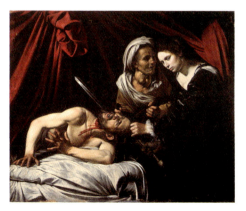

卡拉瓦乔:《犹滴砍下荷罗浮尼的头》,布面油画,144cm×173cm,1604—1605。
2014年在图卢兹发现的疑似卡拉瓦乔作品,被法国政府列为国宝,禁止出境。

其强烈的情绪便赋予画面以强烈的视觉攻击性。若说鲁本斯的画面琳琅满目、意致盎然,多歌颂生命的欢愉,卡拉瓦乔的则血雨腥风、沉郁森然,直呈死亡的狞恶。

具有酒神精神的卡拉瓦乔,着力经营肢体的暴力,画面凶险,格调野蛮。只有亲历过人肉狼藉的杀戮,方可对死亡有如此深刻体会,并在画布上准确地状写死亡、刻画死亡。对卡拉瓦乔而言,死亡就是一种宗教,以画笔将死亡提升至肃剧的精神高度。死亡的质感被描绘得这般醒目,掷地有声,仿佛可以直接碰触,如此离经叛道的绘画实践令人瞠目,观众却通过这血脉贲张的作品,将潜在的死亡本能激活,从画面中获取切实的视觉快感与莫名的心理快慰。

感奋于粗鄙的现实

艺术家以能够为著名人物或高端场所绘制作品为傲,为博得声名,他们之间的残酷竞争不可避免:相互觊觎,密切关注对手的一举一动,很是在乎对方声望的涨落起伏。卡拉瓦乔亦不例外。他与其他艺术家明争暗斗,相互较劲、彼此诋毁,毫不吝啬抛掷刻薄言论。其逼人的对手包括卡拉奇、巴廖内、雷尼、祖卡里,等等。1603 年,有一份重要的法庭记录。巴廖内,一位卡拉瓦乔的模仿者,又是其劲敌,一纸诉状将卡拉瓦乔告上法庭,指控理由是卡拉瓦乔诽谤其作品。面对法官的讯问,卡拉瓦乔气定神闲、一脸不屑,并不怎么为自己辩护,而以心直口快的通脱,扯嗓大谈自己的艺术观:遵从自然乃一位优秀艺术家的基本素质。事后卡拉瓦乔反过来指控巴廖内剽窃他的作品。

自然主义与理想主义之争,系 17 世纪绘画美学的焦点主题,是亚里士多德模仿论和柏拉图理念论的再度复活。大致说来,自然主义以事物的本来模样而非理想中的完美模样为本,理想主义与之相反。前者忠于客观再现,后者努力从自然中提炼出合乎法则的图式,剔除令人不悦的瑕疵。换言之,自然主义是经验论者,认为形象诞生于眼前;理想主义是唯理论者,认为形象诞生于脑中。

哥特式建筑、巴洛克绘画,包括样式主义、自然主义,以

巴廖内:《神圣之爱击败世俗之爱》,布面油画,183.4cm×121.4cm,1602,柏林画廊。

及后来的印象派、野兽派，其诞生之初均为贬义，不乏轻蔑、嘲讽之意。哥特式因造型夸张而被视为野蛮；巴洛克不遵守古典范式，是怪诞的代名词；样式主义是对文艺复兴宗师的拙劣效仿；自然主义则代表着粗鄙，未经艺术化加工，只是一味描摹自然。

文艺复兴前辈深信理想化的古典造型诞生于头脑，理念支配自然（或说，自然受制于理念），其创作遵循神圣的范式，精雕细琢，探寻令心灵喜悦的完美。拉斐尔就本人画作《海中女神伽拉忒亚》写道："为画出一位美人，我必须多看几名美人，然美人寥寥，我只能按头脑中涌现的某个理想形象去创造。"拉斐尔这一信念完全是古希腊式的。苏格拉底拜访爱奥尼画派青年画家帕哈西乌斯，问：你在创作时，是否提炼不同形象的最佳部分，创造一位完美形象？答：然也。帕哈西乌斯的头号对手，同为爱奥尼画派的宙克西斯（二人分别以"挡布"和"葡萄"一较高低的轶事，经普林尼的转述而广为流传）身体力行，将这种美学观运用于实践，他曾挑选5名高贵美丽的少女，让她们脱下衣服，打量许久后择取各自最标致部分，组成理想中的海伦形象。宙克西斯说之所以这样做，是为了"将活生生的真实传送给无声的形象"。文艺复兴时期的丢勒与阿尔贝蒂以及后来的贝洛里与温克尔曼，分别在自己的绘画论著中再次确认了古希腊这一美学准则：艺术家应该如蜜蜂采蜜，拾撷事物之精华，方可酿制整全意义上的美。

后人竭力捍卫古典文化的遗产，认为判定一件作品是否优秀是有规制可循的。比如，圣母就应该是拉斐尔笔下的模样——年轻貌美，优雅端庄，无论耶稣于马槽降生时，还是上下十字架

拉斐尔:《烛台圣母》,布面油画,直径 65.7cm,1513,美国马里兰州巴尔的摩市:沃尔特斯艺术博物馆。

米开朗基罗:《圣母哀悼基督》,大理石雕刻,1498—1499,梵蒂冈:圣彼得大教堂。

时,圣母永远都是 20 岁模样。直至 19 世纪,这种观点依然流行,美总是隐藏在自然最深处,艺术家的任务是以一双慧眼和一双巧手将其开采出来。连黑格尔都认为拉斐尔的圣母符合神的形象,这位母亲的面相具有"灵魂的深度"。理想的,等于正确的,是供人效法的美学原则。这一艺术理念,在温克尔曼那里获致系统性总结:"高贵的单纯,肃穆的伟大。"

自然是不完美的,它常是混乱的、残缺的、丑陋的,艺术家的任务是在画布上修补自然。故艺术家应该像上帝,甚至比上帝更伟大——上帝毕竟创造了一个不怎么让人满意的世界。既然理想的美已被发现,并在前辈大师作品中获致确认,艺术家只需亦步亦趋就好。

卡拉瓦乔无视约定俗成的艺术的清规戒律,反而对现实的粗鄙有着浓厚兴趣。随随便便的、微不足道的日常(如占卜、作弊)都拿来入画,小偷、妓女、赌徒、屠夫、罪犯,是卡拉瓦乔画面中的常见形象。

贝洛里,17 世纪画家、史论家、考古学家。他站在理想主义的高度,对卡拉瓦乔的自然主义颇有微词,指责卡拉瓦乔任凭兴趣作画,瞧不起拉斐尔,蔑视古代雕塑,全然不顾经典所树立的准则。贝洛里深信,一定有某种合乎法度的规矩,构成艺术的本质。他写道,拉斐尔之后,艺术衰败至极,找不到真正的画家了。贝洛里此举意在抬高学院派画家卡拉奇,并将卡拉瓦乔及其追随者的画法称为"自然主义",另有弦外之音、言外之意。

"自然主义"本是一种美学类型,贝洛里将其用于卡拉瓦乔的创作,无意间成为艺术史上首次以"主义"命名的艺术风格。贝

卡拉奇:《圣母哀悼基督》,布面油画,156cm×149cm,1699—1600,那不勒斯:卡波迪蒙特国家博物馆。

洛里此番用意显然出于蔑视:"艺术的尊严,在卡拉瓦乔那里荡然无存。"有趣的是,贝洛里为证明艺术美高于自然美,极力否认海伦美貌的真实性,因为一位自然人不可能具备完全意义上的美,唯有艺术才能做得到;他甚至断言海伦本人并未被诱拐至特洛伊,而是一尊海伦雕像的绝世之美引发了那场十年战争。贝洛里声称"理念从自然中来,但它超越其源头而成为艺术的范型",自然主义画家却只是被动模仿自然。卡拉瓦乔没有模特就无法画画,就像今日很多画家没有照片就难以下笔一样。贝洛里借此挖苦卡拉瓦乔想象力笨拙,他只要眼前没有模特,大脑就一片空白,"陷入

卡拉瓦乔:《奏乐少年》,布面油画,94cm×119cm,1595,圣彼得堡:艾尔米塔什博物馆(冬宫)。
此作应枢机主教德尔·蒙特要求所画。

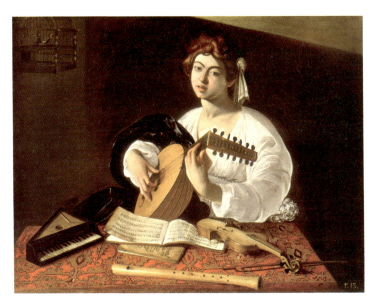

卡拉瓦乔:《奏乐少年》,布面油画,100cm×126.5cm,1595—1596,纽约:大都会艺术博物馆。

卡拉瓦乔:《占卜者》,布面油画,116cm×152cm,1594—1595,罗马:卡比托利欧美术馆。

卡拉瓦乔:《占卜者》,布面油画,99cm×131cm,1594—1595,巴黎:卢浮宫。

卡拉瓦乔:《圣凯瑟琳》,布面油画,173cm×133cm,1597—1598,马德里:提森-博内米萨博物馆。

虚空之中"。

罗马建筑业欣欣向荣，大量贫民涌入城市，为各个工地提供廉价劳动力，也为艺术家提供廉价模特。苦工、小贩、屠夫、妓女、乞丐等市井之徒，直接被卡拉瓦乔拉来充当模特，画得淋漓酣畅，兴致勃勃。而他为权贵绘制的肖像，反而显得勉强、疲倦、不耐烦而水准平平。

类似贝洛里的指责早已有之。不过，顾盼自雄的卡拉瓦乔自有高论：自然才是艺术家的真正师傅，令作品饱满、丰富，大街上那些"随便"的吉普赛女郎比"正经"的古典裸体雕塑更能入画。两位与卡拉瓦乔交情不错的妓女，多次作为卡拉瓦乔的模特。《圣母之死》的玛利亚以台伯河中捞出的怀孕妓女尸体为模特（而这位妓女的名字又的的确确叫维珍［Virgin，即圣母玛利亚之意］），大逆不道之举显然令委托人无法接受。最后还是鲁本斯慧眼识珠，说服曼图亚公爵贡萨噶购入此作，现藏卢浮宫。

卡拉瓦乔心目中的完美形象居然是街头妓女，并将"野鸡流莺"转化为一位又一位圣徒模样。从当时主流立场看，这确乎异于常规，趣味败坏，是"三俗"的典型代表。《抹大拉的皈依》《抹大拉的忏悔》皆以抹大拉的玛利亚为主题。这位圣徒原本妓女出身，后皈依耶门，基督下架后埋葬，抹大拉的玛利亚是在场的两位女性之一，死后成圣，是妓女守护神。这两幅作品，卡拉瓦乔真的以妓女为模特，游走于神圣与亵渎之间，以不失狡黠的恶作剧戏谑了东家一把。

以粗俗妓女入画的著名艺术家，一是马奈，另一位就是卡拉瓦乔。较之马奈对社会习俗的撩拨，卡拉瓦乔更随性、更大胆、更出格。现实中的妓女，在卡拉瓦乔笔下摇身一变为圣母圣

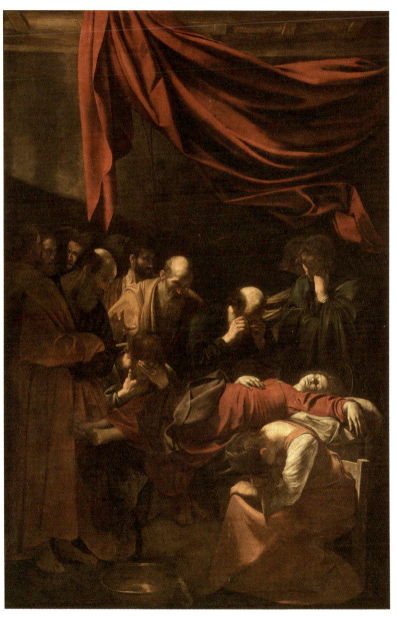

卡拉瓦乔:《圣母之死》,布面油画,369cm×245cm,1605—1606,巴黎:卢浮宫。
卡拉瓦乔在罗马的最后一幅作品,之后他因杀人而被悬赏缉拿,从此亡命天涯。

卡拉瓦乔:《抹大拉玛利亚的皈依》,布面油画,100cm×134.5cm,1597—1598,底特律美术馆。

卡拉瓦乔:《抹大拉玛利亚的忏悔》,布面油画,123cm×98.3cm,1595—1596,罗马:多利亚潘菲利美术馆。

卡拉瓦乔:《水果篮》,布面油画,46cm×64.5cm,1597—1598,米兰:安布罗西亚纳美术馆。此作亦应德尔·蒙特好友红衣主教博罗里科之托所画。

徒(或是抹大拉,或是女英雄犹滴,或是玛利亚),又丝毫不染神性。要知道,马奈的时代已经完全世俗化了,他尚且遭受非议,而卡拉瓦乔时代宗教审查盛行——1600年布鲁诺因散布日心说,在罗马鲜花广场被烧死,便是凿凿证据。

塞万提斯的名言"艺术并不超越大自然,不过会使大自然更美化"是文艺复兴美学观的准确反映。卡拉瓦乔对公认的文艺复兴尺度与规范,毫无共鸣,不感奋、不买账,除了对肤嫩色润的美少年兴头很足外,画面不见任何唯美细节。即便适于家居的恬静装饰《水果篮》,亦不作美化处理:葡萄无花果因熟透快要腐烂,苹果梨子的虫眼、褐斑历历在目,枝叶枯萎而蔫耷耷、皱巴

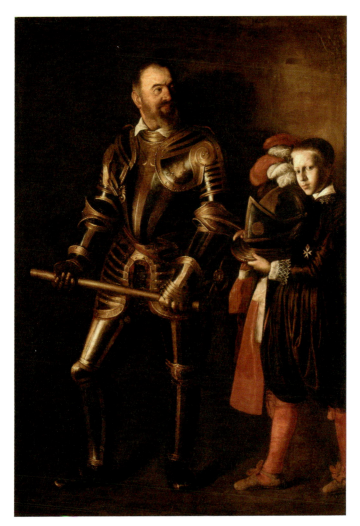

卡拉瓦乔:《维格纳科特和侍从》,布面油画,195cm×134cm,1608,巴黎:卢浮宫。作为回报,马耳他骑士团首领维格纳科特授予卡拉瓦乔骑士封号。

巴，整个画面一副无精打采的样子，品相太差。

　　时人看来，卡拉瓦乔的作品不可理喻，确实，以"理所当然"的常理当然不能理喻。卡拉瓦乔对完美而卓越的形式美一点都打不起精神，却深深迷恋丑恶之物，劲头十足，一如本人原始、野蛮而崇高的本能。卡拉瓦乔不修边幅，生活放荡，不检点、不节制，是没有多少教养的，他将性格落实为作品：鲁莽而生猛、深沉且阴郁，呈现一种伟大的颓废美。卡拉瓦乔悲观厌世么？不！他只是感奋于粗鄙的现实。文艺复兴的前辈们是人文主义者，画面中规中矩、法度谨严，一副斯文相；到卡拉瓦乔这里，绘画突然亵渎了，粗暴了，人物面容矫情、狎昵，姿势剧烈、扭曲，神圣题材要么色情化，要么鄙俚化，画面躁动而伧俗，透出一股子烟火气，浊味扑面，野性逼人。

　　可以说，卡拉瓦乔的感官被粗糙的现实磨得粗犷了，唯足够的刺激才能撩动他那粗粝的神经末梢。卡拉瓦乔偏离常道，以鄙俗取胜，拒绝将绘画实践纳入理论模板，对"丑"具有超出常人的特殊敏感。这种敏感潜伏于意识最深处，若有冒升，必违世乖俗，大有可观。"激进的自然主义""肮脏的现实主义"，是后人对卡拉瓦乔的评价，虽出于贬义，却也切中了卡拉瓦乔的作品风貌。

　　当时还没有艺术市场一说，作品多为委托定制——来自教堂、宫廷、贵族宅邸的内部装修，以及银行家、贸易商等新兴资产阶级的私人订单。委托定制年代，艺术家受限于主题、内容、尺寸，是没有多少创作自由的，部分委托方还严格规定人物造型、画面构图和色彩基调，苛刻者甚至将人物数量、面部表情、背景处理等细节，包括雇佣的助手、画材的质量，写入委托合同。即便作

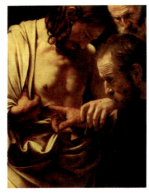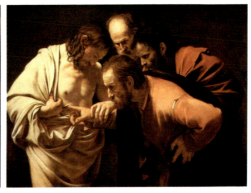

卡拉瓦乔:《多马的疑惑》,布面油画,107cm×146cm,约1600,波茨坦无忧宫。(左图为局部)

品完成,刁钻的委托人吹毛求疵,或要求返工修改,直至令委托方满意,或干脆故意找茬,借机克扣薪酬。

　　作品太有个性对现代艺术家来说是件好事,标志着成功的开始,可以招来大量买主,但在卡拉瓦乔时代,绝对是件坏事,艺术家很可能接不到活儿,是要被饿死的。那时的社会不容异端,不容造次,不容忤逆主流价值观,哪怕偏移一点都不被允许。自由市场经济变化无常,反而令有心揣摩观众口味的商人或艺术家无所适从;委托定制时代,社会趣味主导艺术风格,委托人的审美取向左右绘画创作,艺术家只能在狭窄范围内自我发挥,不得背离传统生产形态。

　　在艺术家等待雇主挑选的卖方市场中,订单不免囿于种种外来的辖制,艺术家不得不学会妥协。卡拉瓦乔有自己的艺术主张,作品因不肯迁就他意而屡屡被拒。《圣保罗皈依》人物姿势过于激烈,《圣母与毒蛇》与神学精神相抵触,《圣马太的灵感》主角看上去就像一位建造教堂的卑贱民工,而非创建教堂的高贵圣徒……这些皆不符委托人的要求,仅仅是被拒作品的一部分。

但卡拉瓦乔仍然是罗马要价最高的画家,即便其作品一再被主顾拒收,只由于他画得实在好,订单依然找上门来。罗马圣路加学院首任院长祖卡里不无妒意:"不太明白大家为什么对卡拉瓦乔的《圣马太蒙召》激动不已,这画了无新意,都是乔尔乔内做过的。"后接替德尔·蒙特出任圣路加学院院长的巴廖内,酸溜溜地说:"卡拉瓦乔画一个人头的酬金,远远高于其他艺术家画全身的价格。"

卡拉瓦乔擅长大型宗教绘画,为求"真"而弃"美",将模特直接搬入画布,置于再普通不过的日常生活场景,不加粉饰和雕琢。他常辅之以舞台化的造型,令画面具有一种确凿的现场感与秽浊的现实感。屡见不鲜的《圣经》故事被演绎为世俗传奇,效果相当卓殊,气氛被渲染得光怪陆离,甚至有点可怖、惊悚。

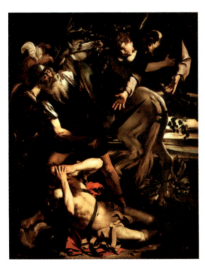

卡拉瓦乔:《圣保罗皈依》(第1版),木板油画,237cm×189cm,1600,罗马:奥德斯卡奇私人收藏。

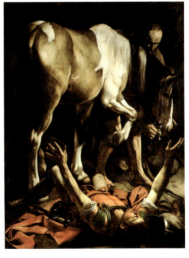

卡拉瓦乔:《圣保罗皈依》(第2版),布面油画,230cm×175cm,1604—1605,罗马:人民圣母教堂。

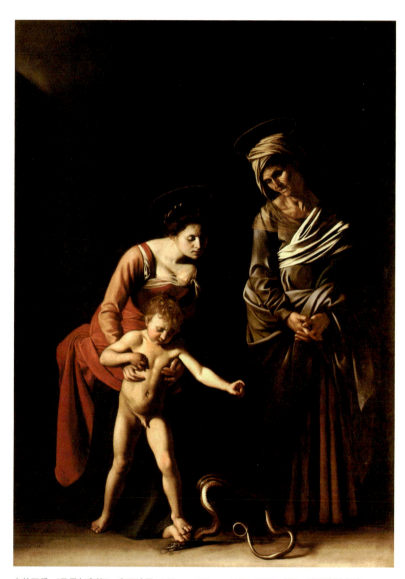

卡拉瓦乔:《圣子与毒蛇》,布面油画,292cm×211cm,1605—1606,罗马:波各赛美术馆。

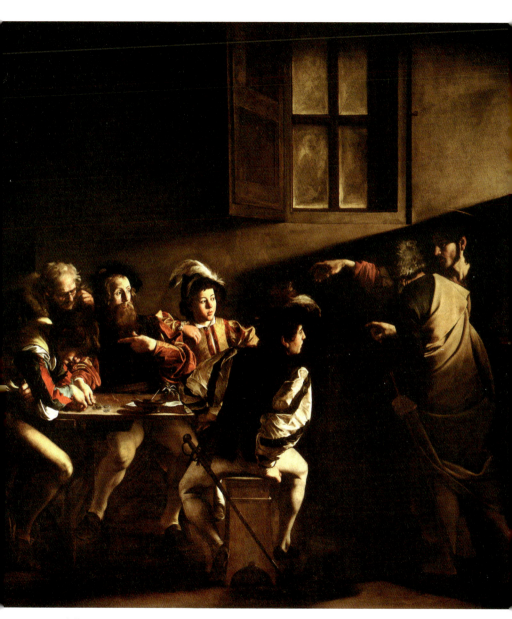

卡拉瓦乔:《圣马太蒙召》,布面油画,322cm×340cm,1599—1600,罗马:圣王路易教堂。

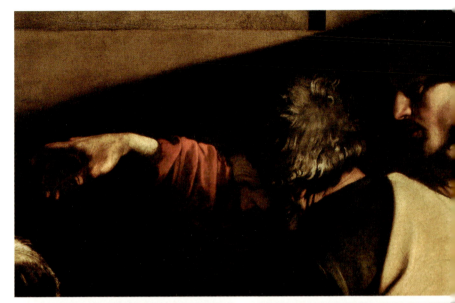

（卡拉瓦乔的《圣马太蒙召》局部）

卡拉瓦乔的宗教题材，其境界不是向神圣世界攀升，而是向世俗世界跌落。还是那位贝洛里，称卡拉瓦乔是"敌基督者"，打着红旗反红旗。卡拉瓦乔对需反复推敲的、理想化的肃穆典雅全然不予理会——传统惯有的衣着光鲜、面容整洁、肤色红润的圣徒，被取而代之为体格粗壮、肌肤粗糙、满身泥污的砖瓦工，或是衣衫褴褛、形貌邋遢、满脸憔悴的贫苦人。众多艺术家以空灵的人物造型彰显天国的荣耀，卡拉瓦乔则以卑微的形象凸显尘世的辛酸，不再描绘明亮、绚丽而壮观的仙境，而是描绘斑驳、阴暗而肮脏的世俗街景。卡拉瓦乔表现的虽是宗教题材，刻画的却是人间剧场。其笔下《圣经》人物的神性看似被剔除了，人性却彰显了，实则那些卑微的形象升华了，被赋予某种庄严的神圣感，人性反而分有了神性。

被誉为"北方瓦萨里"的卡勒尔·凡·曼德尔，其著作《画家之书》与《大艺术家传》齐名。此书有一小段提到卡拉瓦乔，是首份涉及卡拉瓦乔生平的史料（可见卡拉瓦乔声名远扬，传到了尼德兰地区）。曼德尔盛赞卡拉瓦乔绘画视角独特，是异乎寻常的怪人。拉斐尔的信徒、法国古典绘画的奠基人之一普桑，则对卡拉瓦乔的绘画很恼火，借司空见惯的美学时论，声称卡拉瓦乔"到世上是来毁灭绘画的"。当然，毁灭的是普桑所持的"内容高贵、形式优美、章法有度"古典绘画范式。

卡拉瓦乔贵在以生命力观摩人生，洞察生活，实践艺术，仰仗朴实的审美直觉，尊崇自然主义，又逾越了自然主义，驻足于"扭曲的自然"。他是现实主义的先驱，又超越了现实主义，容身于"歪曲的现实"。其他艺术家以这种或那种方式加工自然，卡拉瓦乔则以赤裸裸的真实为绘画之提示，目光所及、力发腕指，施

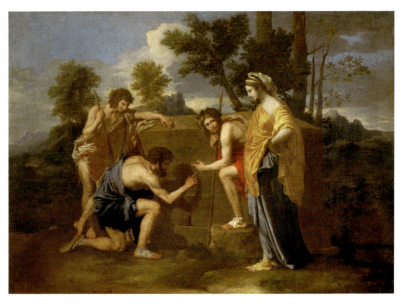

普桑:《阿卡迪亚的牧人》,布面油画,87cm×120cm,1637—1638,巴黎:卢浮宫。

于画布,反而绘出神工鬼斧之杰作。

卡拉瓦乔以玩世态度对待生活,但颇为严肃地看待自己的艺术主张,持法有恒。甚至其笔下的圣徒殉难,也是面对真的尸体有板有眼地细致写生(《拉撒路复活》),包括指缝的污垢、脚底的脏泥、牙齿的褐斑、身上的油渍,以及褶皱的脑门、扭曲的筋腱、暴突的血管、腐烂的皮肤,全盘照收,如实绘之。卡拉瓦乔拒绝理想化处理,其画面如同纪实摄影对世间剧情的"供认不讳",令真实可感可触,反倒更忠实于《圣经》文字,符合福音要义。

文艺复兴绘画虽然高贵,但易流于概念化、程式化、空洞化,弄成僵化的教条。卡拉瓦乔遵循自然主义,扭转稀奇古怪、百般矫饰的样式主义,为艺术打开一片新天地。与前辈的安详不同,卡拉瓦乔的作品出自灼热而刺痛的生命力,他敏于直觉,精

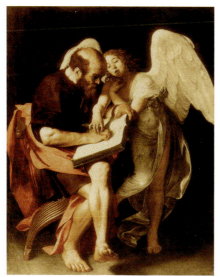 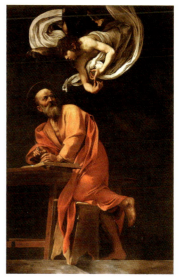

卡拉瓦乔:《圣马太与天使》(第1版),布面油画,1602。
作品被拒收后,由杰士丁尼购入,原藏柏林弗里德里希国王博物馆,1945年毁于盟军轰炸。

卡拉瓦乔:《圣马太与天使》(第2版),布面油画,296.5cm×195cm,1602,罗马:圣王路易教堂。

于直观,忠实于物象,着眼于细节,借助第一手的感官经验,呈现出种种平凡无奇却又气宇轩昂的真实质料。如果说丁托莱托是超现实主义的先导,戈雅是浪漫主义的先锋,卡拉瓦乔则是现实主义的先驱,且将现实主义做绝。如此看来,300年后库尔贝的绘画革命一点都不新鲜。

许多学者将卡拉瓦乔划入写实主义,这没有错但不大准确;或将其归入现实主义之列,虽说得通但问题不少。先来看看自然主义(Naturalism)与写实主义(realism)的区别。艺术史上并没有写实主义这一流派,写实指对事物如实描绘的艺术手法,多用于刻画较为细致的具象艺术。就对事物的单纯模仿或再现而言,自然主义与写实主义可以等同。但自然主义有其特定的历史

含义，它与理想主义（Idealism）形成一对概念，离开了近乎超验的理想主义，就无法谈论落实为经验的自然主义，反之亦然。整个西方文化的核心之一便是"自然"（如自然法、自然哲学、自然权利、自然德性、自然神论等），西方绘画亦围绕自然主义与理想主义而运作。画家常言的"逼真"一词，即 fidelity to nature。比如瓦萨里所谓的艺术进步，就是不断朝自然主义迈进的历史过程；再如德沃夏克的名著《哥特雕塑与绘画中的理想主义与自然主义》中，认为理想主义与自然主义此消彼长，中世纪哥特艺术的理想主义具有压倒性优势，而随着 14 世纪哥特艺术中自然主义的复苏，预示了以凡·艾克为代表的尼德兰艺术之曙光。自然主义是一种美学类型，写实主义只是一种创作方法，后者不具备前者的丰富内涵，也不具备美术观念史的深厚背景。写实主义的叫法是现代人的思维反映，古人没有写实只有模仿（对自然的模仿）的概念。比如对样式主义的指责，理由之一是矫揉造作而"不自然"，却非"不写实"。倘若不加节制、不加限定地使用写实主义一词，那么文艺复兴艺术是写实的，巴洛克绘画是写实的，即便印象派绘画也是写实的，许多当代画家的作品甚至是超级写实的，这势必造成困扰。

其次，需要介绍一下写实主义与现实主义的不同。二者皆为 realism，故易于造成混淆。比如"写实主义"常被各类美术史论教科书误译为"现实主义"（Realism）。如上所述，写实主义只是含混说法，不是严谨的艺术流派；而现实主义是一场艺术运动、一股美术思潮，始于 19 世纪中期的法国画家库尔贝，带有一定的批判性，并作为一个正式的艺术流派被写入美术史。现实主义是一场艺术运动，写实主义只是一种创作手法。现实主义可以等同

于写实主义，但写实主义不等于现实主义。比如17世纪荷兰小画派的作品高度逼真、高度世俗化，却不是现实主义的作品；再如19世纪的法国学院派艺术固然写实，可能比库尔贝的还要细腻精致，但在艺术理念上，学院派绘画与以库尔贝为代表的现实主义绘画南辕北辙——前者认为后者的画面过于粗俗，是对艺术的冒犯；后者认为前者的画面过于虚饰，是对艺术的猥亵。

最后，再来看看自然主义与现实主义的差异。现实主义在19世纪方才诞生，而自然主义古已有之（出现于古希腊），被艺术理论家发展为美学概念，相当于对事物的模仿（与理念对应）但又比模仿多几层意思（比如还有本源、本性之意）。文艺复兴时期这一词汇复又进入艺术家的视野，再度开启理想主义与自然主义之争，这一论辩前前后后持续数个世纪。自然主义与现实主义有诸多共性：都是直接观察、客观再现、据实摹写，拒绝理想化的加工与修饰，因而在各自所处的时代皆被视为贬义词，被污蔑为粗鄙低俗、一味模仿对象，尽描绘一些平凡的甚至丑陋的事物。正因如此，自然主义与现实主义的差异很容易被疏忽。"自然"对应于"人为"（即对形象的提炼、雕琢与美化等理想化处理，使艺术上升至理念的高度）；"现实"对应于"虚构"（即无中生有，绘出物质世界所不存在的形态，如遐想的异域风情或臆想的神话传奇）。人为不是虚构，只是以人的手段进行谋划、设计，而虚构是凭空杜撰现实中不曾存在的另一个世界。譬如宗教题材可以是写实主义，也可以是自然主义，但绝不是现实主义。库尔贝从不画长着翅膀的可爱天使，只画亲眼所见的世俗之物，故库尔贝方可自称现实主义者。甚至历史题材，现实主义者也很少触碰，而只关注眼见为实的时代性与当下性，正如库尔贝的告白："如果一种

事物是抽象的、看不见的、不存在的,那么它就不该属于绘画的范畴……就某一时代的艺术家而言,他们基本上是没有能力复制出过去或未来时代的生活面貌。鉴于此,我否定以过去的题材绘出历史画的可能性。"

自然主义强调的是画面形象之真实,现实主义强调的是题材内容之真实,两种真实有一定的重合,但不完全相同。卡拉瓦乔的作品虽源于现实,将日常事物直接复制到画布上,描绘精准、细节真实,但作品主题则是宗教叙事,而非当下活生生的现实存在;库尔贝的绘画之所以是现实主义,不是因为描绘精确的视觉外观,而是出于对题材的选择和处理。卡拉瓦乔感奋于粗鄙的现实,成为现实主义的先驱,但其作品并不是现实主义,之后的库尔贝等艺术家在自然主义基础上,顺理成章地引申出现实主义。

在19世纪,以左拉为代表的自然主义文学大行其道,随后又出现了以埃默森为代表的自然主义摄影,但少有人提及自然主义绘画。西方艺术随后迈入"不断造反"的现代主义时期,自然主义失去其美术史观念的背景支撑,这一术语遂被淡忘,普遍以写实主义取而代之。20世60年代之后架上艺术强势反弹,写实主义的用法不再笼而统之,被赋予了种种更细致的表述,如新写实主义(New realism)、当代写实主义(Contemporary realism)、照相写实主义(Photorealism)、超级写实主义(Hyperrealism)等。

光影与动作：街头剧场

贝洛里无情地痛斥自然主义，对样式主义的谴责也同样毫不客气。在贝洛里看来，自然主义与样式主义分别走向了两条邪路。前者只是生搬硬套地模仿自然；后者则将奇思异想凌驾于自然之上："对真实一无所知，尽依赖对程式的演练来追求艺术、蔑视对自然的研究，妄图凭借某种手法或通过幻象性的观念来创作。"故贝洛里要在过度的矫饰与过分的模仿之间调和，既依照自然又超越自然，既保持对自然的尊重亦保持对理念的敬意。贝洛里对卡拉瓦乔的批评直言不讳，但瞄错了靶子。他未能看到，卡拉瓦乔的作品正是对文艺复兴精神的回归。文艺复兴尚能在理想主义与自然主义之间维系平衡；但样式主义破坏了艺术的天平，理念的架构彻底压倒对自然的模仿。卡拉瓦乔的自然主义绕过样式主义的弊端，以直接的感官经验绘出真实的形象，其朴素的绘画精神与文艺复兴贯通（正如沃尔夫林的评价，"是 17 世纪的自然主义，而不是波伦亚学院，才是文艺复兴的真正继承者"）。卡拉瓦乔作品也是岔向巴洛克绘画的通道。巴洛克艺术同样反对样式主义的唯理化倾向，为适应宗教的需求，巴洛克艺术家以通俗化的剧情经营大众都能看得懂的创作，以逼真的现场感、夸张的戏剧化吸引信徒——巴洛克绘画的这些招数早就在卡拉瓦乔的作品中被充分实践了。

 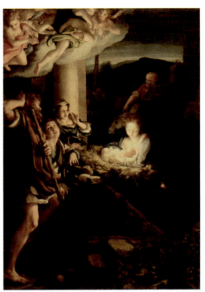

彼得扎诺:《埋葬基督》,布面油画,290cm×185cm,1593—1594,米兰:圣费德勒教堂。
彼得扎诺可谓"不幸",其师为提香,其徒为卡拉瓦乔。

柯雷乔:《圣夜》,布面油画,256cm×188cm,1522—1530,德累斯顿古代大师美术馆。

 矛盾的是,卡拉瓦乔既为文艺复兴最后一位宗师,又是巴洛克绘画的伟大先行者,但又不属于这两种风格。卡拉瓦乔所处的年代,盛期文艺复兴已过,众多艺术家在样式主义中自我迷失,而巴洛克艺术已初现端倪,即将席卷全欧。卡拉瓦乔受业于提香的门生彼得扎诺,又与鲁本斯是同代人,可是其绘画既没有文艺复兴的典雅与温润,又未见巴洛克的铺张与奔放,难以被时代定位,更难以被某个既定的艺术概念系统捆绑。但正是这种艺术风格成就了卡拉瓦乔。一些艺术家如文艺复兴的戈佐利或巴洛克的乔登斯,作品因时代特征过于明显,其影响反而被历史遮蔽了,个人风格锁入了岁月的抽屉,难以被延续、拓展;卡拉瓦乔作品

因其难以辨认的时代精神，反倒可以跨越时代。

论题材的世俗化，卡拉瓦乔不及勃鲁盖尔；论绘画的技巧性，不及鲁本斯；论构图的想象力，不及丁托莱托；论运笔的表现力，不及格列柯；包括他那标志性的光影效果，也并非独创（前辈巴萨诺、柯雷乔早有实践）。但卡拉瓦乔的画风有种罕见的"当代性"。穿越中世纪、文艺复兴、样式主义，走到卡拉瓦乔作品前，顿显开朗，耳目为之一新。即便看过巴洛克或新古典主义绘画，甚至许多当代艺术之后，仍感觉卡拉瓦乔是活泼的、新鲜的、超前的，目光愿意在他的画作上多停留片刻。

从某方面说，卡拉瓦乔的工作方法也是当代的，他是摆拍美学的开创者：先设计脚本，再据创作主题在市场上物色合适模特，尔后在工作室现场调度，编排场景、设置动作、组织人物关系，仿佛导演一出出独幕剧。他拉上厚厚的窗帘，点燃一盏明烛，反复斟酌光线，推敲造型，以实现对最佳剧情的铸造。当时一些守旧法的老派画家接受不了卡拉瓦乔不走寻常路的打光方式，说他是"从地窖走出来的"。这一讥讽之语倒是为后来的研究者提供了灵感，使之生造一枚专属卡拉瓦乔技法的术语——"地窖光"。

卡拉瓦乔的生活是戏剧化的，其作品亦高度戏剧化：人物表情丰富，动作夸张，甚至略带几分矫揉造作，以交错的光影大肆渲染剧情。其独树一帜的舞台化风格，强化了鼎沸的戏剧性效果，画面充满动态感与体量感，进而带出颇具张力的剧场感：人物站在镜框式舞台中央，孤独地伫立在空旷的黑暗背景中，或说人物走出黑暗的画面，正对看客，瞬间将观众卷入剧情。

卡拉瓦乔以高浓缩的剧场感、情境感、角色感，营造近在咫尺的现实感。但这种现实感却又不那么真实，人物在"镜头"前

刻意表演着，剧情显出几分虚饰、几分不实。卡拉瓦乔在亚麻布上大举铺排戏目，绘画的人工痕迹甚为刺眼，非常戏剧化。正是因为太像戏剧而流于虚假，却逼近了艺术。其中究竟有何奥秘？

戏是假的，才能抵达艺术的深度；倘若戏完全是真的，那是赤裸裸、光秃秃的生活，不是枝繁叶茂的艺术。这较为费解，试举例证之。比如，类似哈姆雷特的遭遇在古今中外的宫廷中想必不少见，最多算可以引出听众涕泣的离奇故事；倘若经莎士比亚的改编搬上舞台，那就是震撼人心的戏剧艺术。这不仅仅是骗几滴眼泪那么简单；即便观众明知戏是假的，还要去观看、去享受；即便早已熟透剧情，仍要去剧院一看再看。这就是虚构的艺术比真实的生活的高明之处。

卡拉瓦乔作品中的局部与细节异常真实，真实到令人切齿，真实到委托人都不愿接受，但整幅画面却有些做作和虚假，不自然到近于荒谬。真实与虚假的辩证关系在卡拉瓦乔作品中被呈现了出来：人物过于明显的、不合常理的表演痕迹，渲染出剧情的张皇铺饰，反而放大了感人的艺术效果。卡拉瓦乔作品硬涩，以不实的夸饰动作和夸张情节，为画面浓郁的戏剧气氛增色不少。

卡拉瓦乔的作品仿佛独幕剧，更像一幕幕揭发人性的心理剧。戏剧固有夸张之处，毕竟是反映现实、反映人性的一面真实镜子。按亚里士多德《诗学》的解释，悲剧以惊异的剧情引发观众的怜悯或恐惧，使情感获致疏泄、得到净化，观众从惊异剧情中享受审美快感。卡拉瓦乔高度提炼杂乱无章的生活现实，将其锤炼为一幅幅扣人心弦的戏剧现实，以虚拟的情境充分调动观众的感官体验，进而引发心理冲动。

卡拉瓦乔是"导演艺术"的伟大实践者——他既是编剧又是

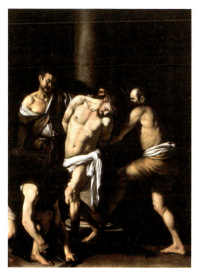

卡拉乔:《鞭打基督》,布面油画,286cm×213cm,1607,那不勒斯:卡波迪蒙特国家博物馆。

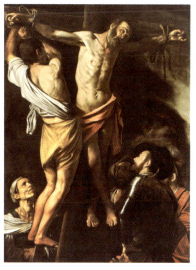

卡拉乔:《圣安德肋殉难》,布面油画,202.5cm×152.7cm,1607,美国俄州:克里夫兰美术馆。

导演,一并兼任美工师、灯光师、制片人等要职,演员便是花钱雇来的廉价模特,服装道具则是借来的。他将种种要素组装入画面,精心编排剧情,人物在光影的合成中显影,表演着、挣扎着、扭曲着。大斜光穿过背景,突兀的光线将正在演对手戏的主角照亮,配角穿插其间,群众演员在黑暗中若隐若现。顺便一提,卡拉乔时不时在画布的某个阴暗角落,置入自己的头像,既作群众演员,又仿佛围观看客,同时也是对画作的一种签名。

佛罗伦萨画家以造型安排画面,威尼斯画家以色彩布局画面,卡拉乔则以光影组织画面。文艺复兴绘画采柔和而略平面的自然光;卡拉乔取热闹而多面的人造光,光影缭乱、明暗交错,恰似耀眼醒豁的舞台照明。文艺复兴画家为避免损害画面的和谐,不大运用光影,尤其忌讳阴影。若不得已运用,务必弱化

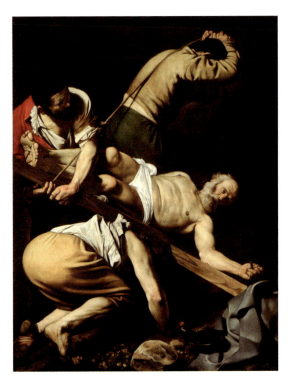

卡拉瓦乔:《圣彼得殉难》,布面油画,230cm×175cm,1600—1601,罗马:人民圣母教堂。

处理(如达·芬奇的明暗渐隐法)。卡拉瓦乔则心无旁骛地发挥光影魅力,画面的剧情正是在光影的支配下,更显戏剧化。大至对整体的控制,小至对局部的把握,皆被卡拉瓦乔纳入光影的秩序。倘若没有光影对画面的合理设计与通盘谋划,繁复的剧情要么会造成画面效果的凌乱,要么会造成观众视觉上的混扰。卡拉瓦乔以光影的调度引导观众的视线:画面核心部分(如舞台前景)由顶光、面光照射,被赋予强烈的明暗反差;非主要部分(如舞台中景、远景)由侧光、后光照亮,形体脱实向虚,若隐若现。卡拉瓦乔以光影的强弱对比,锁定画面焦点,推动观众对剧情的步步介入。

卡拉瓦乔惯用的大面积阴影，封闭了空间的纵深感，却有种诡异的距离感，画面显得冷漠、神秘而深邃，无边的黑暗也因此具有了厚度。其画作如同摄影，主要讯息被烛照现身，形体具有雕塑般的质感；次要讯息的光影对比渐次趋减，明暗反差由强至弱；那些不太重要的讯息逐层退隐背景，没入黑暗而遁迹。

可以这么说，光影就是卡拉瓦乔的绘画主体，激荡的光影对比就是卡拉瓦乔的艺术主题，至于涉及的究竟是现实题材还是宗教题材、世俗题材抑或神话题材，对画家来说，似无关紧要。

卡拉瓦乔以强烈的光影对比，实现明与暗的激昂决斗。对气氛的烘托，对剧情的铺陈，对形体的淬琢，全有赖于对光影的铺设。在光线的统摄下，其人物造型紧凑而洗练，辅之戏剧化的人物动作，布置出浓墨重彩的舞台情景氛围，活生生的剧场感直逼观众。

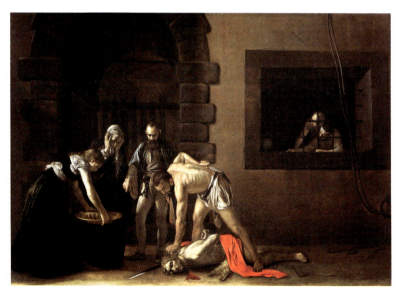

卡拉瓦乔：《遭砍头的施洗者约翰》，布面油画，361cm×520cm，1608，马耳他瓦莱塔：圣约翰教堂。

聚光式灯效照射舞台，人物姿势表情瞬间被凝固、定格，时间仿佛被光影冻结了，作品如剧照般响亮、夺目，画面质感朗朗。审美快感再次获致证明，它不再是抽象的哲学术语或命题，而具有了艺术上的真实含义。

与传统艺术家有异，卡拉瓦乔创作时基本不打样稿，亦不起草稿，赤膊挥笔直接现场写生，但对画面的统筹能力、对光线的调配能力、对细节的把控能力，可谓神仙手，令人叹服。其人物造型夸张、怪诞、扭曲，却精准十分，这得益于暗箱技术的辅佐。

暗箱技术可以操纵于绘画创作（似今日画家借投影仪起稿），早有科学家撰文介绍，比如达·芬奇、德拉·波塔、卡尔达诺的著述一再推荐这种绘画技巧。早在15世纪已有部分艺术家接纳暗箱，但多在纸本上练习，尚未实际运用于绘画创作，且在那时，暗箱技术被视为绘画的歪门邪道，不是真能力与硬功夫，为人不齿（好比今日旧派画家对以照片入画的新派画家的不屑，认为没什么技术含量）。据学者考证，卡拉瓦乔很可能是美术史上首位公开任用暗箱技术的大牌艺术家。

卡拉瓦乔之后，暗箱这一技术随卡拉瓦乔的影响扩散开去，譬如威尼斯画家卡纳莱托将其用于风景画创作，最大限度经营画如风景的逼真感，因高度写实而颇受市场欢迎。但卡纳莱托过多纠缠"栩栩如生"，所谓一五一十的精准流于表面，境界不高，匠味十足，只算得三流艺术品。

卡拉瓦乔死后，时隔半个多世纪，另一位同样被历史长期湮没的尼德兰艺术家维米尔（被现代画家热情追捧，梵·高认为他品位不凡，雷诺阿认为他的作品是世上最美的画），在光学专家、

维米尔:《地理学家》,布面油画,51.6cm×45.4cm,1669,法兰克福施泰德博物馆。

维米尔:《天文学家》,布面油画,50cm×45cm,1668,巴黎:卢浮宫。
《地理学家》《天文学家》受列文虎克所托而作。据推测,画中的科学家为列文虎克本人。

维米尔:《音乐课》,布面油画,74cm×64.5cm,1662—1665,英国皇室收藏。

维米尔:《一杯酒》,布面油画,67.7cm×79.6cm,约1661,柏林国家美术馆。

显微镜的发明者列文虎克的带动下，贪婪于将暗箱技术纳入绘画创作：先由暗箱取景，再将影像投射于画布上，然后定钉、拉线、规范透视，最后落笔描绘。

列文虎克系维米尔终身密友（维米尔过世后，家人向法院提交破产手续，申请延期偿还债务，由列文虎克担任破产信托人，全权处理维米尔遗产），工作之余不断摆弄种种视觉玩意儿，不懈地展开科学意义上的观察实验。列文虎克与斯宾诺莎同为荷兰人，大半生都在磨制透镜；不同的是，斯宾诺莎为了糊口，列文虎克纯粹出于业余爱好。

列文虎克透镜之下的奇幻世界，深深迷住了维米尔。列文虎克与维米尔同样具备执着的观察精神，同样突破了肉眼的极限。前者借视觉仪器看到了肉眼不及的微观世界；后者借视觉仪器，将不可表呈的表象固定下来，实现为绘画。维米尔捕捉日常事物的能力超强，细节刻画到位，光线丰绵而细腻，物体闪烁的点点色斑，近似柔焦所制造的光效，尤其透视技术，仿佛奇迹而近乎魔法，完美到无懈可击。

卡拉瓦乔是动的，维米尔是静的；卡拉瓦乔生活随性，画面粗鲁，维米尔生活俭朴，画面文雅；卡拉瓦乔热血沸腾，张扬而跋扈，维米尔心平气和，谦逊而克制。这或与宗教背景有关，北方是新教地盘，奉行节制，而节制者更能安静下来。卡拉瓦乔与维米尔率先在绘画创作中采纳暗箱这一视觉装置，以技术辅助艺术，其工作流程宛如在暗室冲印照片。譬如维米尔的《挤奶女工》，其黄蓝对比的色彩以及中心对焦后形成周边虚焦，近似现代的柯达胶片效果。二人手法独到的绘画品质出乎常规，同代人羡慕不已，亦令现代人倍感惊异。

卡拉瓦乔的幽灵

在欧洲美术大师的序列中，卡拉瓦乔无疑站在第一梯队，他是少有的才华横溢的大家，在其短暂的艺术生涯（16—17世纪之交前后各10年）中，"只向他自己的黑暗而诡奇的道路上走去"。卡拉瓦乔的作品手法放恣、技法精湛而自成一家，在文艺复兴晚期和巴洛克的交替时代，有如嘹亮的男高音独唱，画风影响了诸多画家，史称"卡拉瓦乔画派"（Caravagesques）。

文艺复兴大师（如达·芬奇、波提切利、米开朗基罗）凭一己之力完成作品，后来红透半边天的艺术家，因订单不断，便开设作坊、招募学徒、助手或画家，以近乎流水线作业方式完成委托创作，比如提香、委罗内塞、戴维特等艺术家，均干过此类勾当。最过分的要数鲁本斯了，他虽技法娴熟，是作画快手，无奈名气太大订单太多，是欧洲绘画史上最忙碌的画家之一，许多创作由助手完成，挂他名下的作品竟有3000幅之多，在欧洲遍地开花。当时鲁本斯的名字相当于名牌，深受追捧，其学生亦沾染老师的仙气，比如扎根英国的宫廷画家凡·代克，便是鲁本斯作坊走出来的艺术家。鲁本斯太多作品出自学徒之手，为研究者带来不小麻烦。

卡拉瓦乔虽炙手可热，订单并未多到要成立作坊的地步。他没有固定作坊，也就没有学生，但追随者、模仿者、崇拜者众

多，形成一股卡拉瓦乔风潮甚至"主义"。卡拉奇三兄弟在当时创建了美术学院，吸纳一众门徒，影响力反倒不如卡拉瓦乔。那位将卡拉瓦乔送交法庭的巴廖内，在《艺术家列传》中顺嘴发泄一通，表达对卡拉瓦乔的鄙夷："有这么多的年轻艺术家以卡拉瓦乔为榜样……因为不理解艺术高贵的价值……其画作被邪恶人士极度推崇。"巴廖内这番忿忿之辞，道出了卡拉瓦乔在17世纪的受欢迎程度。就连名扬四海的巨星级艺术家都不免受影响，比如委拉斯贵兹被时人称为"第二个卡拉瓦乔"，鲁本斯的《基督下葬》便取材于卡拉瓦乔同名作品，两幅绘画近乎一模一样，说是临摹也不过分。

贝洛里写道，卡拉瓦乔的绘画新革命为他添加了不少粉丝：

> 一些很有才能的画家和最好学校里的学生也不由自主地追随他……罗马画家很大程度上都受到卡拉瓦乔新颖画风的影响，尤其是较为年轻的画家们，特别喜欢聚集在他周围，赞誉他是唯一能真正摹写自然的人。他们把他的作品视为奇迹，竞相学习、效仿他的风格。

结果，很多画家被卡拉瓦乔风格"冲昏了头脑"：

> 有人开始表现丑恶的事物了，热衷于寻找一些污秽的和畸形的事物来描绘。如果要画一副盔甲，就选择那些锈迹斑斑的来描绘；如果要画一只花瓶，绝不会去画一只完好无损的，只会选那些已有破痕或缺嘴少把的；他们画的服装都是长袜、马裤和大帽子；当他们画人像时，就把所有注意力都

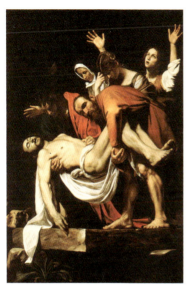 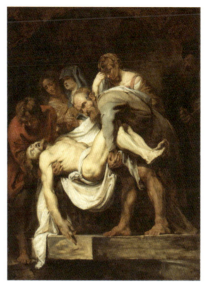

卡拉瓦乔:《基督下葬》,布面油画,300cm×203cm,1602—1604,梵蒂冈博物馆。

鲁本斯:《基督下葬》,橡木板油画,88.3cm×66.5cm,1612—1614,渥太华:加拿大国家美术馆。

倾注于皮肤的皱纹、外形的缺陷上,津津乐道于描绘那些因患病而粘连的手指和肢体。

忮心者对卡拉瓦乔的攻击从未停止,认为他的作品没啥了不起,构思欠佳且不够高雅,绘画知识付之阙如,"艺术中应有的许多优良素质都不存在于他的绘画中",并四处"散布流言",造谣污蔑,"然而,所有这些都无法阻挡其声誉的提高"。想必贝洛里写下这段话时,心情带酸。贝洛里说了不少卡拉瓦乔的坏话,最后还是还了卡拉瓦乔一个公道:"毫无疑问,卡拉瓦乔促进了绘画事业的发展。在写实画风尚未大行其道,人物形象一概依据惯例和风格,趣味更多是满足于雅致,而不是面向真实时,他出

卡拉瓦乔学派:《巴库斯》, 布面油画, 尺寸不详, 17 世纪, 圣彼得堡修道院博物馆。

现了。在色彩中去掉一切艳美和虚饰的成分, 从而增强了色调的艺术效果, 具有了现实的人间气息。沿着这条道路, 他把同时代画家引入自然主义……凡是在绘画艺术受到尊重的地方, 卡拉瓦乔, 他的旗帜都会受到珍视。"

卡拉瓦乔所到之处都会涌现崇拜者。他流亡那不勒斯时, 当地艺术家竞相模仿他的作品, 形成"那不勒斯卡拉瓦乔学派", 此外还有"乌德勒支卡拉瓦乔学派"等。卡拉瓦乔画风吸引了如此之多的年轻画家, 以致卡拉瓦乔许多作品被归入模仿者名下, 同样为后人的甄别带来无穷干扰。2014 年, 罗马美第奇宫举办特展"巴洛克的地下世界——罗马的罪恶与贫困", 共推出十几位

17世纪的罗马艺术家，展厅虽无一幅卡拉瓦乔的作品，却全是卡拉瓦乔的影子；同期，巴贝里尼宫专门策划的展览，直接命名"圭尔奇诺：一位卡拉瓦乔主义者"，卡拉瓦乔、普桑、雷尼、卡拉奇、圭尔奇诺5位艺术家作品亮相。圭尔奇诺和雷尼师从卡拉奇，却一派正宗卡拉瓦乔的腥膻味，足以说明卡拉瓦乔在当时巨大的感染力与传导力。

卡拉瓦乔为后人不断提供新的可能性，比如格列柯的心理刻画、圭尔奇诺的肢体暴力、鲁本斯的戏剧场面、伦勃朗的聚光灯效。卡拉瓦乔鲜明的绘画印记，不留痕迹地烙在后人作品中，或以不可觉察的方式影响其他地域的艺术家。除了众多罗马和那不勒斯的艺术家，乌德勒支的洪托斯特、泰尔·布吕根，法兰西的拉图尔、西蒙·武埃，伊比利亚半岛的里贝拉、苏巴朗、委拉斯贵兹，均从中获益，名为"自然主义"的画风从卡拉瓦乔的幽灵中诞生，以罗马为中心辐射开来，波及全欧。就拿一些北方画家来说，从未见过卡拉瓦乔原作的他们，对卡拉瓦乔的模仿，来自罗马学成归来的画家。

文艺复兴绘画是岑静的、谨严的、庄重的，巴洛克绘画是热情的、松弛的、欢腾的。较之文艺复兴的内敛，巴洛克张扬多了。但是，文艺复兴与巴洛克并非沃尔夫林说的那样风格迥异，而是不间断的艺术实践所形成的风格渐次变异，其间有无数小小的衔接与过渡，卡拉瓦乔是重要关节。随着卡拉瓦乔的劲风吹袭，17世纪前后诸多样式主义画家仿佛发现了一隅绘画新大陆，纷纷放弃固有画法而转向自然主义，热忱追随卡拉瓦乔风格——正是样式主义（尤其是北方样式主义）与自然主义的合流，深刻影响了欧洲巴洛克绘画。

洪托斯特:《士兵与女孩》,布面油画,82.6cm×66cm,约1621,德国不伦瑞克市:安东·乌尔里希公爵博物馆。

里尔巴塔:《基督怀抱圣伯纳德》,布面油画,158cm×113cm,1625—1627,马德里:普拉多美术馆。

艺术史教科书中,文艺复兴之后,依次是样式主义和巴洛克,这样一种线条紧凑、泾渭了然的艺术秩序,固然有助于清晰认识艺术的发展脉络,却极大疏忽了艺术本身的复杂性与综合性。在这一艺术序列中,卡拉瓦乔该如何安置?艺术原本是争妍竞艳的生态,经艺术史论专家的梳理、过滤,枝蔓芜杂的艺术生态被删削为干净利落的艺术常规。随着对卡拉瓦乔研究的持续推进,对文艺复兴与巴洛克艺术有待重新评估,其不仅重新审视样式主义,亦再度界定了古典绘画——古典绘画可以具备一种当代性。

卡拉瓦乔是16世纪"邪恶"的大异端,无视艺术规则,无

卡拉瓦乔:《以马忤斯的晚餐》,布面油画,141cm×175cm,1606,米兰:布拉雷美术馆。

曼弗迪:《有鲁特琴手的小酒馆场景》,布面油画,130cm×190cm,1621,洛杉矶美术馆。

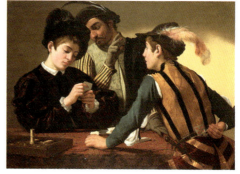

卡拉瓦乔:《作弊者》,布面油画,94.2cm×130.9cm,约1594,美国德州沃斯堡:金贝尔艺术博物馆。
"作弊者"是一全新题材,随即被各路艺术家模仿,现存至少50幅变体版本。

拉图尔:《作弊者》,布面油画,97.8cm×156.2cm,1630—1634,美国德州沃斯堡:金贝尔艺术博物馆。

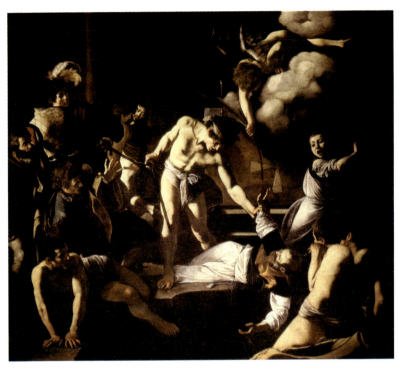

卡拉瓦乔:《圣马太殉难》,布面油画,323cm×343cm,1599—1600,罗马:圣王路易教堂。

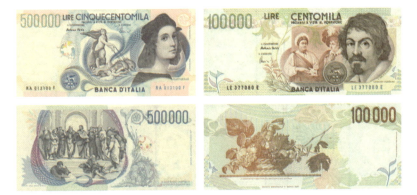

卡拉瓦乔被印上意大利十万里拉纸币,面值仅次于拉斐尔。

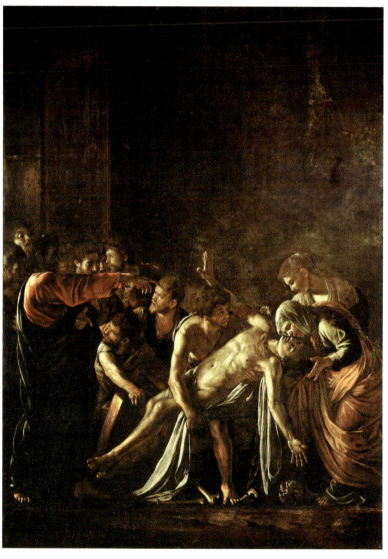

卡拉瓦乔:《拉撒路复活》,布面油画,380cm×275cm,1608—1609,西西里:墨西拿博物馆。

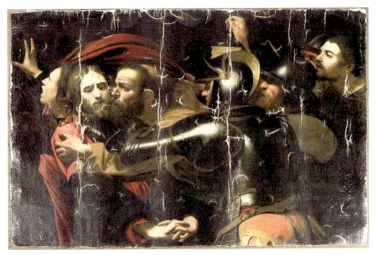

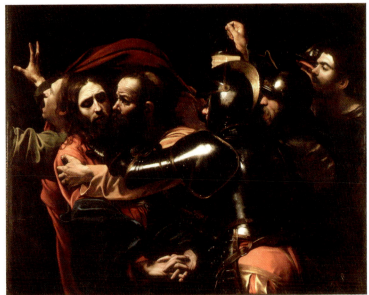

卡拉瓦乔:《出卖基督》,布面油画,133.5cm×169.5cm,1602,爱尔兰国家美术馆。
上图为破损严重的画作,下图为修复后的效果。1921年此画被拍卖,作者被张冠李戴为乌德勒支画家洪托斯特(其人工照明的画风,被时人誉为"夜间的杰拉德"),成交价折算下来不到如今的50英镑,可见卡拉瓦乔及其学派的名声已被消磨至低谷。1993年《出卖基督》由爱尔兰国家美术馆收藏,这座名不见经传的美术馆因拥有这件作品而成功逆袭,游客纷至沓来。

视社会秩序，鲁莽冲动，恣睢无忌（诸如曼契尼、巴廖内、贝洛里、桑德拉特、曼德尔等人，或耳闻，或亲睹，都在各自的书中记述了卡拉瓦乔暴戾的一面），处处树敌，官司缠身。卡拉瓦乔不仅绘画饱含戏剧性，其命运也颇富戏剧性。其生时名气甚大，可谓煊赫一时，却因"道德瑕疵"为时代不容，一些作品被从墙上摘下，锁进库房吃灰去了（比如《七仁慈》《洛雷托的圣母》《以马忤斯的晚餐》）；死后则被刻意遗忘，被拒绝写入美术史，直至20世纪20年代被一位意大利艺术史学者重新挖掘。20世纪50年代，意大利各个博物馆翻箱倒柜找宝贝，将尘封已久的卡拉瓦乔作品拎出，扫净灰尘，重新聚焦后举办大型回顾展，其艺术价值获致认可，被彻底翻案。卡拉瓦乔的模仿者也跟着"鸡犬升天"，销声匿迹数百年后忽然一夜蹿红，被史论学者定义为某某地方的卡拉瓦乔学派，星散流离的作品终于有了自己的归属。自此，卡拉瓦乔风靡全球，数百部学术专著出炉，数以千计的研究论文发表，以及众多的传记、电影、纪录片陆陆续续面市，甚至被印上了意大利十万里拉纸币，面值仅次于拉斐尔。若哪家博物馆拥有一件卡拉瓦乔的作品，可算得镇馆之宝，但凡有卡拉瓦乔作品的地方，就会有大量游客慕名而来，升级为人流如织的旅游热点。

名作传奇：兽性、人性与神性

维也纳艺术史学派的李格尔认为：柯雷乔是首位巴洛克画家，最接近现代人。之所以下如此定论，乃因李格尔生时，卡拉瓦乔作品尚未重见天日。

卡拉瓦乔是绘画革命的伟大肇事者，是不折不扣的艺术新党，有着视觉科技经验熏陶的现代人很容易喜欢上卡拉瓦乔。随着卡拉瓦乔影响的日趋扩大，不断为电影、摄影、设计、时尚、戏剧、行为艺术等各个领域提供话题。譬如，卡拉瓦乔的肉欲暧昧，直接启发梅普尔索普的人体摄影；维也纳行为艺术的血腥，径取卡拉瓦乔的暴力主题；意大利新现实主义导演帕索里尼，其近乎污浊的剧情，承袭自卡拉瓦乔的自然主义；杰夫·沃尔做作、夸张、戏剧化的摆拍式摄影，是对卡拉瓦乔风格抱有崇高敬意的追溯。

15—16世纪初，意大利艺术群星璀璨，随大师的相继离世，16—17世纪初的艺术星丛变得稀疏、暗淡，卡拉瓦乔无疑是最耀眼一颗，其亮度丝毫不输前辈，却如流星惨淡划过天际，从此没入黑暗的地平线，神奇般地消失了。长达3个多世纪的屏蔽过程中，损毁的作品想必不在少数，且相当一部分应该是"不堪入目"之作。故其传世作品不多，总计60余件。即便屈指可数的作品，其中一些真假难辨，有待考证；另一些毁于地震与兵燹，还有几

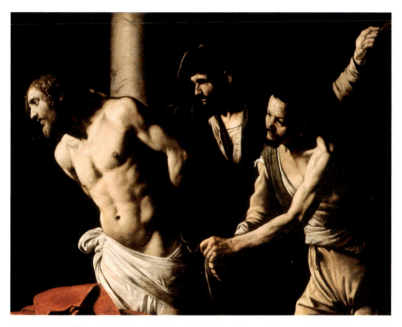

托名卡拉瓦乔的作品：《捆在圆柱上的基督》，布面油画，135.5cm×175.4cm，1607，纽约：大都会艺术博物馆。

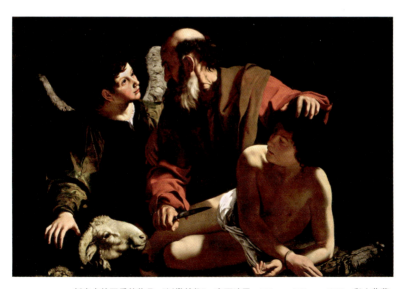

托名卡拉瓦乔的作品：《以撒献祭》，布面油画，116cm×173cm，1603，私人收藏。

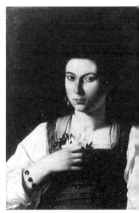

被战火损毁的卡拉瓦乔作品

幅失窃被盗,至今没有下落。

有些天才需要安静舒适的环境,有些天才在动荡不安中才能爆发惊人创造力。卡拉瓦乔情绪不稳定,性子难以捉摸,生活毫无章法,或出没于花街柳巷,追欢买笑,或混迹于市井旮旯,寻衅闹事。时而接到大单一夜暴富,花天酒地;忽又耗尽家财,以借贷度日。去年还免费住着贵族豪宅,今年就因拖欠房租,铺盖卷被房东扔出屋外。昨日还被奉为座上宾,一眨眼工夫就沦为阶下囚;刚被接纳为骑士团成员,又被匆匆削爵除籍、悬赏追杀。其人生跌宕,大起大落,摇摆于两个极端。

才华就是卡拉瓦乔的资本,但卡拉瓦乔恃才傲物,反被自己的才华所误导、所戕害。他放荡不羁的外表下,隐藏着一颗骄傲的心,是位难以驯服的天才,自负而孤傲,脾气暴烈,难以与人相处(甚至有几分妄想症,老是疑心有人加害自己,夜夜和衣而睡,随身佩戴管制刀具,刀柄刻有"没有希望,就无所谓恐惧"的字样)。其为博当红妓女一笑而争风吃醋、大打出手,以致拔刀

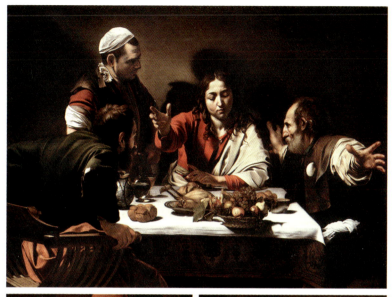

 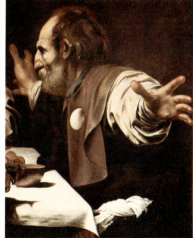

卡拉瓦乔:《以马忤斯的晚餐》,布面油画,141cm×196.2cm,1601,伦敦国家画廊。(下两图为局部)
此作由枢机主教吉罗拉莫·马泰的长兄购买。

相向，直到犯了命案被迫出逃。他对自己的可贵才华，不自识、不自知，可说自暴自弃；而米开朗基罗树立了另一个典范，拒绝糟蹋本人的才华，全身心扑入创作。

卡拉瓦乔的生活作风实在不敢恭维，邋里邋遢，一件衣服不穿坏决不脱下；流里流气，时有调戏妇女行为，与痞子无异。其生命最后几年居无定所，辗转于那不勒斯、马耳他、西西里各地。逃亡过程中，卡拉瓦乔依然我行我素，不改故辙，且落落寡合跟谁都相处不来，得罪权贵被捉入阴森大牢，侥幸越狱后脾气一如既往，动辄与人发生剧烈冲突，以致被砍成重伤，几近毁容。

卡拉瓦乔命势旺、颓势猛，一生都在追逐厄运，终于大步流星、如愿以偿地追上了。1610年酷夏，贫病交加的卡拉瓦乔顶着炎炎烈日疲于奔命，在绝望之境中"悲惨死于荒凉的海滩上"，结束了放纵、叛逆而传奇的孤独一生。卡拉瓦乔的死令教皇扼腕，教皇因顾惜卡拉瓦乔的才华，已在数日前签发赦免令，准许他返回罗马，不咎前事。他最后的画作《手提歌利亚头颅的大卫》，将自己描绘成被斩头的恶魔，是对自己一生的最好总结，并为自己的艺术生涯画上凝重的句号。

西方美术史上，很多艺术家并非传说中或想象中的苦行僧形象，而是生活体面、名利双收，事业和爱情兼得，甚至有艺术家的生活可谓优渥富足，比如鲁本斯，结婚两次，对象均为年轻貌美女子，住着豪华宫殿，享受王公般待遇，日子过得富丽堂皇。卡拉瓦乔的人生则一塌糊涂，横趄竖仰，蜷缩在命运眷顾不到的角落里为生计所蹂躏着。较之鲁本斯的一路顺遂、生活行云流水，卡拉瓦乔的人生惨不忍睹，可谓一路坎坷，日子过得跟跟跄跄、

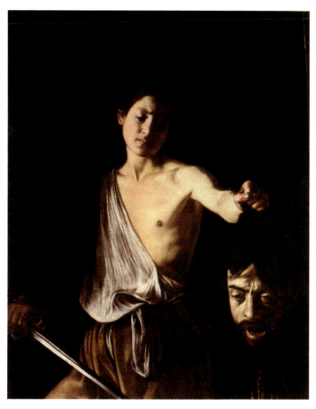

卡拉瓦乔:《手提歌利亚头颅的大卫》,布面油画,125cm×101cm,1609—1610,罗马:波各赛美术馆。
此作是卡拉瓦乔的双重自画像。忧伤的少年卡拉瓦乔,手提沧桑的中年卡拉瓦乔的头颅。如此构思,留下小小谜团。

跌跌撞撞。他终身未婚,孑然无依,在风尘仆仆的孤贫中死去,是生活上的孤家寡人,更是艺术上的孤家寡人。

艺术不作用于理智,而诉诸神经、力比多、酒神精神。色情、暴力与死亡构成卡拉瓦乔作品的主旋律。贝洛里咒骂卡拉瓦乔"玷污了艺术的高贵",是大实话;布克哈特以为卡拉瓦乔"摧毁了良好的趣味",不算过分;罗斯金称卡拉瓦乔是"堕落的崇拜

者"，作品"毛骨悚然的丑陋，罪孽深重的污秽"，也没怎么冤枉他。实际上罗斯金的私生活混乱是出了名的，比卡拉瓦乔更加不堪。

赞之者寥寥无几，毁之者比比皆是。较之以上三位刻薄的评论家，康德的观点要平允许多：自然中丑的或讨厌的事物，如战争、疾病等，均可入画，甚至可以描绘得很美。但是，康德接着追述："唯有一种丑不能依自然那样"入画，这便是"恶心的东西"。尼采不会认同罗斯金等人的艺术观，他反对对艺术作出伦理的诠释，甚而"抗议对生活作出道德的解释"。尼采大概认可康德的美学观，"对丑的渴望"使尼采相信：丑陋与不和谐照样可以质变为艺术，引发审美快感。尼采《悲剧的诞生》与亚里士多德《诗学》所论述的悲剧理论大不同，但亚里士多德早就说过："现实中令人厌恶的东西，在文艺中被实地描绘出来，也会带来快感。"亚里士多德、康德、尼采所言的审美快感，时常等同于审美范畴的崇高，这种崇高多多少少伴随惊惧与痛苦。

其实，无需引用诋毁者的言论来反向证明卡拉瓦乔的价值，亦无需找来哲人的精妙说辞为其辩护，卡拉瓦乔的价值内在于自身。他顺乎自然，这种自然包含双重含义：本人性格以及作品风格。卡拉瓦乔的画面暧昧、颓废、残酷，完全是艺术家真性情的投射，作品一如他本人桀骜不驯的气质，师心自任，诚实于内在的呼召：自己就是这么一个人，没必要为谁去表现自己，更没必要为谁去改变自己。

在上篇丁托莱托结尾处提及"自然的德性"与"非自然的德性"的区分，这里略作延伸。"好与坏"指的是一个人的才华或才能，比如非凡/平庸，是自然性的区分；"善与恶"指的是一个人

的品格或品德，比如高尚／卑劣，是道德意义上的区分。卡拉瓦乔的私德有亏，为人可憎可恶；但若以尼采的视角，卡拉瓦乔自然意义上的德性可圈可点，出类拔萃，卓尔不群，具有男子汉气概（virtu）——德性一词的原初之义。置入尼采所赞许的价值序列中，卡拉瓦乔绝对是文艺复兴精神的真正继承人——执着于本能，取给于现实，展现于才华，虽是宗教题材的好手，而其天性尚未被扭曲，未被基督教道德败坏，是"自然德性"的精彩典范。

卡拉瓦乔对绘画有着高度觉识，这种觉识既非理性亦非感性，那是什么？酒神精神，并将酒神精神托之于艺术。酒神乃"非道德的艺术家之神"（尼采）。卡拉瓦乔是一位货真价实的狄奥尼索斯，不凭理智作画，而以元气充沛的血肉之躯作画，在悲观主义层面停留片刻，便跃升至悲剧精神，颓废而不消糜，将暴力、色情、死亡迸发得恰如剧照般璀璨响亮，画面灼人。

意识好比是狱警，对潜意识严加看管，若意识打瞌睡，潜意识就溜出来了。同理，酒神状态中，自我与超我对本我的看管松懈时，本我乘虚而出。卡拉瓦乔的深度抵于酒神精神，以色情、暴力与死亡再度定义了何为身体艺术，开了身体艺术的先河。裸体艺术是优美的、顺从的、内敛的，令人陶醉而惬意舒坦；身体艺术是残酷的、张扬的、外溢的，令人不安而瞠目结舌。前者和谐而完满，后者支离而破碎。

真正的艺术绝不是什么安乐椅，那是装饰画的功能，卓异的艺术一定是令人紧张、让人不舒服的，甚至是痛苦的，虽然作者的本意并非如此。

卡拉瓦乔遵循天性、肆情率意、乘兴而为，不像提香、鲁本斯或路易-戴维特，在宫廷混的久了，学会了谨小慎微、自我压

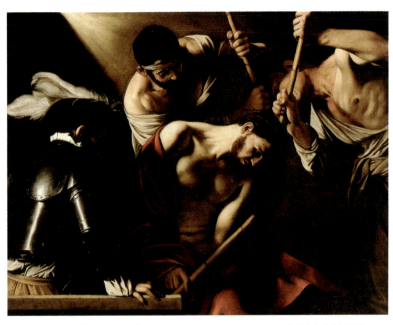

卡拉瓦乔:《加戴荆棘冠》,布面油画,127cm×165.5cm,1602—1604,维也纳艺术史博物馆。

抑,同时锻炼了世故圆滑,懂得如何抬高自己的身价。卡拉瓦乔亦不作自我标榜,不为刻意引起轰动,作品凝缩着画家高浓度的性格,不像达利、克莱因、沃霍尔等深谙商业之道的现当代艺术明星,精明而势利,夹杂太多的利益与算计,以致太多策划、太多谋略、太多自我表扬,带有表演的强迫性。这些现代艺术明星各有胜算、各有业绩,被定位于典册,虽为美术史带来新意,拓宽了艺术界限,可是属于他们的时代一过,作品便如冲淡的隔夜茶索然无味,沦为美术史的标本,成为高级现代美术馆的标配。而卡拉瓦乔的作品有如醇酒,400年后开封,依然浓馥扑鼻,入口烈、落口绵,余味甘冽悠长。

天才不等同于伟人。时代造不了天才,天才亦造不了时势。

天才是机缘巧合的偶然，比所谓的时代、时势伟大许多，故时代、时势消化不了天才的体量。才情有限者，或才华不济者，拼命追逐着时代，反受制于时代，作品影响力随岁月的流逝不断被挤压、被摊薄、被稀释，以致无疾而终。卡拉瓦乔的作品通于现代，故能长久。其虽没有多少时代印记，反而比时代寿数长，价值仍有待挖掘。随年代渐次退远，其意义愈见厚实，至今大有余地。

费希特说："若想要理解一种哲学，就要自问这哲学家的性格是怎样的。"同理，若想要理解一种艺术，就要追问这艺术家的性格是怎样的。卡拉瓦乔执拗于动物性本能，这种动物性本能不是罗斯金所批判的"罪"，而是天然的、自发的、无辜的"恶"。"文化"一词，本意是开垦土地、栽植农作物，衍生之意是对人之自然天性的教化，通过精神性活动，将人培养成文质彬彬、知书达理的绅士。换言之，通过文化，"兽性"被提升为"人性"。但这一概念在卡拉瓦乔这里失效了，卡拉瓦乔的动物性成全了其作品的艺术性。

艺术即精神性活动的产品，是文化的一部分，甚至等同于高端文化（高端的精神性创造），虽然高端不意味着高尚。而文化是动物性的反面（因为人之自然天性即动物性需要文化的调教）。那么问题来了，如何理解卡拉瓦乔的"动物性"反而成就了"艺术性"这一突兀的悖论？

动物性本能既含有原始的生命力成分，又包括野蛮的破坏力因素。经文化的洗濯，人性固然达不到神性的高度，亦不至跌落到兽性的低度。文化通过教化手段，滤掉人之动物性，以实现其人性，因而人性与兽性是不兼容的；可是，兽性始终是人性的根

抵，人性毕竟是在动物性基础上提升之、实现之。对人性的肯定基于对兽性的否定，人性因理性（教化）而摆脱了兽性，又因感性（动物性本能）而回归兽性，这种回归不是简单的倒退，而是对人之自然天性的升华，使原始的生命力量不断流溢，不因理性而枯竭。升华了的兽性令生命力获致张扬，从而更富人性，更真实完整地彰显人性。卡拉瓦乔在动物与人之间的绳索上攀爬着，将野蛮的破坏力在画布上肆意发泄，将未经驯化的原始生命能量转化为生生不息的创造动力，用画笔开垦另类的美学实验，最终成就了近乎动物性的精神性文化实践。

卡拉瓦乔这种人，不见得高贵，但肯定稀少。其性格尖锐，明晃晃、直愣愣的，不自觉反映在创作上，出落为独特的绘画风格，洵属自然，诚属可贵。性情是艺术家的宿命，是内在的、天然的，改不了的；性情本身就是一种风格，一种气质，亦可以升华为一种绘画品质。

而现代艺术诸家过于自觉，死死纠缠于某个主义、某个说法，以致强词夺理，欲将作品引向种种讳莫如深而又浅显易懂的意图，以"主义"舞文饰智，最终沦为教条，在作品中只能看见艺术风格，却看不到作者本人的性格。卡拉瓦乔的作品纯然就是艺术家性格的分泌物，出自内在的禀赋与自发的才分，其作品性格毕露、一览无遗，观众在画作中真实地看到了声名狼藉的卡拉瓦乔这个人！

时代可以暂时压抑天才，但压不死天才；可以暂时埋没天才，但埋灭不了天才。天才如春笋，总归要伺机破土而出，茁壮成长。卡拉瓦乔是不幸的，挣扎于烟尘陡乱的浊世，英年早逝，随即被封杀；卡拉瓦乔又是幸运的，浊世造就了他，艺术拯救了他，才

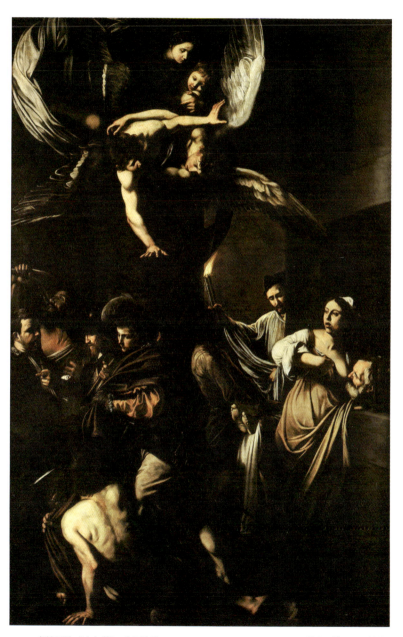

卡拉瓦乔:《七仁慈》,布面油画,390cm×260cm,1606—1607,那不勒斯:慈爱山丘教堂。

华得到权贵的赏识——毕竟声名不佳的卡拉瓦乔,有严重的反社会倾向,屡屡招惹是非,得亏从事了艺术而得到权贵的保护。

性格就是一种"病",艺术就是一副"药"。卡拉瓦乔内在的荷尔蒙冲动在画布上得到部分宣泄,发乎情、笃于感、率以性,不露痕迹地将自己代入作品,遵循着自然天性所提供的创作依据,将潜在的能量转化为显见的绘画形式。在他笔下,色情被神圣化了,暴力亦被神圣化了,死亡是暴力自然而然的结果,以作品实现对死亡的崇拜。与其说卡拉瓦乔成就了艺术,不如说是艺术成全了卡拉瓦乔。

选择一种属己的生活,其实就是创造一种属己的形象,进而将"属己的形象"提炼为一种"属己的艺术品质"。灵性不足而血气十足的卡拉瓦乔,在画布上将性格一股脑端了出来,以"个性统摄作品",以"魔性呈现神性"。卡拉瓦乔凭自发的愣劲,穿梭于神圣与亵渎、典雅与色情、宗教与世俗、生命与死亡、庄严与谐谑、激情与罪恶、崇高与堕落之间,对立的两股力量在作品中并存,纠结的兽性、人性、神性三重关系在作品中混杂,以野蛮而伤感的图像不断挑破约定俗成的审美规范,为欧洲美术注入新的绘画元素与新的艺术情调,实现艺术的升腾。

在卡拉瓦乔作品面前,"激情抓住了我们,而我们抓住了崇高"(皮莱斯),其作品是天赋与血气的完美结合。并没有什么新鲜的观念明确引导着卡拉瓦乔的艺术实践,他以一种半自觉或不自觉的生命力意志,以性情入画,自我坦呈,借神话、宗教题材,宣扬自己的色情、暴力和死亡美学,不经意间自成一格,成功开创了新的绘画风尚。伟大的作品不一定非得出自伟大的观念,天性、禀赋与才华的自然流露,亦可成就传奇名作。

格列柯(El Greco),1541—1614

格列柯:对内心视象的写生

现代欧洲史发端于两个半岛——亚平宁与伊比利亚。因地理大发现，葡萄牙在香料贸易中大发横财，西班牙则掠夺美洲黄金白银一夜暴富，由一个偏居伊比利亚半岛的小国，迅速扩张为令整个欧洲刮目相看的世界第一强国。在伊比利亚的西班牙步入黄金时代之际，亚平宁半岛的意大利文艺复兴运动早已拉开序幕，如火如荼，即将进入全盛期。

文化与政治方面，两个半岛互为反差：意大利文化光辉灿烂，睥睨一世，政治则四分五裂；西班牙实现了政治统一，建起强大的中央集权制帝国，傲视全欧，文化却乏善可陈。文艺复兴时期的意大利类似春秋战国，诸城邦各自为政且各怀鬼胎，这为欧洲列强的入侵提供了可乘之机。西班牙同盟军穿越地中海或翻越阿尔卑斯山进犯亚平宁半岛，与欧洲其他国家争夺势力范围，意大利多座城池沦为西班牙领地。有感于祖国的一盘散沙而无力形成有效抵抗，马基雅维利写出《君主论》一书，呼吁美第奇家族肩负统一意大利的历史使命。

西班牙以武力蚕食意大利，反之，意大利则向西班牙输出文艺思想，潜移默化地建构西班牙的文化生态。比如菲利普二世的宫廷画家

或直接来自意大利，或曾留学意大利；西班牙权贵亦热衷收藏意大利艺术品，慷慨购入诸如提香、委罗内塞、祖卡里等名家之作。被誉为现代小说之父的塞万提斯，年轻时滞留意大利5年，接受文艺复兴的洗礼。其作品《堂吉诃德》所展现的旧思想与新时代碰撞引发的悲喜交加的剧情，亦出自早年游学意大利时的人文教化。不过，较之意大利文艺复兴的辉煌，西班牙人多少有些自卑，即便塞万提斯名闻天下，但被国人尊称为"西班牙的薄伽丘"时，仍显出西班牙文化上的不自信。

　　西班牙征服了海洋，主宰着世界，是早期全球化的旗手。但在当时整个欧洲的文艺版图上，伊比利亚除了以塞万提斯为代表的短暂文学高峰外，似无足轻重。西班牙的艺术尤其是绘画艺术发育迟缓，与孔武有力的政治身板并不匹配。直至格列柯的出现，西班牙的绘画才真正进入欧洲美术史。

　　谈及西班牙绘画，必从格列柯开始。

受挫的克里特人

格列柯生于希腊克里特岛，自幼习画，是当地小有成就的圣像画师。他20岁出头就加入当地画家行会成为注册会员，由学徒升级为师傅。此时的克里特艺术仍被中规中矩的拜占庭风格笼罩着，拜占庭圣像画虔诚、一丝不苟，然而呆板、有欠激情。克里特死气沉沉的艺术氛围与安稳的社会环境，显然无法容纳和安顿一颗年轻艺术家不肯安分的心。

克里特岛隶属威尼斯共和国辖区。1204年，威尼斯加入第四次十字军东征，有点趁火打劫的味道，拜占庭的克里特岛作为战利品，被威尼斯低价购入。热那亚共和国不服，与威尼斯争夺该岛控制权，1218年两国缔约，承认克里特岛为威尼斯共和国属地。数百年来，威尼斯与克里特经济文化往来频繁，格列柯昆弟经营生意，长期两地奔波，为格列柯带回不少威尼斯的绘画资料与艺术讯息。年轻的格列柯对这座神奇的水上城市无限向往，其游学的第一站来到繁华富庶的威尼斯，是很自然的选择。

威尼斯是当时欧洲的艺术之都，欣欣向荣、朝气蓬勃，汇集着各行精英。1567年初春，信心满满的格列柯乘坐的商船穿过波涛汹涌的爱奥尼亚海和阴冷多雨的亚得里亚海，停靠圣马可广场码头时，威尼斯瘟疫的余威尚在，但依旧阻挡不了这座水上共和国迈入春秋鼎盛的步伐。丁托莱托正值玄首声名远扬，委罗内塞

格列柯:《三博士朝拜》,木板蛋彩,40cm×45cm,1565—1567,雅典:贝纳基博物馆。

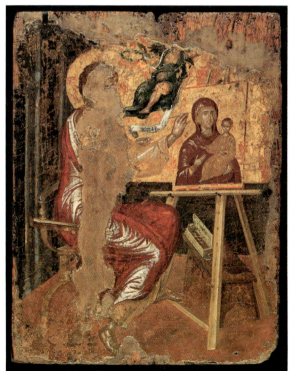

格列柯:《圣路加描绘圣母像》,木板蛋彩,41.6cm×33cm,1560—1567,雅典:贝纳基博物馆。

事业顺遂、如日中天，提香虽是耄耋老人仍笔耕不辍。

欧陆绘画的主要媒材多为湿壁画或木板油画，威尼斯因气候潮湿，海风盐雾具有相当的腐蚀性，故绘画多以布面为基底。布面油画另有优势：耐霉菌、抗虫蛀，因韧性不会开裂。威尼斯流行布面油画亦出于商业意图，即可按需制作任意尺寸作品，利于装饰而易于保存、运输；在画面效果上，布面油画也更易于画得深入，不同的布纹肌理也可产生相应的风格差异，以适宜不同雇主的要求。

旅居威尼斯3年，格列柯遍访名家工作室，学到不少威尼斯绘画技巧。为丰富色彩层次，他放弃传统的蛋彩画制作工艺，选用更为新颖的油画绘制方法，一改克里特时期圣像画的生硬与滞板。

没有赞助体制，没有委托定制，艺术家不可能完成创作。不像今日画家，家里存着一堆画好后卖不掉的画，苦等买主；那时因画材昂贵，若没有订单，是不敢轻易开工的，最多零敲碎打画些小尺寸作品练练手。格列柯在威尼斯打拼的3年中，水都几大巨头——提香、巴萨诺、委罗内塞、丁托莱托垄断高端绘画市场，留给格列柯这位外来人的机会并不多，除了几幅私人订单，格列柯无太大作为。和梵·高一样，格列柯的生活全靠兄长的帮衬。

偶然性控制着命运，除了才华和勤奋，亦需机遇或运气的配合。订单制时代，艺术家的名气主要来自所承接的重要场所的大型委托创作。此时格列柯的绘画实践处于摸索阶段，尚未形成自己的风格，绘画能力撑不住其艺术野心。1570年格列柯已近而立，离开老家克里特岛好几春秋后仍未闯出什么名堂。妄念未逞的格

格列柯：《圣殇》（局部），木板蛋彩，尺寸不详，1566，雅典：亚历山大·奥纳西斯基金会。

列柯打算离开威尼斯奔赴罗马。动身之前，这位迷茫的克里特人叩响丁托莱托画室大门，想从他最敬仰的前辈那里讨些说法。丁托莱托给不出什么有用的建议，只是嘱咐格列柯抵罗马后，若遇困难可借他之名，寻求罗马画家克洛维奥的帮助。

英国作家塞缪尔·约翰逊博士《拉塞勒斯》中有这么一句话："每个人都想当然以为他人拥有幸福，以便为自己获得幸福的希望不致破灭。"人生在世，不免有所寄托、有所期冀，在苦境挣扎的人尤其死死抱住希望不放。古罗马著名教育家昆体良写道："空幻的希望是醒着的人所做的梦。"尼采却以为："希望是最大的坏事，因为它延长对人的折磨。"而在不断绝望的挫折与苦难中站立，更能显出人的意义。

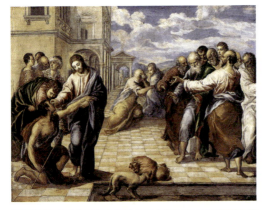

格列柯:《基督治愈盲者》,木板油画,65.5cm×84cm,约1567,德累斯顿古代大师美术馆。
威尼斯时期作品,尚烙有"水都三杰"的风格。

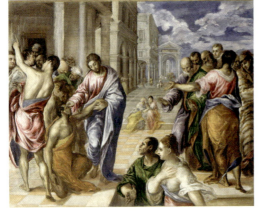

格列柯:《基督治愈盲者》,布面油画,119cm×146cm,约1570,纽约:大都会艺术博物馆。
这件作品最初被认为是丁托莱托所绘,后又被归入委内塞名下,直至1858年才被确认出自格列柯之手。

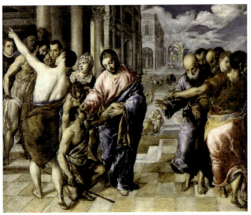

格列柯:《基督治愈盲者》,布面油画,50cm×61cm,1570—1575,帕尔马国家美术馆。
罗马时期作品,较之威尼斯时期进步明显。

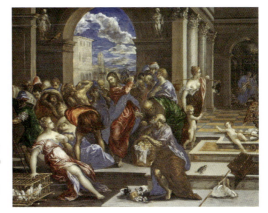

格列柯:《基督净化圣殿》,布面油画,65.4cm×83.2cm,1570年之前,华盛顿国家美术馆。
威尼斯时期作品,丁托莱托的影子昭然可见。

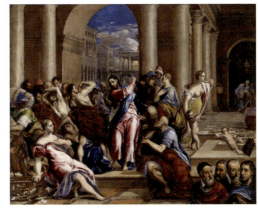

格列柯:《基督净化圣殿》,布面油画,116.84cm×149.86cm,约1570年,明尼苏达州:明尼阿波利斯市艺术研究所。
右下角头像分别为提香、米开朗基罗、克洛维奥和拉斐尔。提香以色彩见长,米开朗基罗以造型见势,拉斐尔赋予绘画以光明,格列柯将出色的细密画艺术家克洛维奥也画入作品,对他的友谊示以谢意。

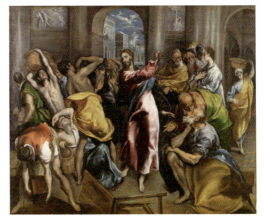

格列柯:《基督净化圣殿》,布面油画,106.3cm×129.7cm,约1600,伦敦国家画廊。

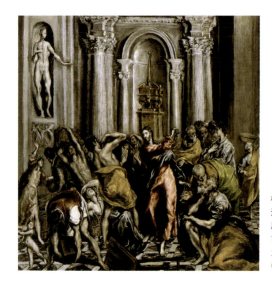

格列柯:《基督净化圣殿》,布面油画,106cm×104cm,1610年之后,马德里:圣西内斯教堂。
西班牙时期作品,个人风格确立,愈到晚年其技法愈老辣,风格愈彰显。

　　事业受挫的格列柯一路南下,途经帕多瓦,瞻仰早期文艺复兴透视大师曼坦尼亚的壁画;专程来到帕尔马,研究文艺复兴盛期画家柯雷乔的巨制《圣母升天》;游历博洛尼亚,观摩本地大画师弗朗西斯·莱博利尼的作品;继续南下到达佛罗伦萨,游目四顾文艺复兴诸家名作;路过锡耶纳,大致考察了一下锡耶纳画派;后颠簸数月终于抵临罗马。

　　初履罗马的格列柯与克洛维奥见面,克洛维奥带领格列柯到处参观浏览,拜访名家,两人同气相求,年近不惑的格列柯与年届七旬的老翁克洛维奥成了忘年交。克洛维奥向红衣主教法尔内塞写信推荐格列柯,赞誉有加,称其为"绘画中的罕见天才",为增添分量,克洛维奥不吝虚构格列柯曾是提香的学生。

　　法尔内塞家族为意大利贵族世家,权倾罗马,与佛罗伦萨的美第奇家族一样,对文化慷慨解囊,热衷艺术品收藏。红衣主教亚历桑德罗·法尔内塞(为促进艺术发展,命瓦萨里撰写《大艺

提香:《教皇保罗三世与他的两位孙子》,布面油画,210cm×176cm,1546,那不勒斯:卡波迪蒙特国家博物馆。
左为红衣主教亚利桑德罗·法尔内塞,右为帕尔马公爵奥塔维奥·法尔内塞,奥塔维奥与查理五世私生女玛格丽特联姻,玛格丽特即西班牙国王菲利普二世同父异母的姐姐。

术家传》的正是此公)为教皇保罗三世之孙,西班牙国王菲利普二世姻兄。身为艺术的庇护者,这位大主教欣然接纳格列柯的到来。格列柯暂住法尔内塞宫,参与法尔内塞新建官邸的内部装饰任务。

格列柯:《克洛维奥像》,布面油画,58cm×86cm,约1570,那不勒斯:卡波迪蒙特国家博物馆。

格列柯最早受拜占庭艺术的影响,以金黄背景突出人物,作品凝重而层次不够充盈;后吸取威尼斯画派的色彩元素,画面厚实丰润,色彩曲折可观。作为色彩至上主义者,格列柯没能管住舌头,对备受罗马民众尊崇的米开朗基罗的绘画颇有微词:米开朗基罗是位老好人,雕塑一流,惜疏于绘画;构图与造型无与伦比,但色彩过于薄弱,不大会表现肌肤颜色,肖像画实在糟糕。格列柯亦剑指米开朗基罗弟子、《大艺术家传》的作者瓦萨里:"我读了他的书,他不懂艺术,传记中提及的人都是他的朋友,而非真正的艺术家。总的说来,言之无物!"

某公开场合,法尔内塞主教与众人闲聊,请格列柯谈谈米开朗基罗《最后的审判》,这本为交际场上的应酬之语,无需推心置腹,若不愿表达真实意见大可顾左右而言他。未料,不通世故而又急于自我张扬的格列柯单刀直入,狂妄道,若将这幅壁画铲

去，由自己重新创作，不会比米开朗基罗差。法尔内塞听得此话，脸色一沉，大为不快。"我并不打算让人喜欢我的性格，而是喜欢我的艺术"，此乃格列柯之言，性格十足。

性格决定命运。即便最优秀者，亦有性格上的缺陷，而性格过于强烈，就是一个人的最薄弱处，犹如"阿喀琉斯的脚踵"。任何人都得为自己的性格付出代价，当然，也自会有相应的补偿——"性格即命运"，赫拉克利特这一名言，亦常被翻译为"性格即守护神"。

自恃甚高的格列柯持色彩优于造型的立场，对米开朗基罗的绘画出言不逊。这让他付出惨痛代价，被逐出法尔内塞宫。失去保护人的格列柯已难待在罗马，只得悻悻离开，继续迷茫着、蹉跎着。

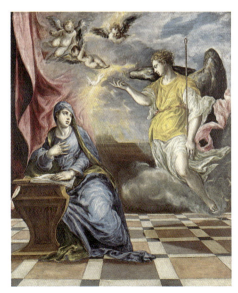

格列柯：《天使报喜》，布面油画，117cm×98cm，1576，马德里：普拉多美术馆。罗马时期作品。

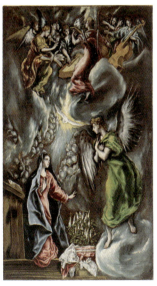

格列柯：《天使报喜》，布面油画，113cm×65cm，1596—1600，西班牙毕尔巴鄂美术馆。西班牙时期作品。

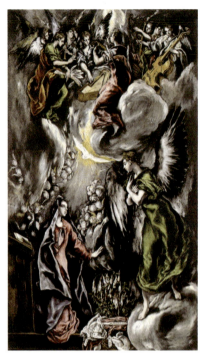

格列柯:《受胎告知》,布面油画,114cm×67cm,1597—1600,马德里:提森美术馆。西班牙时期作品,下图为局部。

西班牙的缩影

1561年,西班牙国王菲利普二世为应对险峻的政治形势决计迁都,从地域狭促的托雷多,迁至更具地理优势的马德里。1563年,动工兴修集宫廷、教堂、修道院、神学院、慈善堂、图书馆、皇家墓地于一身的埃斯科里亚尔宫。埃斯科里亚尔宫所需绘画工程巨大,为艺术家提供了前所未有的好机遇。名利驱策艺术家从一座城市奔赴另一座城市,众多有企图、有才华、有胆识的艺术家闻风而动,纷至马德里寻觅机会,闯荡这片未被开垦的艺术江湖,憧憬成功。

自哥伦布发现美洲大陆,贵金属源源汇集伊比利亚半岛,富庶阶层垄断着社会财富。抢来的财富用于挥霍,但很快坐吃山空,耀眼的黄金白银如水般哗哗流出,导致欧陆通货膨胀、投机横行,传统经济关系被彻底摧毁,为商业资本的拓展腾出地盘。

地理大发现开启人类海洋时代,诱发欧洲对未知世界的无限想象,亦激起对财富的巨大欲望,国与国因利益纠葛而虎视眈眈。新的国际关系,以西班牙为中心向外辐射,各国远交近攻各自取利,现代欧洲秩序正在酝酿成型。

菲利普二世从查理五世手中接下西班牙执政权杖,他生性怯懦,遇事犹豫不决,不如父亲剽悍果断。但在宗教问题上,菲利普二世与父亲同样毫不含糊,相当激进。菲利普二世意识到,显

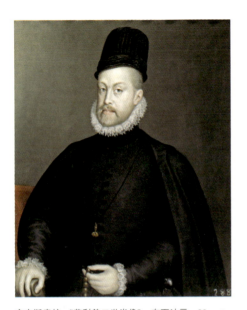

安奎斯索拉:《菲利普二世肖像》,布面油画,88cm×72cm,1565,马德里:普拉多美术馆。
作者是一位来自意大利的女画家。菲利普二世手捏一串念珠,代表着禁欲主义。

摆肌肉恐吓异教徒治标不治本,还得有文化的帮衬,以艺术整顿人心。哈布斯堡王朝欲以文化提振西班牙大公教势力,推出一揽子艺术利好政策,慷慨资助艺术而不拘门派,或收购名家名作,或延揽艺术人才。

查理五世至菲利普二世,是西班牙全盛期。为称霸欧洲,当局用不义之财干戈征战,攻城略地、殖民扩张,极具进攻性。1588年,西班牙无敌舰队被英吉利海军一举摧毁,西班牙由盛转衰,大国地位摇摇欲坠。西班牙国力日亏,从黄金时代退入白银时代,西班牙艺术却由青铜时代直接迈入了黄金发展期。

格列柯客居罗马的6年期间,艺术事业没太大改观,郁郁不得志。就在踌躇之际,克洛维奥朋友圈中有位年轻修士——唐·路易·德·卡斯提拉,是西班牙托雷多天主教首席牧师的私生子,这位仁兄向父亲保举格列柯,格列柯再次启程,去西班牙碰碰运气。

艺术非生活必需品,故较之其他手艺人,艺术家的命运更易受社会环境的操控。拜占庭帝国曾发动一场圣像破坏运动,那时

的艺术家生计艰难,直至百余年后"圣像崇拜禁令"被废黜,这场运动方才收场,艺术家的日子开始好过起来。宗教信仰尚有广阔市场的年代,欧洲教堂林立,大至皇家神学院,小到乡村修道院,不知养活了多少艺术家。教堂既为基督徒提供灵粮,又为艺术家提供活路;既是普通民众的礼拜场所,又是艺术家逞工炫巧的平台。格列柯短暂停留马德里,等待接手官方大型订单的机会,向世人证明自己的才华,但幸运女神并未垂青这位远道而来的克里特画家。唐·迭戈牧师特意关照,格列柯来到托雷多,接到为本地天主教堂绘制《掠夺圣袍》的订单。

西班牙艺术市场有一特殊制度:估价制。委托方与艺术家签订合同并预付定金,待作品完成,由艺术家和委托方各请来两位画师,对作品估价。若双方给出的数目差距过大,争执不下,便请来第三方再行估价;仍协商不成,只好走司法程序,上诉至民事法庭申请仲裁,法官再聘请独立估价师,费用由上诉人自行担负。倘使法院仲裁依然无法解决双方矛盾,当事人就继续上诉,直至强制执行。艺术家与委托方走到这一步,是最糟糕的局面,诉讼期间双方会有无数次妥协,但更多是无数次争执,耗费大量钱财与精力。

教会支付150金币定金后,格列柯开始创作《掠夺圣袍》。作品绘制完毕,格列柯一方估价900金币,教会一方估价228金币,谈判多次未果,双方撕破脸皮寻求司法途径。法庭上,教会方为压低价格,指出作品的种种不妥:首先,三位玛利亚出现于同一场景中,与《圣经》记载不符;其次,一群凌辱基督的恶棍竟然环绕耶稣之上,与教义背道而驰;最后,古罗马士兵穿着现代人服装,有违常识。官司折腾了两年,格列柯最终取酬350金

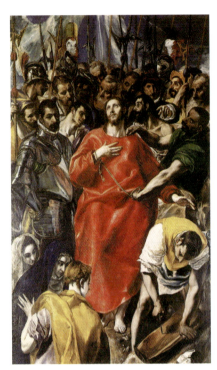

格列柯:《掠夺圣袍》,布面油画,285cm×173cm, 1577—1579,西班牙托雷多大教堂。

格列柯:《圣母升天》,布面油画,401.5cm× 228.5cm,1577,芝加哥艺术学院。

币,与预期价格相差甚远,格列柯也被弄得精疲力竭。这次合作闹得十分不愉快,自然而然,格列柯很长时间再未接到天主教堂的订单。

经这件事一折腾,格列柯的名声反倒打出去了,雇主纷纷登门求画,格列柯进入职业发展的快速时期。

就在格列柯创作《掠夺圣袍》期间,唐·迭戈牧师与格列柯签署一份委托合同,为多明我修道院祭坛创作8件作品。这是格列柯来到托雷多的第一份私人订单。之所以说是私人订单,是因为创作费用由唐·迭戈牧师支付。德·卡斯提拉的母亲,也

就是唐·迭戈牧师的情人，一位富有的女贵族玛利亚·西瓦尔的遗体埋葬于此。

接到新首都马德里埃斯科里亚尔宫的订单，是格列柯的最大心愿。机会终于等到了。1580年，菲利普二世委托格列柯绘制一幅表现圣徒莫里斯殉教的大型作品。据传，莫里斯是古罗马军队将领，首位基督教骑士，朗基努斯之枪的持有者，他率领的底比斯军团6000余将士皆为虔诚基督徒。公元287年，罗马皇帝马克西米安命莫里斯镇压瓦莱斯区的基督徒起义。为拒绝沾染无辜教徒的鲜血，莫里斯与高层将领商议后坚决不从。马克西米安震怒，每天抽杀莫里斯军队十分之一的士兵，莫里斯依然不从，再杀至将士全被处决。

得到官方的重要订单，格列柯自然不敢疏忽，全力以赴投入创作，历时两年。《圣莫里斯殉教》的构图大有样式主义特色。为展现故事的完整性与连贯性，《圣莫里斯殉教》将前景、中景、远景依次分为三组场面：商议、殉道、等待殉道。若详观这幅作品，就会觉得有点不对头。受丁托莱托《圣乔治屠龙》启发，格列柯主次颠倒，反置了叙事：突出协商场面，忽略殉道剧情。无关紧要部分——商议被置于前景，故事的核心部分——殉难被挪入中景或远景。

格列柯不按事件的轻重缓急组织画面，显然不符委托人的初衷，更是违背神学教义：没有体现献身基督的宗教精神。这可是特兰托会议宗旨之一。菲利普二世是众多意大利艺术家的赞助人，具备相当艺术修养，却不怎么喜欢这件绘画，认为此作不会让信众想到祷告。菲利普二世拥有一双优雅的艺术之眼，同时具备一双苛刻的宗教之眼，虔诚的他断言：信仰应在艺术价值之上。

罗慕洛·辛辛那托：《圣莫里斯殉教》，布面油画，540cm×288cm，1583，马德里：埃斯科里亚尔宫。

格列柯：《圣莫里斯殉教》，布面油画，1580—1582，445cm×294cm，马德里：埃斯科里亚尔宫。

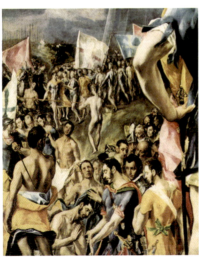

（格列柯的《圣莫里斯殉教》局部）

圣多明我修道院祭坛。现祭坛上的作品皆为复制品。

格列柯一反常态的画面处理,加上不合时宜的裸体,令委托人不悦,菲利普二世如约兑付重酬,但并未将画作放至本该挂放的位置。更令格列柯郁闷的是,菲利普二世另请一位来自佛罗伦萨、享誉西班牙画坛的宫廷艺术家辛辛那托,创作一幅同题材作品。格列柯的这件作品另作他用——为适应建筑结构,其画面顶端的弧形竟被硬生生裁去。

以今日视角,格列柯的最大特点是拉长变形的人体。在当时看来,格列柯最令人匪夷所思的是过去与现在的错置,历史事件被处理为当下发生的事件。为更"真实地"表述历史,让观众有

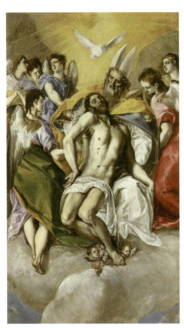

格列柯:《圣三位一体》,布面油画,300cm×179cm,1577—1578,马德里:普拉多美术馆。

米开朗基罗:《圣殇》,大理石雕刻,1550—1561,佛罗伦萨大教堂歌剧博物馆。

身临其境的现实之感,格列柯不惜混淆时代,让画中的古人穿上现代服饰,譬如《圣莫里斯殉教》《圣马丁与乞丐》分别描绘的是公元3、4世纪的两位圣徒,却穿上格列柯时代的盔甲。《奥尔加斯伯爵的葬礼》实际发生于14世纪初,却被处理为16世纪末的葬礼:圣人与牧师的镶嵌金边的华丽法袍,是地地道道的现代款式;被圣徒托起入殓的主角奥尔加斯伯爵,则身披16世纪的全副铁铠;前来吊唁的哀悼者,均着西班牙当时流行的黑衣白领贵族装束。作品《圣家族》《掠夺圣袍》都有此类问题。试想一部当下热播的电视剧,演员穿戴汉唐服饰,却演绎现代都市爱情剧或家庭伦理剧,是一件多么无厘头的荒唐事。

格列柯:《圣马丁与乞丐》,布面油画,193.5cm×103cm,1597—1599,华盛顿国家美术馆。

毕加索:《牵马的男孩》,布面油画,220.6cm×131.2cm,1905—1906,纽约现代美术馆。

多空间、多视点亦是格列柯作品的一大特色,譬如《掠夺圣袍》置准确透视于不顾:前景四人,俯瞰高视角;基督及人群,正面低视角,画面统一性不复存在。对于看惯了图像拼贴的现代人而言,不会感觉异样,但对于16世纪习惯了严守透视规则绘画的观众来说,忽然面对此作,总会多少不适。

真正使格列柯蜚声西班牙画坛的是《奥尔加斯伯爵的葬礼》。此作人物众多,场景复杂,构图极有难度,却不繁琐、不花哨。与《圣母升天》一样,画家取双层布景法,将画面巧妙切割为两隅空间,叙事自下而上节节延展:下半部为隆重的葬礼仪式,以

格列柯：《圣母升天》，木板蛋彩，62.5cm×52.5cm，1567年之前，希腊塞洛斯圣母教堂。

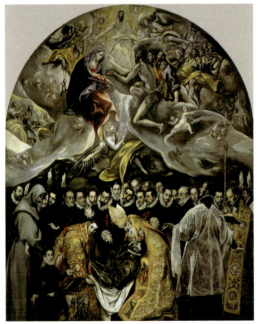

格列柯：《奥尔加斯伯爵的葬礼》，布面油画，460cm×360cm，1586—1588，托雷多圣多米教堂。吊唁者当中有格列柯本人和儿子，以及好友科瓦鲁维亚斯。

(格列柯的《奥尔加斯伯爵的葬礼》局部)

垂直线与水平线制造静态感，凸显肃穆的死亡气氛；上半部为伯爵被云团托举、蒙召进入天国的景象，运用富有律动感的漩涡状云卷，彰显神秘莫测的永生之境。双层布景法是格列柯于克里特时期的惯用构图法，将实在的物质世界与非实在的灵魂世界纠结为一体。

《奥尔加斯伯爵的葬礼》融欧洲艺术之精，对拜占庭的图式、威尼斯的色彩、佛罗伦萨的造型、佛兰德斯的群像均有汲取。画面有两位直视前方的人物，分别是画家本人和画家之子豪尔赫·曼努埃尔。曼努埃尔手指地上发生的奇迹：圣斯蒂芬和圣奥古斯丁从天而降，抬着伯爵必朽的肉身；几位吊唁者眼神朝上，目击天上发生的奇迹：死亡摆脱尘世的束缚，伯爵的灵魂漫游天国，被圣徒环绕，赤身裸体地接受基督的审判，众圣徒中端坐着年逾花甲的菲利普二世。格列柯以画中人物的手势和眼神，将观众目光引向两桩正在发生的神迹。他以多视点营造多空间，将古代与现代错置，将尘世与天国并置，实际表达的是三重世界（古代、现代、天国）和三种时态（过去、现在与未来）。

大公教堡垒西班牙，挣扎于宗教的峻厉与世俗的繁华，因掠夺大量美洲金银而暴殄天物，一副纸醉金迷的暴发户派头；亦因宗教氛围浓郁，是反穆斯林、反宗教改革的排头兵，为圣战而迷狂。两极张力形成颇为怪异的社会景观。

格列柯是西班牙的小小缩影，在世俗与宗教之间游走着。格列柯的作品一副惨相，本人也是一脸苦相，阴森悲戚，仿佛精神苦闷得很，其实他的生活喜气洋洋、其乐融融。

格列柯从威尼斯艺术家那里获益良多，亦学会了威尼斯人的高消费，却没有学会他们的理财本事。"宁可贫穷死去，也不可变

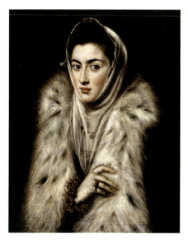
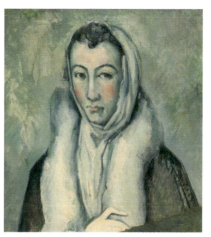

格列柯:《穿貂皮大衣的女子》,布面油画,62cm×59cm,1577—1580,格拉斯哥美术馆。此作被认为是格列柯妻子肖像。

塞尚:《穿貂皮大衣的女子(仿格列柯)》,布面油画,53cm×49cm,1885—1986,私人收藏。
与格列柯一样,塞尚与模特儿费奎特·霍顿斯长期同居,育有一子;在儿子出生14年后,塞尚与霍顿斯登记结婚。

得庸俗",这是格列柯的夫子自道。格列柯生活铺张,相当讲究排场(比如租赁豪宅,常聘请乐队为家人助兴)。很快,因开销巨大入不敷出,濒临破产边缘,以致生命最后几年连房租都交不起。哈尔斯、伦勃朗皆不善理财,皆老无所依,于贫病中孤独死去,而威尼斯艺术家要精明许多,早早做好未来的规划。

格列柯从克里特岛来到威尼斯,再负笈罗马,又到达马德里,最后定居托雷多,成了小地方的大画家。随着声名鹊起,不得不成立工作室,雇佣助手应付不断涌来的订单,画坊一派繁忙景象。若说杨·凡·艾克等于根特,丁托莱托等于威尼斯,柯雷乔等于帕尔马,鲁本斯等于布鲁塞尔,维米尔等于德尔夫特,那么格列柯便等于托雷多——欧洲许多城市都有属于自己的荣耀:一两位足以傲人的艺术家。

格列柯终身未婚，与一位客栈老板的闺女长期同居，育有一子。儿子后被任命为祭坛画总监，这为格列柯带来不少订单。经济困窘迫使格列柯大量接活儿，以至1614年他过世时，留下一堆未及完成的订单。

剽窃惯犯

1570 年，格列柯离开威尼斯，一路南下，迷上了样式主义画家柯雷乔和帕尔米贾尼诺的作品，惊叹于柯雷乔笔下的抹大拉玛利亚，称赞帕尔米贾尼诺"像是生来只为以画笔描绘修长、匀称和优雅的身形"。格列柯格外推崇帕尔米贾尼诺，以至画作再三引用帕尔米贾尼诺的人物造型。

格列柯的生涯沉浮不定，其艺术亦可谓大器晚成，他定居托雷多 10 年后，才真正进入成熟期。之前的作品尚欠练达，略显粗疏，画面结结巴巴，且多多少少有似曾相识之感，晃荡着前辈大师的影子。克里特时期的《耶稣受难四景》，由多幅丢勒版画拼贴而成；威尼斯时期的《耶稣下葬》，分别取自帕尔米贾尼诺、丁托莱托和提香；罗马时期的《净化圣殿》，糅合米开朗基罗、拉斐尔、提香、委罗内塞和丁托莱托的绘画元素；即便托雷多时期，为圣多明我修道院绘制的祭坛系列，也窃取前辈大师——《圣母升天》构图来自提香同名作品，《圣三位一体》造型分别取自米开朗基罗、丢勒和丁托莱托。格列柯程度不等地抄袭他人，甚至饥不择食地剽窃二流艺术家科埃略的三流之作。他的创造力依然沉睡着，尚未破茧，尚未蜕变。直至 1588 年创作出《奥尔加斯伯爵的葬礼》，格列柯才自成一家，独特的风格开始张扬，令样式主义焕发新的生命。此时的他，已近半百。

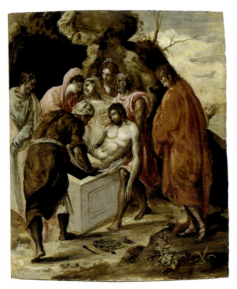

格列柯:《基督下葬》,木板油画,51.5cm×43cm,1560年代后期,希腊国家美术馆。

格列柯:《洛雷纳红衣主教》,布面油画,202cm×117.5cm,1572,苏黎世美术馆。

　　格列柯倒也实在,作品《基督净化神殿》右下方干脆画上提香、米开朗基罗、拉斐尔头像,以示敬意。虽没有画上丁托莱托,但格列柯受益于丁托莱托最多,"剽窃"无疑是其中一招。格列柯不曾受业丁托莱托,但尊其为师,坦承丁托莱托对自己影响最甚,就连风格也学得有模有样,譬如《基督治愈盲者》(纽约大都会艺术博物馆版),长期被视为丁托莱托的作品,直至1858年才确认出自格列柯之手;再如《洛雷纳红衣主教》,长期被归入丁托莱托名下,直至1978年才确认是格列柯的亲笔之作。

　　有则趣闻:丁托莱托一位弟子将作品廉价卖给画商,丁托莱托闻知,十分生气地扇了弟子几个耳光:"你怎么可以这样贱卖画作!"格列柯儿子代父签订一份委托创作,格列柯看过合同后气得浑身发抖,抡拳将儿子一顿痛扁:"价钱太低了,连成本都不

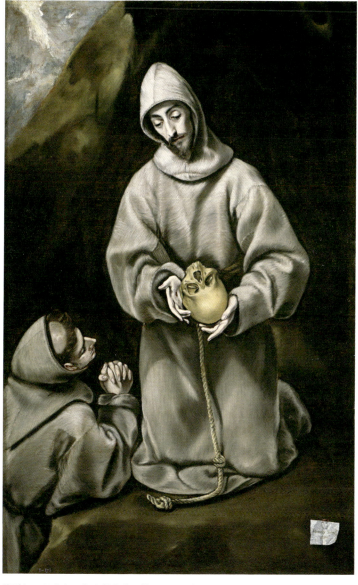

格列柯:《圣弗朗西斯和教会弟兄莱昂沉思死亡》,布面油画,160cm×163cm,1600—1614,马德里:普拉多美术馆。

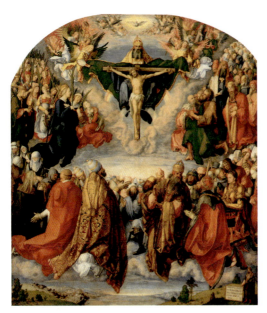

丢勒:《圣名之崇拜》,白杨木板油画,135cm×123.4cm,1511,维也纳艺术史博物馆。

格列柯:《圣名之崇拜》,布面油画,140cm×110cm,1578—1579,马德里:埃斯科里亚尔宫。

贝克曼:《对圣名之崇拜的研究》,布面油画,89cm×67.5cm,1907,私人收藏。

够。"无论从哪方面讲,丁托莱托精神最直接的继承人,便是这位克里特艺术家。

剽窃惯犯格列柯,不仅剽窃他人,还自我剽窃。他几乎件件作品都有复制品,《耶稣受洗》《治愈盲者》至少3幅;《圣马丁与乞丐》《吹炭点烛的男孩》至少5幅;《净化圣殿》至少6幅;诸如《圣彼得与圣保罗》《抹大拉的忏悔》《圣杰罗姆的忏悔》《圣弗朗西斯的圣痕》等都有或多或少的复制。

这也怪不得格列柯,自我复制是彼时的通行做法。西班牙具有悠久的圣像画传统,特兰托宗教会议重申尊圣之后,天主教区再度掀起圣像画时尚,每家每户都要张挂至少一幅以作家庭守护神。圣像相当于传统中国的门神一样普及,即便贫困家庭也要想方设法弄来廉价复制品,而不在乎是真是假、出自谁手。格列柯

提香：《抹大拉玛利亚的忏悔》，布面油画，106.7cm×93cm，1555—1565，洛杉矶：保罗·盖蒂艺术中心。

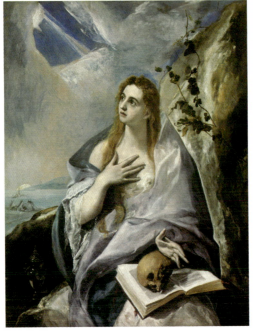

格列柯：《抹大拉玛利亚的忏悔》，布面油画，156.5cm×121cm，1576—1578，布达佩斯美术馆。

在克里特学到的圣像画技法,有了用武之地。

圣像画受宗教规则和社会趣味的严格管辖,具有约定俗成的范式,某些类型的圣像样本一旦颇受市场欢迎而流行开来,部分画铺便瞄准商机,流水线作业模式应运而生,形成相当规模的产业链。当然这属于低端绘画市场,大牌艺术家不屑于此。名家之作供不应求,而这些艺术家应酬繁多、俗务缠身,无暇创作而难以顾及每位高端客户的需求,自我复制实为不得已之举,如提香、卡拉瓦乔、丁托莱托、鲁本斯等艺术家都干过这样的营生。不过,格列柯确实过分了点。《掠夺圣袍》虽令委托方不满,却大受好评,客户纷纷上门求购,以致复制品达17件之多。《圣彼得的眼泪》复制品不下20件,这些仅仅是流传在世的,尚不包括那些早已遗失的。《白布上的圣容》更是数都数不过来。

格列柯:《圣彼得的眼泪》,布面油画,36.88cm×29.63cm,1600—1605,华盛顿:菲利普斯收藏馆。

格列柯:《圣彼得与圣保罗》,布面油画,116cm×91.8cm,1590—1600,巴塞罗那:加泰罗尼亚国家艺术博物馆。

登门求画者实在太多，自然而然很多并非格列柯亲笔之作，而出自工作室的助手。譬如，圣弗朗西斯是托雷多地区的流行题材，格列柯绘制了上百幅圣弗朗西斯肖像（《圣弗朗西斯和教会弟兄莱昂沉思死亡》尤为著名，留存在世的竟达40余幅），但真正出自画家之手的不过20幅。丁托莱托为占领市场，声称："可用复制品的价格买到我的原作。"格列柯则以行动证明不比老师逊色，竟可以用原作的价格买到复制品。

格列柯剽窃成性，不断重复自己的画作，大量复制和自我抄袭，在前辈艺术家那里不可想象的，但在当代艺术家这里倒是见怪不怪。模仿、复制、挪用、拼贴等后现代主义花招，在格列柯这里早就被玩过了一遍。若说格列柯是后现代艺术先驱，过于矫情，自觉地运用与不自觉地运用，还是有质的区别。

艺术家以手中的刷子或凿子换取荣誉与地位，可是在没有什么知识产权意识的年代，原作与复制品是一笔糊涂账。威尼斯大画家贝里尼行情火爆，命学徒复制了许多本人作品，均署上贝里尼的大名，贝里尼本人亲手完成的画作，反倒屡屡出现没有签名的情况。买家似乎也不大在意作品是否有本人签名，开开心心就将作品从画铺里拎走，却为后来的鉴定理下不少隐患，亦为艺术品拍卖与博物馆收藏遗留一大堆困扰。比如作品《诸神的盛宴》(1514)签名贝里尼，其实由提香代笔完成，再由贝里尼稍加润色。又如达·芬奇《岩间圣母》，现存两幅，分别藏于卢浮宫和伦敦国家画廊，各方都千方百计挖掘资料证明自己的才是真迹，对方的为赝品或复制品。

除了自我复制，另一种复制形式——被他人复制出于以下几种意图：或以学习目的而临摹名家名作，或应客户的居家装饰之

达·芬奇:《岩间圣母》,木板油画,199cm×122cm,1483—1486,巴黎:卢浮宫。

达·芬奇:《岩间圣母》,木板油画,1189.5cm×120cm,1491—1508,伦敦国家画廊。

需而仿制名家画作,或因利益驱动而盗用艺术家之名伪造作品。就伪造作品而言,最为传奇、最富争议者非荷兰画家凡·米格伦莫属。他原本一介失意画家,被批评家接连打击后心灰意冷,转行做起了艺术品生意。二战期间,米格伦将一幅维米尔作品高价卖给纳粹头目戈林,战后因此被捕受审。面临重刑惩处的他,情急之下道出这件维米尔作品出自本人之手,并当即现场示范了一幅,以证明自己所言不虚。待真相大白后,米格伦竟被荷兰爱国人士抬到民族英雄的高度——以伪作要弄了纳粹分子,实在解恨。米格伦仿制过诸如哈尔斯、德·霍赫、博斯等名家之作,终以伪造维米尔作品扬名天下,其高超而精妙的伪造技巧骗过了世界顶级鉴定专家,一些知名美术馆所藏的维米尔画作(如华盛顿

国家美术馆的《女孩与长笛》《戴红帽的女孩》),很可能也是米格伦精心制作的"产品"。画作只要出自艺术家本人之手,无论复制多少幅,都可视为真迹;大师的画作只要被他人临摹或复制,无论出于什么目的,皆属赝品或伪作。奇怪的是,大师的临摹品——如萨尔托临摹的拉斐尔《教皇莱奥肖像》,鲁本斯临摹的达·芬奇《安吉里之战》,德加临摹的普桑《遭劫掠的萨比奴女人》,马奈临摹的德拉克洛瓦《但丁之舟》——则属真迹,实乃不可多得的珍品。于是就引出一个有意思的话题:假设若干年后,世人发现米格伦也是一位被遗忘的大师,那么出自他笔下的那些仿制品,究竟算是伪作还是杰作?

米格伦伪造的维米尔作品

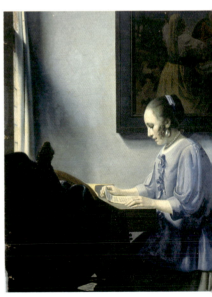

米格伦伪造的维米尔作品

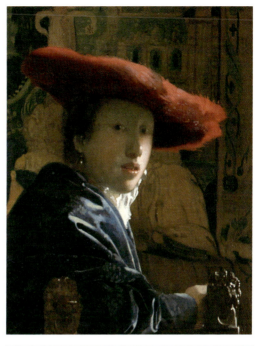

维米尔:《戴红帽的女孩》,木板油画,22.8cm×18cm,1665—1667,华盛顿国家美术馆。
疑似米格伦的伪作。

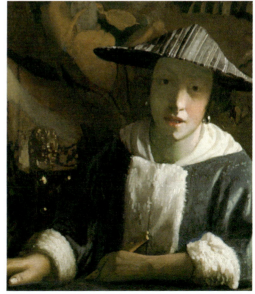

维米尔:《女孩与长笛》,布面油画,20.2cm×18cm,1666,华盛顿国家美术馆。
疑似米格伦的伪作。

时代的痉挛

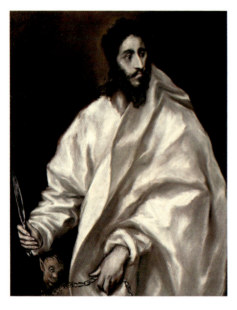

格列柯:《圣巴萨罗穆》,布面油画,100cm×80cm,1610—1614,托雷多:格列柯美术馆。

格列柯的创作多以宗教为主题,颇为严肃,但其笔下的圣人都是一些痛苦而亢奋的"病人"——修长的身材,纤细的手指,诡异的表情,抑郁的眼神,一副憔悴、敏感、冷峻的模样。这些"病人"仿佛沉浸于幻觉,被狂热的宗教信仰引领着、控制着,身体沐浴在圣灵的光照中,精神却被与生俱来的七宗罪苦苦折磨着。

丁托莱托与格列柯同为超现实的样式主义大师,构图气势

恢宏，笔触汪洋恣肆，前者是实用主义，展现的是感官愉悦；后者是神秘主义，描绘的是精神幻象。二人所处社会环境迥异，威尼斯宗教氛围寡淡，自由、开放、包容；而托雷多作为西班牙的故都，商业繁荣、制造业发达，即便迁都后仍持续长期的旺盛活力，但是，其作为西班牙公教大本营，宗教氛围极为阴森，严格的禁欲主义与迷狂的神秘主义并行，异端裁判所这一令人毛骨悚然的专政机器更是闻名于世，动辄将异端处以火刑。

1478 年，西班牙宗教裁判所成立；1481 年，首次审判在塞维利亚启动，烧死 6 位犹太人；直至 1834 年，宗教裁判所才被取缔。300 多年间，3.5 万人被活活烧死，近 20 万人惨遭酷刑，20 万人被剥夺一切权利，29 万人服苦役，500 万人被流放。每一次火刑仪式，都是一次隆重庆典，围观群众亢奋不已。1559 年，托雷多实施 5 次火刑，其中 3 次由菲利普二世亲自坐镇主理。

宗教改革所引发的宗教分裂，其政治后果是教权反而集中

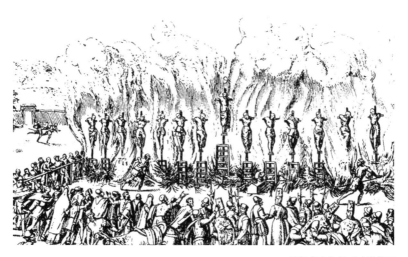

1559 年 5 月 21 日火刑场面

弗朗西斯科·里齐:《对异教徒判处火刑》,布面油画,277cm×438cm,1683,马德里:普拉多美术馆。

了,王权亦扩容膨胀了。为了西班牙的光复,为了维系所谓的"血统纯正",王权与教权恢复古老的"双剑论",联手驱逐犹太人、摩尔人和新教徒,取缔留学,查禁书籍,打压异端思想,强化圣三位一体的正统信念。政治统一的前提是宗教的统一,为彻底铲除"邪恶势力",菲利普二世任由手下胡作非为,默许官兵烧杀掳掠的非人暴行。

安特卫普,16世纪欧洲金融中心;托雷多,17世纪欧洲宗教重镇,社会被神权政治操控,一片肃杀之气。与之相应,同尼德兰绘画极端的世俗风格不同,西班牙绘画是形而上的,极端意识形态化的。

西班牙绘画严谨肃穆、安分守己,格列柯则不拘泥成规与成见,作大胆的变形处理,以神经质的笔触表现神经质的形象,笔下人物多为扭曲病态。如此不得法式的怪异杂乱之作,居然被保

守的托雷多人接纳,该如何解释?

提升信众对基督的信仰,是宗教绘画的全部目的。16世纪中叶,为应对宗教改革压力而召开的特兰托宗教大公会议,为艺术制定如下准则:艺术服务于教会,作品"清晰、简约、易于理解",艺术家"务必按照宗教博士提出并被教会毫无异议完全接受了的思想题材来作画,无论在内容、表达方式或其他方面都无需再做修改"。艺术不是用来赏析的,而是激励人心的,以作品扰动民众的信仰神经,"燃烧起对彼岸的神秘憧憬"。特兰托会议有点像延安文艺座谈会,为艺术的性质定下基调。新教区的丢勒,也对特兰托会议精神心悦诚服,同样认定"绘画为教会服务"的宗旨。

特兰托会议断言"追求艺术完美将导致浮华习气,学习古典艺术将助长异端思想"。这或可解释格列柯作品的不完美和粗糙感,以及为何不画古希腊罗马神话题材,而一辈子都围绕圣书做文章。格列柯的绘画紧随宗教命题,但作品除了与"浮华"无涉,与"异端"无缘,其画面无论哪一元素,都与特兰托会议宗旨全然不搭。不过,格列柯作品可能更符合大公教要义与福音书精神。饱贮激情的笔触,洗练概括的造型,大胆无忌的用色,即便暖色调也散发着凛冽寒光,透露着凝重、沧沛、孤寂之感,这足以引发信众内心最隐秘的宗教情绪,使其为之心醉和神迷。

格列柯作为西班牙绘画第一人和样式主义最后一位大家,将西班牙绘画带入黄金时代。撇开一两件繁复的大型绘画,格列柯绝大多数作品构图简约,结构精练,要言不烦。

前述丁托莱托一章曾提及样式主义的特征:仿前辈大师手法而失其精髓,过分造作流于不自然,风格至上且趣味古怪等。但

格列柯:《红衣主教》,布面油画,194cm×130cm,1600,纽约:大都会艺术博物馆。

丁托莱托:《圣殇》,布面油画,108cm×170cm,1563,米兰:布雷拉宫美术馆。

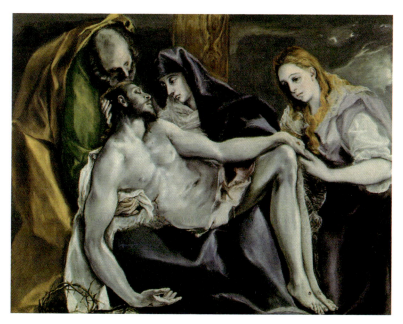

格列柯:《圣殇》,布面油画,120cm×145cm,1587—97,巴黎:斯塔维洛斯·尼阿乔斯家族收藏。

样式主义内涵复杂、流派甚多。就地域而言，既有南方样式主义，又有北方样式主义（瓦萨里《大艺术家传》第三部收录的几乎都是南方样式主义艺术家，凡·曼德尔《画家之书》收录的几乎都是北方样式主义艺术家）。就个案而言，既有丁托莱托式的"魔幻派"样式主义，又有格列柯式的"神秘派"样式主义，这二位的作品固然分享了样式主义的经典特征，但不落窠臼，因绘画特色过于另类，很难确切归入某一特定的样式主义时期。刨去几位优秀艺术家，样式主义在整体上（比如造型、技法、构图等方面）不及前辈大师，将其看作文艺复兴艺术的颓靡与败坏并不为过。但样式主义所创造的视觉经验于文艺复兴艺术显然是陌生的。样式主义是矛盾的结合体，既是文艺复兴艺术的衰落，又是对文艺复兴艺术的反动。说它衰落，多因其以"程式化"因循沿袭；说它反动，多因其以"图式化"求新求异。格列柯猛烈抨击米开朗基罗，但他本人恰恰是米开朗基罗的忠实追随者。

中年米开朗基罗脱离清晰、稳重与自然，晚年作品一反文艺复兴艺术常态，尤令人费解。比如雕塑《朝》《暮》《昼》《夜》中人物身体大幅扭曲，早先被视为经典的造型不见了。米开朗基罗为《夜》这件作品写下沉痛悲怆的句子："只要世上还有苦难和羞辱，睡眠就是甜蜜的，能成为顽石，那就更好。一无所见，一无所感，便是我的福气。别惊醒我，说话轻些吧！"

样式主义的年代正当多事之秋。罗马之劫、瘟疫蔓延、教会危机、宗教战争等一系列社会动荡接踵而至，文艺复兴的乐观精神被摧毁，世人所期待的文明进步并未如约兑现，社会普遍产生迷茫感和危机感。样式主义画家更是命运不济，罗索服毒自杀，波利多罗被自己的学徒谋害，帕尔米贾尼诺沉迷炼金术而走火入

米开朗基罗:《夜》,大理石雕刻,1524—1531,佛罗伦萨:圣洛伦佐教堂。

魔,死于神经错乱……一个乐观主义时代过去了。

> 我以往那空洞而快乐的艺术之爱将如何
> 当肉体及灵魂的双死渐进
> 前者我已确信,后者乃是惘惘的威胁
>
> 无论绘画或雕塑皆不再能让我灵魂安宁
> 期盼着十字架的神圣之爱
> 以张开的双臂拥我入怀

这是晚年米开朗基罗的一首诗,对毕生追求的艺术事业,看似疲惫厌倦,有点万念俱灰的意思,从艺术退守宗教,以求心灵的安顿。生活中的米开朗基罗是一位虔诚的天主教徒,艺术上的米开

朗基罗则是一位地道的新柏拉图主义者。耶路撒冷（神学）与雅典（哲学）这两股冲突的思想力量持续困扰着米开朗基罗。但对肉身与灵魂的关系，《圣经》教义与柏拉图学说高度重合。基督教以为身体虽是神的圣殿，但没有灵魂的身体是死的；柏拉图相信身体是灵魂的牢笼，是虚幻的，没有自在性，灵魂才是实在的，对身体拥有绝对主宰权。青年米开朗基罗有的是艺术野心，奋力追逐艺术外观的完美，所谓的神圣宗教题材，只是一枚无实质内容的空壳。可愈到晚年，米开朗基罗愈发现即便艺术形式再怎么完善，仍不足以充分调遣精神的能量，完美的形式反而阻碍艺术意志的自由飞翔，一如卑微的躯体阻碍灵魂的外溢与升华。这正是新柏拉图主义者普罗丁的美学观——"形式完美不能被视为艺术的完美"。

普罗丁将艺术比喻为一架梯子，攀登上去后方能看到更高级、更深刻的美。神圣之物并非物质实体，它隐藏在宗教最深处，既然宗教艺术的目的是唯一且明确的，是通向信仰之路不可或缺的，那么唯有顺着艺术的感性外观不断向上攀爬，方可抵达使性灵充盈的信仰根柢，领悟活着的"神之德性"。

神圣的美不同于世俗的美，普罗丁相信"美来自某

米开朗基罗：《龙达尼尼的圣殇》，大理石雕刻，1552—1564，米兰：斯福萨城堡。

种理念，而这种理念是从神的形态中派生出来的"。于是乎，米开朗基罗曾笃信不疑的艺术观念发生动摇，开始对艺术大做减法，作品不再诉诸情节，不再经营细节，不再讲究形式的完美，不再遵循神圣不可侵犯的古典规范，由经验走向超验。"米开朗基罗在临终之时终于厌恶了文艺复兴艺术，厌恶了对自然的模仿和对自然的在形式上理想化的风格。他也摈弃了纯客观的世界观，认为心灵的情感与体验，比忠实于感官知觉对于艺术更加重要。"（德沃夏克）

样式主义的始作俑者，正是米开朗基罗本人。米开朗基罗被奉若神明，作品成了绝世超伦的不易之典。米开朗基罗的"影响是可怕的"，沃尔夫林说："所有的美都按他的作品的标准来衡量，曾是特殊和个人环境产物的艺术变成了普遍的风格。"那些一度确凿不移的古典法则，被晚年的米开朗基罗持续敲击，为新艺术的挤出凿开缺口，样式主义画家从这一缺口中突围。

米开朗基罗的作品为样式主义提供了示范效应，但众多样式主义艺术家只顾及米开朗基罗作品的外观，而漠然于其内在的精神性根柢。格列柯不同，他抓住了米开朗基罗后期作品所隐含的形而上力量，逾越外在的经验，步入内在的体验，从而迈向恍惚的超验。格列柯对作品不断简化处理，以纯然的生命直观领略着信仰的世界，以非实体性的形象探寻着启示的力量，其作品获取了灵性的支持。丁托莱托后期与米开朗基罗有类似的风格变换，从明亮色彩转向黯淡而干涩的深灰色调，画面沉郁顿挫。格列柯步两位前辈后尘，调取米开朗基罗"对形体表现的自然主义"，袭用丁托莱托"反自然主义的色彩与构图"。他从两位前辈那里获益良多，但又快步赶超，实现对绘画语言的转换与提升。

格列柯作品由图像叙事走向对绘画自身的淬炼,不再纠结于如何编织故事情节,而是关注如何制造振奋人心的视觉效果以撩拨观众的宗教心理体验。他将文艺复兴的通用绘画语汇改译为特殊的宗教绘画方言,超越感觉、超越知性,夸大情绪性反应,描绘的是感官无法感知、理性无法解析的灵性世界,在不可能中挖掘可能性,在不可见中挖掘可见性。格列柯批评米开朗基罗《最后的审判》不够优美,可是他自己的作品光怪陆离,同样无美感可言。格列柯删除了文艺复兴绘画所提供的视觉愉悦,强化了宗教艺术所要求的经验与超验之间的紧张。宗教主题在格列柯的画

格列柯:《基督在客西马尼园祷告》,布面油画,104cm×117cm,1590,西班牙托雷多美术馆。

面中被移植入观众内在的精神体验，因而格列柯的绘画与米开朗基罗晚期的作品一样，被赋予神学性维度，是"对形而上的完成"。艺术家不可能没有信念，但所持信念恰恰首先需要自我质疑、自我清理。

若严格按文艺复兴绘画的技术派眼光评判，从技法、造型、色彩、构图、命意等角度，格列柯均不及前辈大师。其绘画尚欠火候，用笔松散，色彩青涩，造型略显几分笨拙、几分稚嫩甚至几分滑稽。他以近乎业余的水平，认认真真描绘着圣母、圣子、圣徒。但他的伟大或说可贵气质在于以新手法表现老故事，用画笔充分挖掘纯粹的内心视象，以虚幻的场景回应真切的宗教热忱。

被启蒙运动开导过、调教过的现代人，对宗教绘画提不起半点兴致，更难理解西班牙近乎疯狂的宗教情感（诗人素以崇尚自由著称，但西班牙数位著名诗人纷纷罩上黑袍做起了修士，弥撒时受圣灵感召竟然昏厥，其中一位还加入异端裁判所，当上了不苟言笑的宗教大法官）。西班牙国力日衰，宗教却愈盛，可谓奇观。佩夫斯纳写道："新教抛弃了老教义，而老教义反过来焕发出青春，反宗教改革使它恢复了往昔的战斗精神。在宗教战争的那几十年里，在圣依纳爵和圣德肋撒所处的那些年代里，西方的灵魂从未如此这般地自我拷问，如此这般被撕碎、割裂……表现了这个时代的痉挛。"这种狂热的宗教激情在戈雅时代依然势头旺盛，戈雅作品中亦多有反映。

若设身处地思及神秘主义盛行的年代，格列柯有点不正常、近乎神经质的造型，虽存于荒诞，却与当时社会氛围一拍即合。他的作品是样式主义与西班牙宗教环境嫁接而产生的"适应性

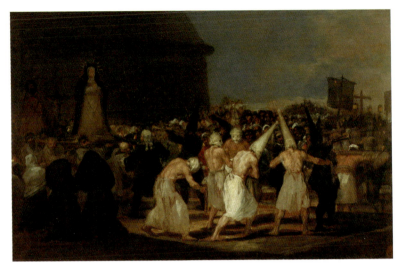

戈雅:《耶稣行刑日的鞭笞》,布面油画,46cm×73cm,1812—1814,马德里:圣费尔南多皇家艺术学院。

变异"。

 古典艺术的创作意图、创作态度不同于今日,其所处语境及所面对的观众,亦不同于当下。现代艺术的立场是为艺术而艺术,以制造逆论为能事,古典艺术则具有相当的实用功能,如教化功能(如福音见证)、记录功能(如皇室画像)、传播功能(如军功战绩)。所谓的审美功能,在古典艺术那里只是附带功能。换言之,古典与现代艺术最大区别不在绘画形式,而在绘画动机。

 由于反宗教改革的迫切需求,艺术的美学功能进一步被削弱,宣教功能反而被极大充实——或吸引信众,或强化信仰——既然提升宗教影响力是对艺术的唯一要求,反而可以对绘画没那么多苛刻讲究。因而,从另一方面看,在宗教森严的年代,恰恰是宗教解放了绘画,使绘画脱离严谨规范的文艺复兴大传统,任由艺术家自由发挥。格列柯运笔气势开张、飞动舒展,摈弃巨细

无遗的写实,而引入抒发情怀的表现,以猛烈的情绪有效培育(甚至煽动)观众的虔诚信仰。这比任何完善的绘画技术(如对画面的精雕细琢)更能产生深刻的宗教性。宗教主题在格列柯这里不是被贬抑了,而是被超越了,不断向上升腾。

头身比例1:10(甚至1:12)是格列柯心目中的理想人体,故修长瘦削的形象是其经典造型。卡拉瓦乔与格列柯皆为宗教绘画的高手,一是自然主义者,一是神秘主义者。卡拉瓦乔的人体虽然粗暴、血腥,却是自然的,汁液饱满;格列柯的人体则是憔悴的、困苦的,面色苍白、形容枯槁而略显古怪,虽不正常不自然,但一点都不做作,落落大方。

四分之三侧面,头部略抬、眼神朝上而泪汪汪,一副楚楚可怜、优柔寡断的索然无辜样子,是格列柯的标志性造型。格列柯大处落墨、小处精耕,工于表现隐微的肢体语言,尤擅长对手的描绘:纤细而优雅——或手放胸前,若有所悟状,或双手张开,神思恍惚状——如同面部,细腻的手势被赋予了丰富表情。

格列柯笔下的人物神态悲戚,满面难以排遣的抑郁之情,举止扭捏而夸张,身体因宗教热忱而病态地痉挛着、抽搐着,但即便画面人物的表情冷峻,也掩饰不了其内心的炽热。《第五封印》最具代表性,这是一幅图解《圣经》之作。格列柯以意识流手法惨淡经营画面,圣约翰双目仰望天国,两臂高举、蹬地喊天,声嘶力竭地疾呼神之正义的莅临;远景的人物姿态怪诞,歇斯底里,仓皇失措。幽灵般的光线划过天际,跳跃性的笔触强化画面火焰般的律动感,神秘光线与扭曲人体彼此呼应,一派末日凄惨景象跃然而出。格列柯以缭乱而冷涩的笔调,表呈不可遏制的不安感与幻灭感,悲怆之色形之于画布。观众在作品前,获取了超现实

格列柯:《抹大拉玛利亚的忏悔》,布面油画,118cm×105cm,1605—1610,私人收藏。

格列柯:《基督抗十字架》(局部),布面油画,105cm×79cm,1580,纽约:大都会艺术博物馆。

的精神体验，但首先感受到的是恐惧与战栗。要知道，在没有视觉科技的年代，绘画作为屈指可数的奏效手段，最能撩动教徒脆弱而敏感的信仰神经。

格列柯极不讲究光线来源，尤其不喜自然光，即便白天也用布帘阻挡户外的明亮光线，其理由是不能让外在的光线妨碍内在的光明。光，在卡拉瓦乔那里是造型的结构性要素，在格列柯这里则是烘托画面神秘感的精神性因素。与诸如乔尔乔内、提香等威尼斯画家的光线柔和、色彩富丽堂皇相反，格列柯的作品笼罩在颤动的半灰调子中，突兀闪现几处高光，画面显得异常刺目凌厉。其作品根本不考虑光线的统一问题，因而对光线的处理极不真实（搞不清楚是白天还是夜晚）。在他看来，重要的是光线所能制造的奇幻效果，而非透视错觉。格列柯以生猛笔触，将扭曲的形体融入了光与色的混沌之境，构成了虚实相生的奇幻景致，画面恍若幽灵，难以区分是内心的幻象还是外在的异象。

与文艺复兴画家的疏朗不同，在天空的处理上，格列柯凝重、幽邃而阴鸷。其代表作《托雷多风景》中，画面乌云压顶，有种山雨欲来之感，一道道闪电般的金属光芒刺破云层，照亮高耸的铅灰色建筑。即便本来葱绿色的植被，在纷乱光晕的罩染下都显得格外消沉压抑。整幅画面斑驳、灰颓，其阴森色调犹如梦魇般的启示录场景，现实感烟消云散，被神秘光线吞噬了，令人冥然可畏。格列柯以崎岖的艺术手法，为托雷多这座宗教之都绘制了一幅"灵魂性的肖像"。

好的绘画，其第一印象不是画了什么，而是画面传达的一种感觉、一种心绪，甚至是一种音乐般的节奏。格列柯无疑做到了，且做得很到位。其作品不只是简单转译信息（《圣经》故事），而

格列柯:《托雷多风景》,布面油画,121.3cm×108.6cm,1596—1600,纽约:大都会艺术博物馆。

是营造氛围,激发心理感应。

格列柯的艺术是激励人心的,但首先是不可思议的。他凭借神秘主义直觉,以无限的绘画热情反复挖掘有限的宗教题材,并以别致的绘画语言为陈旧的宗教叙事打磨出新意。格列柯后期作品放弃光色分析,破除自然视角,透视与构图不再纳入审理范围,而专注对内心视象的磨炼与淬取。其作品证明了,物质的绘画可以通向"纯灵的世界"。

眼力所及的世界不再重要,重要的是对所瞩目世界的情绪性体验与绘画性转化。格列柯不按常规之眼记录所见的世界,而是遵循直觉,以心灵之眼描绘惴惴不安的战栗体验,其画面散发着一股幽暗而高贵的救赎情怀。他以神魂恍惚的笔致,将外在的晻晦风景化作内心的激荡信仰,以艺术的式样实现对灵魂的摆渡。格列柯被同代人称为"灵视者",其画作是在凋败时代对内心幻象的写生,绝非夸谬之语。

骨子里的异教徒

格列柯不断受挫的人生，未尝不是一件好事，为其提供了弥足珍贵的人生砥砺。他持续出走、游历四方，饱览绘画杰作。既受希腊文化、拜占庭艺术的熏陶，又受威尼斯画派、罗马样式主义的影响，加之西班牙固有的哥特精神与神秘主义，赋予了格列柯艺术上的多样性与文化的多元性。

在同代画家亦步亦趋、小心翼翼学习意大利风格时，格列柯早已决然抛弃文艺复兴引以为傲的形与色之美，将冥冥意志引入绘画。格列柯批评拉斐尔沉湎古典法则不能自拔，认为传统手法固然诱人，但无法表现复杂的内心世界与奇奥的宗教意象。

丁托莱托作品沉郁，即便大片的黑色空间，亦色彩丰厚、层次微妙，格列柯说"在黑暗之处，仍有一些东西值得去看清、去复制"，这一观念便取法丁托莱托。格列柯从丁托莱托那里学到不少，最倾心的还是丁托莱托恣肆无忌的画风。但在潦草方面，格列柯比丁托莱托更有过之，松散、凌乱、毫无章法，不过看似漫不经心的画面，皆有严谨的底稿或样稿做铺垫。

格列柯没有受过正确的训练，反而成就其优势，能以更开放的心态接纳不同的艺术风格，游刃有余地嫁接不同绘画元素开创一种极具延展性的绘画新风格。如果说样式主义是现代派，格列柯则是现代派中的现代派。在众多样式主义画家感觉日益迟钝、

平庸之时，格列柯凭借宗教情感，以躁动不安的绘画语言，将样式主义推向新境界、新高度。

在今日，艺术家属于"被授权的社会叛逆者"，放浪形骸、玩世不恭；而在彼时，艺术家受到社会规范的严格管控，不得越雷池半步，只能在局促的空间择机发挥。譬如宗教绘画中，"苏珊娜与长老"是屈指可数的被允许描绘并公开展示的女裸题材。受西班牙宗教审判的严酷威慑，格列柯根本不涉女性裸体，亦少触及神话题材，但晚年的《拉奥孔》是个例外，是其唯一存世的古希腊神话题材作品，自娱自乐不为出售。

格列柯越到晚年愈乖僻、自闭，以画笔袒露对念死无常的透悟。《拉奥孔》相当于格列柯的一份遗嘱，道出其晚年心境——回到古希腊传统，回到养育他的那块大地。格列柯的故乡克里特是古希腊神话的发源地之一，也是地中海文明的发祥地之一，米诺斯文化久负盛名。但这座岛屿长期以来不断被外邦人占领，种种异质文化趁虚而入。正是克里特的异质文化构成了格列柯艺术的隐秘源头。格列柯擅长宗教题材，但骨子里隐匿着另类的文化信仰，内心仍然是希腊的，潜伏着卓然的肃剧基调。

恩主制下，艺术品的买家是王室、贵族、教会，艺术家的个人风格不重要，重要的是符合恩主的要求。由于绘画题材是预先设定的，艺术家的创作自由受限，只能在构思和技术上做文章，少有创新意识。丁托莱托、卡拉瓦乔、格列柯三位古代艺术家，其作品出自纯然的天性，在画布上不自觉留下强烈的个性痕迹。彼时尚没有艺术家的自觉一说，但他们仍然伟大，是古人中的摩登派。

艺术家受制于规范，受制于社会趣味与雇主的审美取向，格

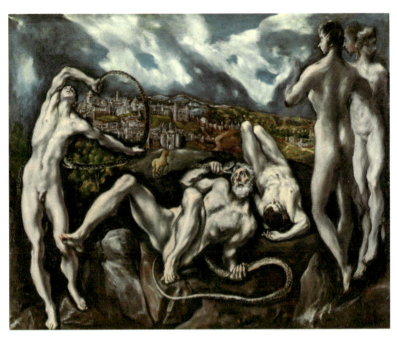

格列柯:《拉奥孔》,布面油画,137.5cm×172.5cm,1610—1614,华盛顿国家美术馆。

列柯却深信"艺术家需要培养顾客的鉴赏力,而非相反",这是艺术家职责之所系。格列柯此论颇为大胆,如十足的现代艺术观。相比杜尚所说"是观众创作了艺术"这类谵语,反倒是格列柯的不经意之论更贴切实情。

格列柯言论机敏,说"绘画是高雅艺术,不上税";见地清晰,说"假如用语言来表达画家看到的东西,那一定很奇怪";懂得回避问题,说"永远别要求一位艺术家解释他的作品";并富有理论思维,说"色彩是艺术家品位的反映,直觉是艺术家微观智慧的呈现"。当然,任何理论都有夸张成分,而艺术家的理论多多少少掺杂着自我辩白的成分。

无法证明格列柯学识是否博洽,但兴趣广泛是肯定的,他虽

不是学问家,也绝非一般肤浅的画匠。他藏书丰富,涉及艺术、哲学、数学,包括透视、建筑、军事、工程学等各门类,还曾细读瓦萨里的《大艺术家传》和维特鲁威的《建筑十书》,并写下深刻的评论性批注。他对瓦萨里《大艺术家传》的质问毫不留情,对维特鲁威的《建筑十书》亦表不满:僵化的数学几何公式,不切实际。格列柯是位苛刻的批评家,也是位优秀的建筑师和雕塑家,曾设计过几座教堂祭坛,但他最钟情的还是绘画,为此倾注心血,"绘画乃最艰难、最具知识性的挑战,是远超过雕塑和建筑之上的艺术,虽然后两者我都喜爱也有能力著书或为之……"

格列柯在威尼斯期间,与众多画家展开艺术探讨,锻炼了口才;罗马期间,进入克洛维奥朋友圈,参与人文主义者聚会,提升了理论修为;托雷多期间,与属意古典文化的知识界交往甚密,养成了儒雅气质。譬如科瓦鲁维亚斯,一位古希腊文化研究者,

格列柯:《弗朗西斯·德·比萨博士肖像》,布面油画,107cm×90cm,1610—1614,德克萨斯州沃斯堡:金贝尔美术馆。

格列柯:《安东尼奥·科瓦鲁维亚斯肖像》,布面油画,68cm×75cm,1602—1605,托雷多:格列柯美术馆。

神圣的希腊人哦,你的作品令人痴迷
因为你的艺术超越形象直抵本真
不,抵达那杳渺的天堂
你的画笔赋予生命神圣的真谛

在你的画布之上
太阳不再日日巡回,散布光芒
自然非复上帝造物,你置之不理
让他们回到原初……

(帕鲁维西诺写给格列柯的十四行诗)

格列柯,《帕鲁维西诺肖像》,布面油画,121.1cm×86.1cm,1609,波士顿美术馆。

托雷多大学校长,曾送给格列柯一册希腊文版的色诺芬《长征记》;帕鲁维西诺,一位文采飞扬的诗人,以一首绮丽的十四行诗赞美格列柯无与伦比的画技。为表达对友谊的敬意,格列柯分别为两人绘制肖像,系格列柯经典之作。

人文主义一词正式出现于19世纪初,但人文主义精神已然盛行于文艺复兴时期,其探究的课题是古希腊罗马为代表的古典文化。古典文化包括古代史、考古学(造型艺术)、古典语文学(哲学、诗歌、戏剧以及碑铭),是现代通识教育即博雅教育的核心课程。从古典文化中寻获创作资源,是文艺复兴艺术家的常规实践。因保存不当,许多古代画作被时间侵蚀了——或损毁或遗失——画家只好借由古典文学作品的只言片语,想象当时画作的原貌。格列柯《寓言》(亦名《吹炭点烛的男孩》)是对普林尼《自然史》记载的一幅古典画作的再现,作品富有寓意而极具解读空间。"寓言"是样式主义画家普遍喜爱的题目,如罗索、里戈兹、

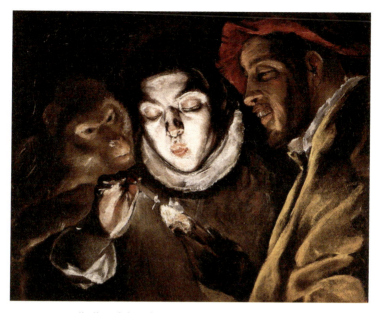

格列柯:《寓言》,布面油画,50cm×64cm,1600,马德里:普拉多美术馆。

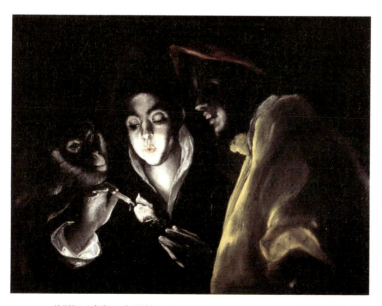

格列柯:《寓言》,布面油画,67.3cm×88.6cm,1589—1592,苏格兰国家美术馆。

布隆奇诺均有此类创作，但格列柯不以理念构设画面，而直接取材经典，从经典中获取古代对当下的精神性回响。这一小小案例提示观者格列柯对古典文化用功之深，他具备不凡的人文素养与非凡的古典教养。

格列柯并非西班牙人，却是西班牙绘画的奠基者与开拓者，大幅提升了西班牙绘画在欧洲艺术版图上的地位，故有"西班牙画圣"之誉。格列柯尚在世时，菲利普王朝的宫廷画家、《绘画艺术》一书作者巴契克，于1611年参观格列柯的画室，他并不认同其作画方式，但还是撰文盛赞格列柯是宗教绘画领域最优秀之人。这位巴契克先生何许人也？——委拉斯贵兹的启蒙恩师及岳父大人。

委拉斯贵兹认为格列柯的价值被低估了，"未受到足够赞誉"。青年委拉斯贵兹痴迷格列柯作品，临摹了不少，后公开承认脱离巴契克风格，师从格列柯的入室弟子路易·特雷斯特。西班牙画家安东尼·波罗米诺系委拉斯贵兹晚辈，其《画家评传》称道委拉斯贵兹卓越的艺术才华与扎实的文化底蕴，"专注于人文主义的学习，在语文和哲学上取得超乎寻常的成绩"，他认为委拉斯贵兹童年就"显出极好的天赋和教养"，与格列柯一样嗜好阅读，撰写过见解不俗的绘画文论，"博大精深的艺术知识丰富了他的心灵"。这份委拉斯贵兹传记，顺带涉及格列柯的部分，评价同样很高：格列柯即便晚年作品亦无败笔。波罗米诺还给出了另一句精辟的总结：格列柯"作画走极端，处理手法甚'险'，画得好则好得不得了，画得坏则坏得不得了"。

然而，这样诚实的声音毕竟稀少。格列柯是现代艺术的拓荒者，但把事情做得太早、太绝，评家竞相失语。格列柯死后，艺

术界对其作品的形容由"古怪的"渐次发展为"疯狂的",一概冠以"可鄙""荒谬"等贬义字眼。曾有眼科医生断言格列柯患有眼疾,其笔下的变形人体并非一种主动的艺术表现,而是迫于无奈的视觉缺陷,甚至有医生将格列柯的"荒谬绘画"归因于他吸食了毒品所产生的幻觉;格列柯的写生对象亦不能幸免于指责——"托雷多的模特是一群疯子"。随后格列柯的艺术风格便消失于滚滚历史尘埃,鲜有人提及。很长一段时间,格列柯变得格外令人生疏,生疏到考证专家对其作品的创作日期都难以断定,只好以宽泛年代设限。

古典作品件件古色古香,格列柯显得分外不同,说格列柯是通向巴洛克绘画的秘密通道,更是现代艺术的精神教父,并不为过。但除了几位隐匿的模仿者(如戈雅紧随格列柯步伐,创作了一幅同名作品《掠夺圣袍》),格列柯对西班牙画坛的影响可说几乎没有。他的画风远离主流,并盖上鲜明的个性戳印,留下一份孤零零的个案。格列柯晚年,来势汹汹的卡拉瓦乔风吹进西班牙,西班牙绘画转向了自然主义,格列柯的风格逐渐淡出画坛。格列柯的几位学生甚至放弃老师的那套画法,投奔卡拉瓦乔主义。

被美术史遗忘的大师,多由艺术家为之正名、使之复活,比如大名鼎鼎的波提切利,长期寂然无闻,直至19世纪才被拉斐尔前派重新唤醒。格列柯亦是如此,在本国籍籍无名,而率先在法国被叫响,一群法兰西艺术家为其恢复名誉。1838年,卢浮宫举办西班牙绘画史作品展,共计85位画家的450件作品亮相,这是格列柯作品首次登陆法兰西。无奈这次展览名家名作云集,格列柯的绘画只能默默地缩在其间。还是德拉克洛瓦眼尖,立刻在众多展品中留意到了格列柯不同凡响的色彩表现力;戈蒂耶亦敏锐

格列柯:《橄榄园中的基督》,布面油画,104cm×117cm,1590,西班牙托雷多美术馆。

阿德里安·科特韦格:《橄榄园中的基督》,布面油画,120cm×80cm,1913,慕尼黑:伦巴赫美术馆。

地看到格列柯是一位被误解、被边缘化的天才，赞颂其古怪而疯狂的画风是欧洲浪漫主义艺术运动的先锋。随后，保罗·勒福尔写就一篇8页长文，对格列柯的"疯狂"给予正面评价，文中提出"西班牙画派"这一概念，格列柯则被确认是这一画派的领头羊。德拉克洛瓦之后的马奈、德加、塞尚、萨金特、毕加索均被格列柯的画风吸引并出手购买其作品。在批评家和艺术家的带动下，公众开始以新的眼光接受这位"原始现代主义"画家所开创的"痉挛之美"。格列柯主张训练观众的眼睛，调教观众的品位，而非顺应观众的审美期待，其艺术主张终于获得了回应。

真实的艺术史充满节外生枝的细节，而艺术规范往往是对纷繁艺术世界的屏蔽。格列柯不合时宜的"荒谬"画法，曾不幸被废黜。现代之风蠢蠢欲动之际，格列柯的作品走入了现代画家的视线，其本人也被视为现代画家的原型。而随着格列柯在法国被奉为一尊大神，其影响再回传到西班牙国内。1898年，西班牙政府为格列柯树立一座青铜塑像，对其地位予以官方认可；1902年，格列柯首场回顾展在普拉多美术馆揭幕；1908年，格列柯的高规格画展移师巴黎；同年，西班牙艺术史学者科西奥出版一本格列柯作品目录集，赞扬格列柯是"西班牙灵魂的传递者"；1909年，马德里圣费尔南多学院筹办格列柯大型画展；1910年，托雷多市政府成立格列柯美术馆；1920年，普拉多美术馆辟出格列柯专馆。终于，格列柯被重新评估，回归大师之列，声誉响彻欧洲，得到前卫艺术家的热情拥抱。随着格列柯的地位被不断抬高，对他的研究俨然成为一门显学。2014年，普拉多美术馆举办"格列柯与现代绘画"专题展，展项分9个单元，不仅涉及众多艺术家（如英国的培根，瑞士的贾科梅蒂，美国的马塔，西班牙的苏

洛阿加,墨西哥的里维拉、何塞·奥罗兹柯,德国的贝克曼、弗兰兹·马克,奥地利的席勒、科柯施卡,斯拉夫地区的夏加尔、苏丁,以及法国的塞尚、马奈、索尼娅·德劳耐、安德烈·马松……),还涉及各个艺术流派(如印象派、野兽派、巴黎画派、维也纳分离画派、立体主义、表现主义、超现实主义、抽象表现主义……),全方位呈现格列柯对现代艺术的绵绵渗透力。

格列柯是第一位倡导艺术自主性的画家,但真正看清格列柯的价值,得等到20世纪之后。波德莱尔说,每位古代画家"都有一种现代性",格列柯无疑是最好的例证:作品富含时代性,同时烙上具体而微的现代性,其艺术原理与现代精神相通。1908年,法国印象派学者、梵·高传记的作者迈耶-格雷夫去马德里考察委拉斯贵兹作品,不料却对格列柯发生浓厚兴趣,他在《西班牙之旅》一书中写道:格列柯这位伟大的画家预示了现代性,"他发现了一个全新的可能性领域……所有跟随他的人都活在其阴影之下。格列柯与提香的差异,比他与雷诺阿或塞尚的差异还要大"。英国艺术评论家罗杰·弗莱亦声称格列柯是天才的典范,漠然于公众的意见,"其现代性远远走在了我们这个时代之前"。

牵强比附,可以说格列柯是17世纪的梵·高。梵·高名头太大,已然艺术史的神话;但在业内,格列柯更奇谲、更深刻,影响细润而绵长,远胜于梵·高。格列柯的绘画理念被后人反复借取,给予现代艺术诸多新的启示。毕加索深受西班牙绘画影响,迷恋格列柯多于委拉斯贵兹:"我实在看不出委拉斯贵兹有什么特别的……我喜欢格列柯超过他千百倍,格列柯是一位真正的画家。"毕加索从格列柯这里刮了不少油,比如蓝色时期的作品——形体瘦削、形象困顿,配上青、绿、蓝等神秘的冷色调,为画面制造

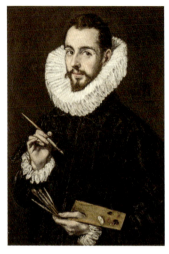

格列柯:《曼努埃尔肖像》(即格列柯之子肖像),布面油画,74cm×51.5cm,1600—1605,塞维利亚美术馆。

毕加索:《画家肖像》,胶合板油画,100.5cm×81cm,1950,瑞士卢塞恩:罗森加特收藏馆。

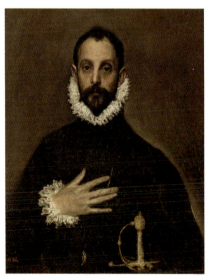

格列柯:《骑士肖像》,布面油画,81cm×66cm,1578—1580,马德里:普拉多美术馆。

莫迪里阿尼:《保罗·亚历山大肖像》,布面油画,尺寸不详,1913,法国鲁昂美术馆。

安德烈·马松:《托雷多的象征意义》,布面油画,131cm×101cm,1942,私人收藏。

苏洛阿加:《我的朋友》,布面铅笔、炭笔,237cm×292cm,1920—1932,苏洛阿加美术馆。
背景是格列柯《第五封印》,前景是拥护格列柯的西班牙画家。

了一种紧张、苦涩、冷漠的阴郁氛围——完全是格列柯的忠实信徒，一招一式师法这位作古300年的老前辈。毕加索《亚威农少女》可谓名满天下，但《亚威农少女》的创意则来自格列柯的《第五封印》。1907年，《第五封印》原藏家苏洛阿加在巴黎的毕加索画室展示这件作品时，当时正构思《亚威农少女》的毕加索顿然被其深深迷住，反复研究这件作品后，一件立体主义的开山之作就此出炉。

《亚威农少女》扭曲的形体、封闭的空间、散乱的光线、平面化的构局，背景中蓝色块被白线条交错分解，主观化、碎片化的场景造成画面的不统一，所有这些因素均可从《第五封印》中蹑摸出来。英国艺术史学者约翰·理查森从"比较形态学"的角度，指出两件作品风格与结构的相似性，比如《第五封印》左边的着衣者与右边的裸体者形成对比，《亚威农少女》左边变形的女裸与右边被解构的女裸形成对比，这两幅作品显然具有呼应关系。毕加索以为立体主义具有西班牙血统，立体主义元素在塞尚这里萌芽，但种子早就埋在了格列柯的作品中——"格列柯的构成元素是立体派的"，毕加索如是说。1957年，毕加索写了一部超现实主义滑稽剧，直接命名为《奥尔加斯伯爵的葬礼》。

格列柯的艺术价值被现代艺术家激活，不断引发新的反响与回馈：挪威画家蒙克《呐喊》所传达的焦虑感与恐惧感取自格列柯《拉奥孔》；德国表现主义团体"青骑士社"吸收格列柯以色彩建构神秘主义的象征手法；维也纳分离画派的席勒塑造的神经质形象与格列柯的并无二致；即便美国色域画派的罗斯科亦继承了格列柯的精神遗产，在画面上以纯色营造超验性感受。格列柯的影响甚至波及文学领域：奥地利诗人里尔克的组诗《圣灵感孕》

格列柯:《第五封印》,布面油画,222.3cm×193.1cm,1608—1614,纽约:大都会艺术博物馆。

这件作品原由西班牙首相卡斯蒂略所有,卡氏1897年去世后其藏品流入市场,西班牙画家苏洛阿加于1905年以白菜价1000比塞塔买下此作,1956年由纽约大都会艺术博物馆收购。

毕加索:《亚威农少女》,布面油画,243.9cm×233.7cm,1907,纽约现代美术馆。

(1913)之意象直接源于格列柯的同名作品；希腊作家卡赞扎基斯生前最后一部著作《一生的回顾》(又名《呈文格列柯》)，以一部自传体阐明他与这位克里特画家具有灵魂深处的宗教共振性；英国作家毛姆对格列柯的艺术成就佩服至极（却无端猜测格列柯可能与自己一样是同性恋者），他评价《呼啸山庄》时判定，没有任何可以横向比较的书，只能纵深比作格列柯的《托雷多风景》，二者同样具有"神秘的恐怖之感"。斩获第84届奥斯卡多项大奖的默片《艺术家》中，主角的客厅正面墙上挂有格列柯《托雷多风景》，导演兼编剧迈克尔·哈扎纳维希乌斯以这种方式表达对这位西班牙画家的敬意。

 格列柯开现代主义潮流之先，即便以今日眼光，其画作仍有滋有味。譬如从美学角度，格列柯将人体拉长变形后，整个不自然，却冲虚而灵动，比贾科梅蒂的瘦长人形分寸更加到位，被赋予形而上的精神内涵。克莱夫·贝尔谈及"有意味的形式"时，列举的个案之一便是格列柯。"怪癖将在未来被颂扬"，诗人帕鲁维西诺写给好友格列柯的这句话，在300年后一语成真。

 美国艺术史学者乔纳森·布朗在1982年展览画册《托雷多的风景》中，提及立体主义的渊源时说：塞尚与格列柯相隔几世纪，但他们是艺术魂灵上的亲兄弟。格列柯晚年慨叹："艺术是最难的，因此也是最令人愉快，最有灵性的……人生的漫长岁月仍不足以使人在绘画方面达到完美。"无独有偶，塞尚晚年亦发出感喟："绘画太难了……只有老天才知道前辈大师怎能画出这么多作品……我呢，涂满50公分见方的画布，已然精疲力竭，死去活来……没关系……生活就这样……我死也要死于绘画……"只有对绘画既热爱又敬畏的艺术家，才能如此深刻理解绘画，并愿意作出牺牲

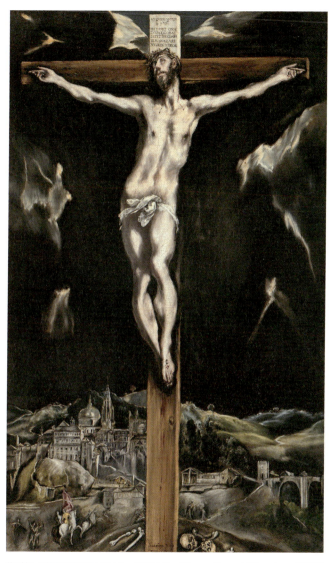

格列柯:《基督被钉在十架上》,布面油画,111cm×69cm,1604—1614,西班牙桑坦德银行基金会。此画以托雷多为背景。

以成全艺术。

格列柯自绝于主流艺术圈，不受外界信息打扰，免于浊世的恶臭相扰；他埋头做事，在荒瘠的土地上辛勤开垦，不理会所谓的潮流、时代，心思反而显得更纯净。迟来的声誉仍不失为一种声誉，甚至更悲壮，更令人敬佩，更经得起时间的磨砺与淘洗。

后记

2014年秋冬之际，我陪同一位深圳朋友去了趟欧洲。此番游历异域的时间虽短，但整个行程紧凑，热门旅游景点一概不进，唯马不停蹄地寻访各地大大小小的美术馆。事后查看计步软件，徒步差不多300千米——首日在卢浮宫内便暴走近20千米，肩挂单反相机来回穿梭，手持画册反复对照琳琅满目的名家原典，直至闭馆方才头昏脑涨地离开；次日在奥赛美术馆又是一通暴走，由于头天元气消耗过多，此时渐感体力不支，只得早早回旅店休息。看来逛美术馆还真是一项体力活。不过好在白天虽忙碌紧张，晚上则有美食加啤酒的犒赏。

观摩大量原典后，我修正了对部分艺术家的看法，有些艺术家的名声远大于他的才华；亦修正了我对部分所谓"杰作"的认知，某些如雷贯耳的名家名作令我失望不小，画幅铺张但形色略显单薄；一些不知名画作反而带来意外惊喜，比如蜷缩在犄角旮旯里的几件小尺幅作品，却更厚重耐看。

因初来乍到的新鲜感所诱发的那股子兴奋劲，使我的眼珠子不肯安分地四处观瞧着，脑袋里也不由自主地涌现种种零散想法，遂心生两项写作计划（本书及其姊妹篇《马奈论》）。回京后闭关，将这些私见现于纸面，不断打磨、提炼，两年后推敲出的成稿便是读者眼前这部小书的概貌。

经典之所以为经典，不在于它们是博物馆中供围观、品评的圣物（或"祭品"），而在于对后世的启发。现当代艺术诸多新奇花招的背后，多多少少都晃荡着古代大师的幽灵。本书择取的三位巨匠——丁托莱托、卡拉瓦乔与格列柯，活跃于16世纪下半叶至17世纪初，在当时皆属"异端"，其画作的现代性某种意义上远远走在现当代艺术家之前。

伟大的艺术家是以直觉通观念，古今中外皆然。艺术家是鲜活的个体，具备自身独到的艺术意志，其作品不是某种风格流派的附属物，更非教科书所刻板罗列的知识点。本书将艺术与人生、艺术与性情、艺术与境遇以及艺术与哲学等议题一并融入。

有时艺术随城邦的繁荣而繁荣，随城邦的衰落而衰落（如1494年的佛罗伦萨，1527年的罗马）。这三位大师正好对应后文艺复兴时期的三个艺术中心：威尼斯—罗马—西班牙（托雷多和马德里）。一座城市是否具有魅力，是否具有伟大的历史地位，很大程度上依赖其所遗传的艺术基因。此次欧洲之旅除了艺术上的些许收获，也粗略见识了各地的人情与世故，反观中国当下艺术现状，我也有了一些新的看法，但限于篇幅不再多谈。

阅读经典，貌似是在与古人对话，但这话说得太轻狂。不在同一层次上，有对话的可能吗？具备倾听的能力就很不错了。而我所能做的，也只是努力踮起脚尖、竖起耳朵，聆听大师在历史深处所传来的教诲。

谢宏声

2017年冬于北京